| 博物館叢書 |

The
Charms
of
Museums

美 術 館 的 魅 力

21世紀初 美術館教育經驗分享

Museum Education in the Early 21st Century

黃鈺琴◎著

黃鈺琴、劉美燕
黃素雲、熊愛蓮 攝影

藝術家

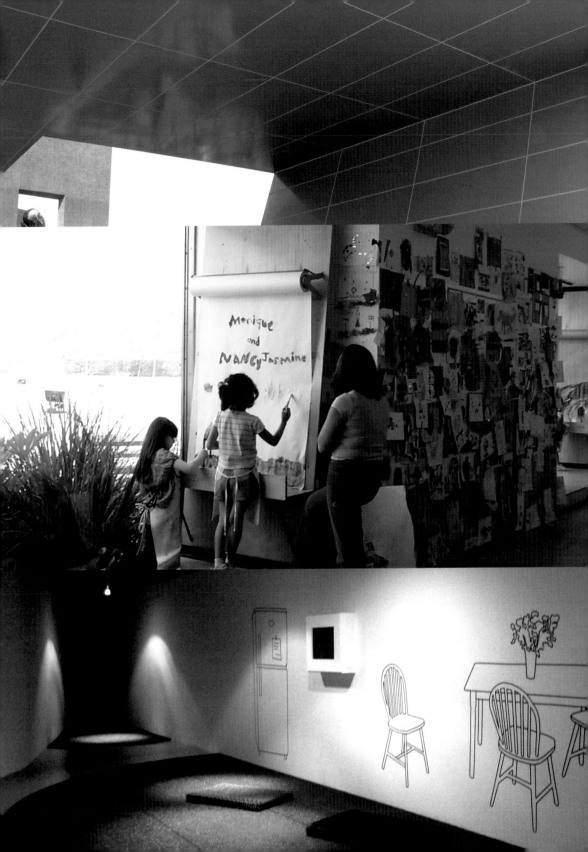

美術館的魅力
The Charms of Museums

目　錄

前言

「在美術館為觀眾從事教育工作，有如傳教般充滿了痛苦與挫敗，直到今天，許多美術館的研究人員或館長仍會直接了當地否認他們有教育觀眾的責任，他們堅持主張：美術館不像其他博物館，它不是教育機構。」[1] 有些美術館甚至認為：只要提供作品讓觀眾自行欣賞即可，不需大費周章給觀眾過多的干擾或指引。大多數的觀眾到美術館還是以參觀展覽為主，很少用到館方所提供的教育服務。即便是超級特展與媒體介入，觀眾總量還是最受關心的議題，觀眾的學習與教育資源的服務常被擺在兩旁。

雖然台灣的博物館（美術館）熱與西方博物館成立的年代、因素與背景有許多不同，社會主流價值對博物館的期待也不一樣，社會、政經、人文、歷史背景等大環境均有差異，如果拿西方的標準看，台灣的美術館教育還有很大的落差，無從藉由法律、稅制、人事制度等方式來改變生態條件，台灣的美術館教育只能說是停留在少數人的熱情上。

本書蒐集不少有關美術館教育的案例樣本，進行這個年代的討論。基於國內外已有不少專論論及這個領域和相關實務策略，為美術館教育所為何來、所作為何、當作為何？本書以面對21世紀美術館的心情，提出一些另類思考與案例舉證。或許就在與20世紀過渡而來此間的「現代」

美術館產生「斷裂」可能的同時，還需要回到美術館與藝術創作的文本裡，觀看「博物館教育」、「詮釋與溝通」、「美術資源服務」與「美術學習」的關聯性，以了解什麼是「美術館教育」。

一、範圍與問題

許多論述主張在美術館內不必有「教育」或「學習」，認為藝術品自己會說話，只要在某種藝術氣息中就會得到陶冶；當然也另有需要「教育」與「學習」的主張，否則在美術館內的守衛人員或是清潔工，在展覽室內面對了一輩子偉大作品的氛圍，也未必有審美及視覺文化閱讀能力的提升 [2]。從歷史上博物館初次對外界民眾開放，導覽員解說協助觀眾理解博物館的展示，到美術館為社會大眾做更多「解開神祕」的服

務，獲得更多民眾對藝術的理解及對美術館的支持。為觀眾搭起溝通與對話的橋樑深受肯定後，美術館自此對觀眾就像許下承諾，擔負起協助觀眾了解藝術的責任。

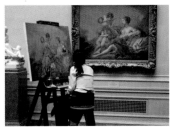

【1】博寇（G. Ellis Burcaw），1997,Introduction to Museum Work，中譯本《博物館這一行》，五觀藝術管理有限公司出版，頁125。

【2】同上註。

在台灣，政治的議題太氾濫，文化政策與行政體系的失調不聚焦，博物館法未成立、國家預算逐步減少之情況下，美術館對觀眾的交代與承諾，有誰來關心？儘管博物館的形制移植自西方，對於博物館的經營、管理理念與方式有跡可循，但對於觀眾服務這項議題，在仍然隸屬公家體系的美術館內，我們應有什麼覺醒，端看制度上公辦民營化的改變？或是商業化與迪士尼化的休閒式經營管理？亦或等待大眾對文化養分的期待？還是等待納稅人的監督？或只能停留在少數人樸素的信仰上？

義大利美學家克羅齊（Benedetto Croce）說：「除了觀眾的精神外，不存在藝術品。所有的藝術觀賞，都要落實到它們對觀眾的意義，除此之外，沒有藝術。」一般民眾談到藝術，特別是面對當代作品的觀眾，還很多人抱持畏懼及排斥，是因為不知道怎麼「看」作品嗎？如果不知道怎麼「看」藝術，又怎會了解藝術呢？藝術讓人難以親近，是個人與生俱來能力不足的宿命？還是藝術家老愛故弄玄虛？或是藝術人與生意人共犯結構下的陽謀？如果「作品自己會說話」，觀眾果真就有能力「看」嗎？當然，藝術觀賞是個人的、建構的、精神性滿足的，但也可以是互動和分享的、是可以體驗的、是來自於模仿學習的。民主時代美術館的觀眾，未必都具有美術專業素養，普羅大眾的需求，應該得到美術館適度的回應。

2003年加州洛杉磯郡立美術館（Los Angeles County Museum of Art，簡稱LACMA）簡介的封面，印有優雅中庭的咖啡座與渡假的人群，對照於從各地不絕於途的觀光客，小憩在洛杉磯西邊山丘上蓋堤美術館（the J. Paul Getty Museum）中庭花園的實景，把現今各地知名美術館的屬性，說明得非常清楚。

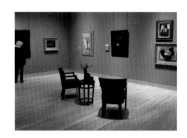

面對休閒觀光的年代，藝術不僅提供精緻高級的享受，也提供了審美經驗或視覺文化經驗論述的品味，同時，美術館本身也成爲文化史的闡釋工具，挑選足以代表這個時代文化的樣品，以適當方式和姿態呈現在觀眾前面，引起他們關注與討論，而不致產生文化疏離，努力撇開美術館「被視爲既得利益階層漠視社會需求的醜陋範例 [3]」的惡名與尷尬 [4]。

【3】Burcaw語，同上註，頁139。

【4】鄧肯（Carol Ducan），王雅各翻譯，1998，《文明化的儀式：公共美術館之內》，遠流出版社，頁151-153。鄧肯說：在現實生活中，其實蓋堤並沒有王族的消費習性、貴人的身分地位……，這位石油巨子渴望別人羨慕、巴結那些有貴族封號和有名的人，並熱切企求別人相信他是有文化和貴族血統的人……。蓋堤美術館1974年開幕，將藏品公諸於眾，也是仔細精算過可以得到多少減免稅額之後才先將馬里布主宅的一部分開放，而且只開放可以減稅利益的最低限度的天數和時間，遊客只准在每週兩天的幾小時內參觀。

【5】曹國維，〈有趣才有吸引力．歐洲博物果改造拼商機〉，2004.8.7，《民生報》文化風信版。

當我們聽到較不嚴肅的拉麵博物館、洋娃娃博物館、袖珍博物館、科博館或水族館時，或許會令人雀躍，因爲它與大多數人的生活趣味或主流價值有關。如果聽到展示精緻藝術的當代博物館時，則可能興趣不大，因爲它除了在愛好藝術的小眾之外，不易產生「興奮效果」，這就是我們美術館同業所面臨博物館教育的「當代」。現下的美術館不只展出沒有太多故事可以陳述的作品，甚至館內展場的「白盒子」性格也充滿著變異性與滑走性，美術館如何面對觀眾呢？距離美好、優雅的年代未遠，我們的觀眾要如何有自信地使用他們的詮釋權、建構自己的經驗史呢？

專展17、18世紀繪畫、家具與文物的英國華勒斯藝術中心（Wallace Collection）董事長，也是藝評人的朵爾門（Richard Dorment）說：「人們要的不只是老式博物館。過去我們比較接近學術單位，現在我們必須轉型成一種娛樂和教育的力量。當然，也有些人去美術館一開始只是爲了好玩，然後他們會發現藝術的美妙。」[5] 其實這也是當今美術館教育的文化背景現象與肇端之一，很需要提供觀眾更多學習的機會和可利用的資源。

當國民教育程度提升與休閒時間增加時，博物館在一般人生活中的地位就被假設成越加的重要。首先就是要爲休閒時間增加的人提供「喜歡」進入美術館參觀的可能，然後進一步使之「登堂入室」，使之「歡喜投入、歡喜學習」。本書針對前述問題，比對台灣與英美國家近年來美術館教育的案例與發展，提供各界參考。

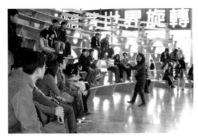

二、範圍與內容

　　過去廿年來在這塊土地上剛剛萌芽的美術館，何以不能借鏡有百年發展的美術館做法、採取西方的模式策略，直接有效地進入美術館教育的軌道？我們藝術品味能力和文化主流價值差異在那兒？它是否也冥冥中左右了我們的美術館教育運作？公立美術館在文化教育政策缺乏統整下，為何不能與學校教育有效地結盟，成為助長彼此的動力？這些都必須回頭檢視美術館教育形成的背景、整體環境脈絡、現行的美術館思維與策略，以及最新的嘗試等來加以比對。筆者在規模不算小的公立美術館服務多年，以美術館教育服務的實務經驗與視野，將過去的參訪經驗和工作心得，以靜水流深的方式，紀錄、訪談整理、反芻國內外案例，省思本地美術館「為大眾做了什麼、將來可以做什麼」，希望讀者不吝賜教。

　　本書先從博物館與美術館之間的差異原點作一簡述，論及「美術館教育」發展的背景與博物館教育價值的成型，接著論及在美術館的整體環境脈絡之中觀眾能力、發展審美經驗與視覺藝術教育的角度，進入「美術館教育」的關鍵，探討「藝術語彙的建立」和美術館「詮釋」的價值與策略，並以當前美術館所援用的普遍實務策略作範例，最後以藝術教育的基礎，藉著幾項值得討論的案例反觀美術館教育當下的問題。本書在前述背景與當下美術館所面對的問題基礎上，經過不斷的調整，發展出下列主要內容，包括：

　　1.博物館教育與美術館教育差異原點；

　　2.美術館教育發展的背景、變異性特質及台灣的現況與困境；

　　3.美術館的觀眾能力；

　　4.詮釋與美術語彙的學習；

　　5.21世紀的實例與普遍策略；

　　6.美術館教育的另類思考「兒童美術館」；

　　7.沉思與省思。

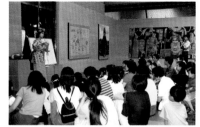

三、結語

　　台灣從1980年代不到一百家的公私立博物館，增加到今日接近四百家的數字，每年吸引了許多不同年齡背景與行業的觀眾參觀，成為國人終身教育的場所之外，更造就經濟效益方面極具文化產業的潛能[6]。然而，博物館事業的的成敗，除了立法、專業能力之外，從美術館發展藝術文化事業的角度或流行

術語—「全民美學」來看，最重要的還是取決於業界主動的選擇。它不僅是職業而已，從業人員的自我要求及主動創造命運的主張，是一種專業倫理、是情感的投入與事業熱忱[7]的展現。面對當代藝術求新求變的美術館，教育服務、藝術詮釋和資源提供利用，仍然可能是一種並不普遍的信仰，博物館政策擬定者與經營管理者，不能在追求當代博物館（美術館）的經濟效益之餘，忽略了「了解觀眾」和提供「詮釋、溝通與學習」的機會和相關可被利用的資源。

　　放眼國內外情形大致類似，科學博物館的門庭若市與美術館的觀眾較少，形成明顯的對照。當代美術作品的展示，彷彿較沒有吸引力。面對「科學教育遠比視覺藝術教育位居主流價值」、面對「有趣，才有吸引力」迪士尼化休閒功能的趨勢，除了投資改善硬體設施、推出大型特展外，又要忙於規劃時髦的新餐廳、紀念品商店與公共空間，21世紀的美術館，根本的重點應該是提出具有資源可被利用的展示規劃、具有教育理念的收藏和溝通計畫，才能真正吸引觀眾利用美術館，因為觀眾若得不到協助與鼓勵，是不大可能會再進入美術館的。

【6】張譽騰，2003，《博物館的大勢觀察》，頁14-15。
【7】同上註，頁18-19。

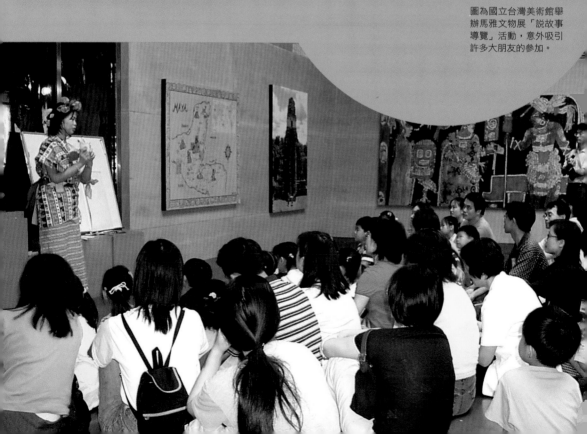

〈美術館的魅力〉

第一章 Chap. 1
美術館教育的意義

圖為國立台灣美術館舉
辦馬雅文物展「説故事
導覽」活動,意外吸引
許多大朋友的參加。

一、博物館教育與美術館教育

一般博物館這個名詞，包括常見的社會教育機構，如：自然史博物館、歷史博物館、水族館、動物園、科學中心及美術館等。通常，我們把博物館分成美術館、歷史博物館和科學博物館三類。美術館所關心的，是展藏具有獨創意義的藝術作品，以及其所衍生出的美學辯論、創新之作等相關議題與物件本身，這與其他類型博物館不同；由於蒐藏物件本質上不同之外，觀眾的參觀動機、博物館空間屬性，智識和審美情意上的訴求也各有差異。

美術館的藏品展示就是教育的核心；「美術館教育」的本質在於：溝通、詮釋、分享與學習，圖為一群高中生在911事件後，依原計畫參觀美國國家美術館的情形，也成為當時現場少數的觀眾群。

根據博寇（G.Ellis Burcaw）的說法，博物館最大的分野大概就是與美術館的區隔。博物館的特徵來自於所蒐藏的物件，美術館與其他類型博物館的差異在於基本哲學上的不同：「藝術是天賦者獨特且高度不尋常的產物，我們稱之為藝術創作，而藝術創作本身就是其價值所在，假如藝術家創作的結果產生了永久且具體之物件，則會成為美術館關心的對象。其他種類的博物館則是關於典型的、平常的、量產的自然物件，其價值不在本身，而是在於其作為自然世界與人類文化樣本的價值[1]。」

根據前述博物館與美術館的基本差異，所發展出來的「教育」功能和任務，分別可以「博物館教育」與「美術館教育」來推論、定調，只是美術館通常被視作「美術類的博物館」，因而有時亦將「美術館教育」泛稱於「博物館教育」，兩者本質都是：溝通、詮釋、分享與學習；由於「美術館教育」的仲介是具有獨特性、不可替代特質的「藝術品」與美術館相關的藝術知識，因此，在美術館所藏的「藝術品」基礎上，所衍生出的「美術館教育」傳統內涵則包括：

1.「博物館學」的管理、研究與照顧等；

2.「藝術原作」的創造、美學判斷、鑑賞和藝術史等；

3. 介於其間之各學科專業有關的的社會學、科學、教育與人文思考等。

【1】同前言註1，頁60。

　　過去我們深信美術館擁有獨特的教育資源：原作的收藏，很少有任何藝術教育機構的藝術教學資源，能跟美術館的收藏等量齊觀；而美術館建築一般都是以「保存」和「展示」為考量，學習對象是社會大眾，美術館教育人員的任務與能力要求，也不同於學校教師的主要教學工作，教育服務僅是美術館人員的工作之一項。國內學者便曾以「教育環境、學習者、教育人員、主題內容」等四個層面分析美術館教育的特質 [2]。根據泰瑞‧塞勒（Terry Zeller）對美術館教育發展的敘述 [3]，不難了解美術館教育的重點在「美感與人文素養」上。

　　21世紀初，美術創作者的作品，透過數位化及詮釋資料之研析、著錄及建檔，影像的儲存與使用，提高了較佳的數位閱覽服務品質與方便性。藝術創作不再是殿堂內可供膜拜的物件，而是歡迎介入的經驗，藝術家在美術館環境內所扮演的角色，加上數位科技的折衝，美術館給人的是「快速便捷的、大量數據的、可複製累積的、誘人的與眾聲喧譁」的超炫經驗。傳統的美術館大肆鼓吹歡迎大眾到美術館體驗「美術原作」、鼓勵編織個人的文化情緣的同時，數位科技的便捷、成功地將美術圖像與相關資訊傳遞到觀眾眼前，直接與觀眾分享，觀眾亦可在網路上體驗虛擬身分與現實世界南轅北轍的樂趣，在這數位形式決定內容的時代，美術館如何因應？如何透過了解藝術文化的模式，重新看待美術館傳遞美學訊息、價值？

　　面對數位科技迅速發展所帶來無深度感的文化現象、面對迪士尼化與商品化的休閒觀光時代，以及21世紀的民主價值觀，美術館場域裡所發生與觀眾互動的各種面向，使得美術館教育必須重新思考藝術的本質、物件的意義和博物館的關聯性，以面臨各種的新挑戰。

美術館是落實連結人與物件（藝術品）思想之間的教育機構，許多美術館已經都有此共識，圖為國立台灣美術館戶外景觀局部。（上圖）

面對迪士尼化與商品化的休閒觀光時代以及21世紀的民主價值觀，使得美術館教育必須重新思考藝術的本質和博物館的意義，以面臨各種的新挑戰。（下圖）

【2】劉婉珍，2002，《美術館教育理念與實務》，南天書局，頁28。

【3】Zeller, T.“ The historical and philosophical foundations of art museum education in American” 收錄在 Berry Nancy and Susan Mayer(Eds.)《Museum education, history ,theory, and practice》，1989，p.10-89，Reston, Virginia: National Art Education Association, NAEA。

二、美術物件的原創性

美術館通常關心的是展藏具有獨創意義的藝術作品（原作）為宗旨，這也區隔了美術館與其他類型博物館的差異，左下圖為聖荷西美術館。

　　美術館所談的物件與其他類別的博物館物件不同處，在於藝術所著重的創造力上，它必須是人類有意圖地創造出來的，是具有情感意義的獨特事件或是物件，一種具有原創的能力、加上具有技巧處理的能力所展現出來的物件。而美術館所關心的，是人們所創造出獨特唯一的、與眾不同的、因其本身價值而被視為「藝術」的「原創作品」。經過20世紀前半段的發展，留存在美術館內的「藝術品」，通常是「美術原作」而不再是複製品。

　　在陳述美術館教育的概念時，美術館所提出的美術館素養與美感教育，常與學校的視覺藝術教育共同比較討論，這是不難理解的。而其間最大的關鍵在於美感訓練的媒介—「物件」（藝術品）—的產生與使用。其實，美術品不僅在學校或美術館等學習環境中會出現，也可能隨時出現在我們生活周遭；通常美術館因「獨特唯一的、與眾不同的」大量美術原作而存在，自有其「不可替代性」，原作的意義，使得美術館存在得到更大的合理性：

　　1. 藝術原作具有原創性價值外，也涉及藝術創作行為的社會特質。大部分美術品出處來自各地，如教堂、宮庭、墓穴、華宅等。每件作品均有其產生的時代背景，藝術創作行為可能反應某些社會轉換行為，它所具有的時空意義，很難以複製品替代。

　　2. 以藝術作品的起源來看，昨日實用上的、宗教上的、社會訓示意義的、心理象徵的、成教化助人倫的……，均可能成為日後美學討論的內容。展示上，雖不易或無法依美術品功能絕對地分類，實際意義上，它們可能給予觀賞者思考到人類創作的目的，以及瞭解到它們不同功能間的關係。

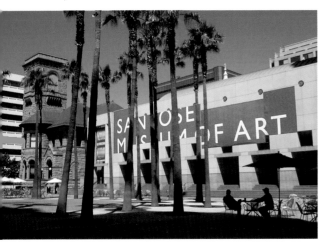

　　3. 美術品具有多面向意涵，各地美術館最常使用的展示方式是以歷史階段分類，再次研究其地域的民族的風格的諸種關係；在教育意義上，不同時代、不同時期的美術創作，均可再被分析為主題、技巧、風格轉換、習俗、信仰政治、社會演變等角度來解讀，提供多元的審美詮釋機會。

4. 物件轉換成的意象，遠比任何語言眞實可靠而且直接，其呈現涉及到物件本身及時間、空間與材料的本質；在現實世界裡，美術作品可強化觀者心靈，一件好的作品，其價值可藉由物件與原創者產生連結、產生共鳴，來增強觀者的現實感，因此說，原作的感染力是直接的，絕非複製品或印刷品可代替[4]。

【4】黃鈺琴，〈美術館教育諸種面向──從行動美術館談起〉2001.03.17演講稿內容。

19世紀晚期建立的博物館通常具有一些共同的特性：致力於大眾的藝術教育。經歷兩次世界大戰後，美國的博物館經濟逐漸改善，美術館逐漸地以原作取代了複製品，並以藝術原作呈現在大眾面前。自此，美術館與其他類型博物館「典型的、樣本式的或量產的」有了更大的分野。

三、美術館教育的內涵

根據博寇（G.Ellis Burcaw）的說法，不難清楚美術館教育的基礎與內涵是什麼。從「美術館是什麼」開始思考，透過檢視美術館（博物館教育）「內外在環境脈絡」的幾個問題，便容易了解「美術館教育的意義何在」。有關美術館教育內涵的探討，首先可從凱斯同（E.B.Caston）[5]對美術館構成要素（museum component）的研究來看，凱斯同認爲美術館所包含的三項重要元素均被運用在美術館教育的發展和實踐上：

1. 眞實物件的應用（The use of authentic objects）
2. 美術館的目的與功能（Museum's purpose and its functions）
3. 跨學科領域與人文的策略（Interdisciplinary and humanistic approach）

這三項構成元素，反應了一般博物館的原理，與美國學者泰瑞‧塞勒後來的溯本追源，從歷史發展中分析探究美國美術館教育內涵與脈絡，所歸納出以下四種美術館教育的哲學觀點[6]，有相近之處：

1. 美學與藝術欣賞（Aesthetics/Art Appreciation Philosophy）
2. 藝術史（Art History Philosophy）
3. 跨學科領域與人文理念
 （Interdisciplinary/Humanities Philosophy）
4. 社會教育（Social Education Philosophy）

【5】Caston, E. B.，1987，A Model for Teaching in a museum setting/ Using Art and Art Appreciation as the Education and Subject Area Components.博士論文。

【6】同註3，頁47-79。

美國學校藝術教育和美術
館教育的發展，有著愈來
愈緊密的關係，圖為美國
國家美術館東廂一角。

根據凱斯同的說法，若進一步看其教育的內涵，還會發現兩個層次：

1. 教育的要素與博物館的要素統整成為「博物館教育」。

2. 根據教育的主題範圍，教育內涵的方法學（education component's methodology）應該聚焦、集中在某一個目的上。

博物館與教育結合的過程中，必須小心規劃以確認兩邊的主體性與正當性，一旦這主題是藝術的領域，這份教育的內涵要素則將縮小到藝術教育的範疇中。一般來說，主題範圍決定於博物館的型態、它的藏品、展示，以及主題或博物館教育的重點，當然，也可能受所選擇的主題寬度與廣度而有所改變。

根據這樣的理念架構發展適當的教學策略，博物館課程就可以被發展、實踐與評估。雖然對博物館教育人員來講，「主題範圍」是具有彈性的，有無以計數的選擇，但必須先考慮兩項因素 [7]：

1. 內容的選擇（content selection）必須發展自博物館的力量：收藏，當規劃活動時，美術館教育人員必須要熟悉其館藏並作選擇，以便所規劃活動的觀念與主題能有最好的說明。在判斷與選擇的過程中，教育人員和其他的策展人，以其專長可共同確認內容的正確性，這對小孩子的學習經驗是很重要的。

2. 其次，當選擇活動內容時，特別是為大多數的博物館觀眾群（或學童）設計活動時，博物館教育人員必須了解其需求和興趣。藉著活動直接與學校課程有關聯，博物館參觀可與學生正在探索的內容也產生關聯，學生可能因為與主題有關，更加強化既有的學習，對博物館參觀經驗也會變得較輕鬆。

【7】同註3，頁105。

泰瑞‧塞勒認為，界定美術館教育的哲學（a philosophy of art museum education）不應只檢視其所運用的策略，在教育學和心理學上的理論與實務，也應檢視其所推行的價值觀、服務的對象、欲表達實踐的主旨內容，以及實踐主旨的方法。泰瑞‧塞勒以美術館之於青少年的教育內涵為例，歸納為三個層面：

1. 藝術領域的知能與態度：包括藝術史、美學與藝術欣賞和藝術創作部分的智能與態度。

2. 透過藝術學習其他領域的知能與態度：社會教育、科際與人文的整合。

3. 美術館素養：重點在「如何觀看美術品、如何有效的使用美術館藝術資源」，包括：視覺閱讀與使用博物館的能力。前者幫助青少年避免成為「藝術文盲」、拓展「美感素養」，是泰瑞‧塞勒所指出的社會教育、科技整合與人文訴求；後者則是幫助青少年如何使用美術館。

美術館教育的內涵不只是包括藝術領域的知識與態度，還包括學習其他領域的智能，亦即所謂的美術館素養等。

對照以上內涵，過去的理論或學校藝術教育的看法，期待美術館能提升社會大眾的「美感素養」，那什麼又是「美感素養」[8]呢？具體說，包括：

1. 參與藝術的習慣：包括欣賞習慣、創作與展演習慣、獲取知識訊息管道、學習活動參與。

【8】見陳瓊花2004年12月24日「文化創意、美感素養與藝術教育研討會」發表之研究議題內容。

2. 對藝術的態度：包括藝術信念、參與藝術活動行為意向。

3. 藝術知識：包括藝術概念、美感知覺、美術史、作品風格、術語認知等。

4. 藝術表現與鑑賞技能：包括媒材與技法表現、鑑賞與創作的應用。

今日大多數的美術館鼓吹歡迎大眾到美術館體驗「美術原作」，鼓勵觀眾
建立個人的文化經驗。（上圖）
美術館的教育內涵，可歸納為藝術的知能與態度、透過藝術學習其他領
域及培養美術館素養。（下圖）

根據泰瑞‧塞勒 [9] 的說法：在
美國，美術館普遍地被認為是一教育
性機構，州政府或是聯邦政府承認其
教育使命，並予稅賦減免。大多數的
人參與其活動，主要目的在其教育性
的娛樂或是充實個人生活，各級學校
也充分利用他們的資源服務，「教育」
成為博物館（美術館）人尋求公私立
資助時理所當然的說法。

美國地區的美術館是南北戰爭
（1861-1865）之後工業發達與商業文
明的產物，在各美術館成立之初的草
創會章或是獻詞上，都曾以「教育」
為美術館成立的主要目的。

後來許多機構以美術知識的
「教育和休閒娛樂」為主要目標，藉
著藝術演講、展覽、推動美術各方面
的發展、鼓勵藝術文獻的閱讀研究、
建立與保存美術品永久收藏的機制。

最具意義的是，美國的美術館
教育發展，既不是來自於羅浮宮、柏
林藝術館、也不是來自於倫敦國家畫
廊的影響，而是來自於1857年開放的
倫敦南京士頓博物館（London's
South Kensington Museum，
Victoria and Albert Museum）的前
身，在當時該館成為美國美術館極力
仿效的對象。20世紀前半葉，美國的
美術館教育不脫離與日常生活的結
合，經過20世紀後半葉各方面的發
展、學校教育的助長聲勢，隨著「透
過藝術教育」、「藝術為藝術」等理

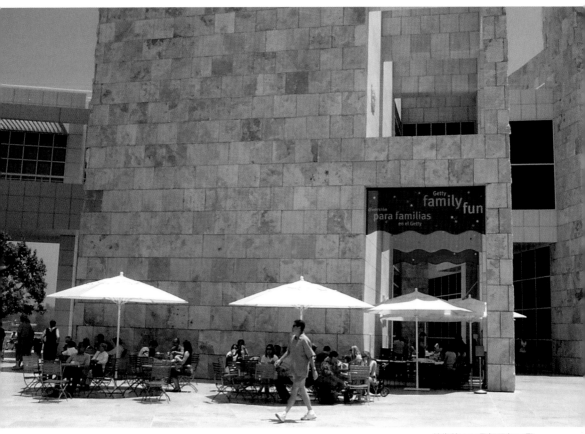

美術館不只是親子假日聚會可前往的地方，環境空間的美感設計，提供耳濡目染的陶冶效果。

念，使得美國的美術館教育青出於藍、有更精緻的發展。

整體而言，美國美術館教育的歷史可被視作「美術館與社會大眾共同分享收藏品、讓收藏與社會大眾更親近的歷史」。在美國，實用主義、平等主義、教育意義和娛樂的理念都是美術館教育的基礎。對於董事會、執行長而言，這些都是形成美術館政策重要的基本價值、也是轉換成為美術館教育活動的依據。

如果問及「美術館教育到底在做什麼」，所有的同業可能因各館的規模、預算與發展重點，答案都不盡相同。基本上可分為兩大方向：

1. 展示與學習：展覽本身、展覽室的解說與學習、作品之解說和相關藏品的查詢與資源利用等，以及與展覽室的展示有直接關係的，包括圖表、牆面文字、導介室、作品說明、導賞手冊等。

2. 教育學習方案：各種學習方案的詮釋，例如講座、影片欣賞、學習文件、學習單、資源夾、夏令營、研習營、館外服務、親子假日活動、動手做等等。

【9】同註3。

藝術作品進入另類空間的
展示,是否也挑戰了美術
館展示的思維,上圖為
2004年碉堡藝術館作品
之一。

「美術館是落實連結人與物件（藝術品）思想之間的教育機構」,總
結前述文字,論及美術館教育理念、內涵與相關策略時,必須扣在內外
環境脈絡三個主要面向深入探討:

　　1.美術館的參與者:美術館觀眾及其審美能力。

　　2.作品與詮釋:作品的詮釋、藝術語彙的建立及其相關策略。

　　3.教育服務與學習資源利用:普遍的美術館教育服務策略。

　　有關博物館教育、美術館教育的論述,台灣已出版有實務與理論各
種專書與相關譯本,本書將就這內外在環境脈絡三個角度出發,以知名
樣本探討21世紀當前普遍的美術館教育策略,同時觀看不同文化之下的
教育服務實例,再來反觀國內美術館教育發展的可能與困境。筆者將焦
點置於美術館教育範圍內敘述,試圖藉著範例與多年來的實務經驗,提
出個人觀點,然而在理想與現實之間,無法囊括所有面向,許多細節將
會依照個別狀況做不同的說明。

〈美術館的魅力〉

第二章 Chap. 2
美術館教育的發展

收藏經典藝術品以孤芳自賞，
已經不再是美術館唯一要關心
的議題，面對各式各樣觀眾的
需求，各個美術館都有其不同
背景與發展重點，圖為古根漢
美術館中庭一景。

一、此一時、彼一時

美術館「如何與普羅大眾相遇」？除了博物館學的角度之外，或許更要聚焦卡若‧鄧肯（Carol Duncan）女士所敘述「教育的和美學的」兩個美術館功能類型問題上來討論，才可以看出美術館教育發展的「此一時、彼一時」。

早年，博物館是個收藏珍希古玩的地方，在「稀」和「奇」的基礎上，藏品物件或藝術品被視作上流和世俗社會界線儀式中的重要證據。法國大革命前，法國地區仍像是個博物館世界，……羅浮宮的「大畫廊」（la Grande Galerie）也限皇家欣賞，在大革命後，於1793年改爲公立博物館，才得以有機會向社會大眾開放[1]。「由私而公」的轉變對社會人群最具關鍵性的意義，在於博物館突顯文化和教育的作用，它不僅作爲有學問人交流知識之公共場所，同時也成爲普羅大眾學習研究、分享共鳴的地方。

隨著美學辯證與哲學思維的發展，美術館在20世紀後半葉以白盒子的姿態出現後，變成了一種純淨藝術空間的代表，被賦予一股神奇的力量，將藝術品原有之功能性、宗教性、政治意識解放，當然，仍不脫離爲萬人瞻仰「美」的純粹場所。

美術館最關心的是個別藝術家創作所產生的具體物件，強調的是展示物件所蘊含的美感價值。

美術館最關心的是，個別藝術家創作所產生的具體物件，藝術品即為本身價值之所在，觀眾將藝術就看做是藝術，去直接感觸它的風格、形式與色彩或藝術家創作的理念 [2] 等，這是長久以來普遍的情形。

進入21世紀，美術館展示內容與美術館整體空間視覺語彙，充滿著高度的變異性，尤其在數位複製與網路發達的時代裡，藝術家不再是藝術形式和內容的「唯一創作者」，而是結合各種資源和技術、邀請觀眾參與、整合各種藝術可能性的「主導者」。「誰是藝術家？誰是觀者？」似乎模糊了傳統的分野；數位藝術與網路的便捷與快速特質能在不到1/4的世紀裡，挑戰了傳統美學、藝術家的創作，讓美術館非得再度敞開大門面對充滿驚奇的觀眾，科技不僅影響了傳統美術館的展示、教育與蒐藏模式，連帶地讓美術館本身充滿著變異特質，顛覆了原來純淨藝術空間的純粹性。

進入21世紀後，美術館隨著藝術創作思維的改變，產生了變異性，「誰是藝術家？」「誰是觀者？」，「白盒子」還會再是白盒子嗎？（上圖）

當今許多美術館不再強調藏品值得眾人膜拜，而是強調如何成為分享美術展示議題或新訊息的空間，下圖為哈佛大學Fogg藝術博物館。

【1】同前言註4，頁57-66。

【2】張譽騰，《如何解讀博物館》，2000年，行政院文化建設委員會編印，頁73-75。

專家的現場解説，常在美術館內吸引許多企圖精進的觀眾聆聽。

面對惶恐的觀眾，藝術博物館引入語音導覽、專業解說、研習課程、講座、藝術家進駐或其他的視覺與表演藝術（音樂、影片、錄影帶、或劇場）等方式，以增進或加強詮釋，甚至冒著「過度詮釋」的風險，讓觀者能更了解「藝術是什麼」、「美術館是什麼」，只希望喚回更多觀眾繼續支持美術館。美術館未來會走向哪個方向去，隨著政治、全球經濟、文化衝擊、民主思維與社會價值等因素的影響，也會與時推移或兼容並蓄。

台灣博物館當前發展的趨勢是「……傳統博物館的本質和經營理念，已面臨被整體顛覆的危機，而一種具有地方化、社區化、迪斯耐（編按：即迪士尼）化、企業化、消費化、虛擬化等多元色彩的博物館發展型態，已隱然成形」。現代的公立博物館，面臨種種來自其他文教、休閒娛樂機構的競爭及資訊時代媒體形態的急劇變革，已不再能以「學術研究」、「經典藝術品收藏」孤芳自賞 [3]。藝術創作的本質原本充滿著創新性，台灣的美術館不僅面臨新科技時代的藝術表現、各種文化的衝擊，同時也要面對如何與藝術家互動的難題及和觀眾對話機制上的挑戰，這些困難與挑戰在當前都是多面向且頗為複雜的。

【3】張譽騰，本文原名〈博物館發燒，希望不是趕時髦〉，1998.12.20，載於《中國時報》15版時論廣場。後收錄於《當代博物館探索》，頁3。

在美術館這一行，許多年輕學子出國進修、觀摩西方體制回國之後進入美術館，以西進國家的標準與期待，借鏡西方，的確以「心嚮往之」的方式努力實踐（或實驗）面對美術館觀眾，網路資訊的發達與交換經驗，也使得許多美術館快速彼此交換訊息，分享經驗，更促成所謂的美術館觀眾服務的「多元現象」。然而東西方的社會文化價值觀與「民德」是很不同的，博物館教育發展的歷史、民主素養與社會稅務制度也有很大差異，用西方的眼睛看公家體制內的台灣博物館（美術館）教育和觀眾服務的問題，其實很明顯地有很大的落差。

在西方，因時空環境特殊，特別是在世界大戰之後，美國由於教育的發展與民主信念的堅持，美術館教育為社會普羅大眾服務的歷史發展得早，在服務的品質與數量也都領先。

博物館學者凱斯同在綜觀博物館教育時指出：博物館專業人士很久以來就確認博物館的責任，早年在北美地區，博物館已經扮演擁抱大眾的角色，倡導博物館是教育性機構，並且發展出今日許多以教育為理念基礎的博物館[4]。曾為華盛頓特區的史密森機構的美術館教育研究員貝（Ann I. Bay）在1984年發表〈完美中的實務，博物館教育此一時彼一時〉[5]，特別論及美術館教育的歷史，其中有幾個關鍵點時間，值得留意：

【4】 Ellie Bourdon Caston, "Model for Teaching in a museum setting"一文，收錄於《 Museum Education: history, theory , and Practice 》, 1989,p.92-93。

【5】 Ann I. Bay, 1984,《 Practicality in the light of perfection : Museum education then and now 》, Museum Education Roundtable,9（2&3）p.3-5；或參考《美術館欣賞教育學術研討會論文集》140-191頁、王秀雄在台灣省加強社會美術欣賞教育學術研討會所發表之〈社教機構（美術館）美術鑑賞教育理論與實際研究〉，台灣省立美術館編印。

1907年，美國波士頓美術館援用志工，成立世界第一個有美術館導覽員的博物館，免費引導觀眾參觀。此後美術館以志工作為解說員，站在展覽室為觀眾導覽解說成為一種普遍的傳統。

經過第一次世界大戰、1930年代的經濟大蕭條時期，來到1960-1970這個關鍵的年代：美國的美術館呼應政府教育機會均等，使得更多資金贊助教育活動，對兒童的服務從消極到積極，有了很大的轉變，同時也開始重視少數民族的藝術與文化的認識。1969年的稅務改革法案，官方宣佈博物館是教育機構，認為博物館能夠「啓發心智」、也能提供使用者「參與情感交流」。

推動藝術教育不遺餘力的加州蓋堤藝術中心，即便不是假日，也是遊人如織，成功地吸引各地遠道而來的觀眾，圖為蓋堤藝術中心搭乘接駁車的一個角落。

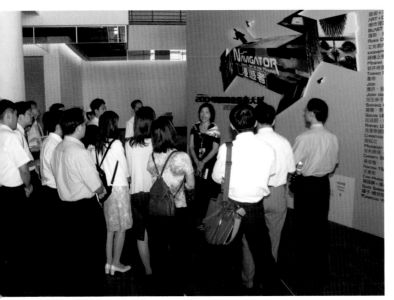

提供志願服務人士為美術館的觀眾解說，是美術館最大的人力資源來處。

1984年，美國博物館界名著《新世紀的博物館（ Museums for a New Century）》中描述：「若典藏品是博物館的心臟，教育則是博物館的靈魂」。又說：「博物館教育的使命從傳統中苗壯到現在成為「公眾的需求」，它不僅收藏保存自然史、物質文化和人類成就的證據，並且利用這些藏品和相關的理念，對大眾作出有關人類知識與理解上的貢獻。」[6]

1987年，丹佛會議（Denver Meeting）發表宣言，說明了美術館教育的使命、美術館教育的目的及美術館教育人員的素質 [7]。特別提出美術館教育之目的：在於加強觀眾對美術原作的了解與鑑賞能力，並且將此經驗移轉到生活層面。對民眾的這種教育，是透過學習與教學原理，有效運用在作品解釋、展示及收藏作品等活動上，而美術館教育人員應具有豐富的知識和創造性，具有教學技巧以鼓舞觀眾，具備經營能力的人，能透過多樣的教育企劃，使觀眾和作品間產生有意義的互動。

1989年，泰瑞・塞勒 [8] 從歷史發展中分析探究美術館具有「審美的、教育的、社會的」使命，發現美術館教育內涵與脈絡，並歸納出「美學與藝術欣賞的觀點、藝術史的觀點、科際整合／人文的觀點、社會教育的觀點」四種美術館教育的哲學觀點。

1992年，美國博物館協會（American Association of Museums, AAM）在〈卓越與平等〉中指出：「博物館參觀經驗不但可以培養世界公民在多元社會中的生活能力，也可以在其面臨挑戰時幫助他們找到解決之道，這些都屬於廣義的教育經驗。」[9]

【6】AAM, 1984,《Museums for a new century》.Washington, D.C.: The American Association of Museums, AAM.

【7】Pitman-Glles, Bonnis, 1988, "Defining Art Museum Education；Can we agree？"，《Museum Education Rountable》,13（3）p.22-23。

【8】同第1章註3，p.48-78.

美國博物館協會教育委員會EdCom執行委員會董事會在2001年發表、2002年元月認可通過的文件：博物館教育的標準與最佳實務（Excellence in Practice: Museum Education Standards and Principles）[10]，總結了1990年代美國博物館教育主要的概念及當今博物館教育最佳實務的方向，強調不同族群觀眾多樣性的學習經驗的描述，博物館不同部門之間合作時需實踐博物館教育使命的重要性，強調新技術利用的責任、嚴格的研發計畫、執行（實踐完成）與評估，並強調博物館邁向未來的穩定性力量在於對社會大眾持續地進行推廣與提倡教育。

面對多元的藝術形態、面對恐慌的觀眾，美術館提供什麼策略以安撫觀眾的焦慮呢？恐怕是許多當代美術館急欲解決的問題。上圖為洛杉磯郡立美術館。

博物館評鑑制度也是造成美術館健全發展的因素，下圖為加州舊金山現代美術館（San Francisco Museum of Modern Art）正廳。

【9】 AAM, 1992,《Excellence and Equality: Education and the public dimension of museums》, p.6, Washington, D.C: American Association of Museums, AAM.

【10】 Committee on Education (Ed Com),AAM，2001,《Excellence in Practice: Museum Education Standards and Principles》 Approved by the EdCom Executive Board, January 17th, 2002.

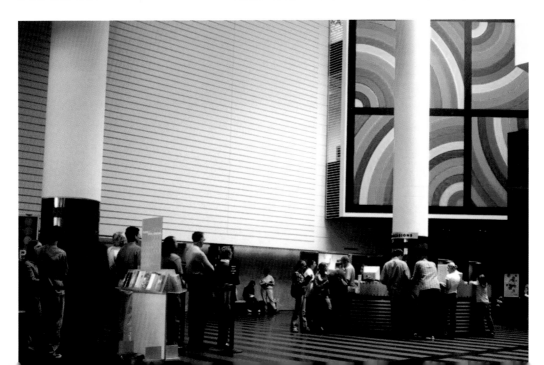

加州洛杉磯郡立美術館中庭。

　　英國博物館協會於2000年提出一個新世紀的博物館定義是：博物館
使民眾可以探索藏品，達成啟發、學習、樂趣的目的；博物館是在社會
的信任託管下，收藏、維護、推廣文物及標本的機構。在這個嶄新的博
物館定義中，除了界定博物館對其藏品的收藏、維護和推廣基本功能
外，更明確提示博物館與民眾、社會的關係：博物館服務的對象是民
眾，博物館負責的對象則是社會。

　　從經歷數百年的博物館發展脈絡來看，傳統博物館（美術館）是知
識與藝術的殿堂，基本上是屬於國家的、權威的、專家的、少數人的，
當博物館（美術館）邁入新世紀之際，早已轉換成為社會大眾的，不只
是承襲傳統做為學者專家誕生知識的殿堂或社交場所，同時也是社區民
眾「營造夢想的基地」[11]。

【11】呂理政，2001，〈展望新世紀博物館──誕生知識．營造夢想〉，2001.05.26
　　　國立台灣美術館的專題講座演講稿用語。

三、評鑑制度促成美術館教育

　　博物館評鑑制度也是造成博物館（美術館）健全發展與運作的關鍵因素，英美兩國博物館事業能夠蓬勃發展，評鑑制度厥功甚偉，不僅讓博物館獲得應有的組織地位（特別是私、法人博物館），同時也喚起社會大眾與民眾對博物館的支持，並可作為博物館改進與獲得政府經費贊助的重要依據。而這種制度化的評鑑機制，的確為直接促成美術館教育事業蓬勃發展的重要原因 [12] 之一。在過去十年以來，英國也參考美國的評鑑制度，在2000年前後，發展出「博物（美術）館教育標準」的登陸註冊依據。

　　英國博物館與美術館委員會（Museums and Galleries Commission）主席蘇威爾金森（Sue Wilkinson）在發表〈發展博物館教育的標準〉一文時曾敘述：受美國模式的影響，英國發展博物館標準的國家計畫的行動，始自於20世紀的60年代。1970年代美國採用的博物館鑑定模式，嘗試以鑑定、簽署認可、透過同業評估，使得博物館獲得高的標準，但在英國這項計畫失敗了。直到1997年的第三階段，英國博物館界要求發展推動博物館教育的最佳實務，要求博物館：

【12】梁光余，2004，〈博物館需要定期評鑑〉，《博物館學季刊》，18（3），頁145。

美術館不只是學者專家誕生知識的殿堂，亦可轉換成為社會大眾可以「營造夢想」的基地，圖為美國丹佛美術館（Denver Art Museum）舊館一樓入口處。

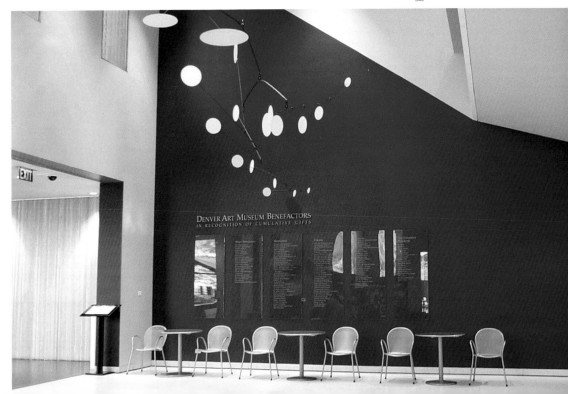

結合肢體與表演活動，讓
小朋友更能加深對藝術品
的了解，圖為國美館「認
識雕塑作品」的課程。

1. 確認教育為博物館與美術館的核心功能。

2. 扶持與贊助博物館與美術館為大眾提供教育的機會。

3. 提出由主管單位贊同、並且具有前瞻性整體計畫的具體書面教育
政策。

4. 具有長期目標和短期目標的書面行動計畫。

5. 給予資深館員教育重責，這些館員必須是專業人員。

6. 確保館員接受訓練、接受建議的機會及其他贊助，以實現他們教
育方面的責任。

7. 確保主管單位支持博物館與美術館教育功能的角色。

1999年，博物館與美術館大多數專業上清晰的體認到：在提出任何
新計畫時，都必須思考到「為公眾服務、為教育目以及可為社會大眾提
供可利用的博物館資源……」。

取代博物館與美術館委員會的英國博物館圖書館與檔案委員會
（Museums, Libraries and Archives Council 簡稱MLAC）組織，曾提出
「利用文化遺產制度的改革，為社會各族群服務，決定揭開巨大的潛能作
為教育資源的服務，讓使用者在利用博物館、圖書館與檔案上的服務，
在既存的工作上，幫助發展新
觀眾，鼓勵更多的大眾參與和
推動社會的介入。」[13]

【13】Sue Wilkinson，2000，"Developing standards for museum educa-
tion"，出自2000年3月歐洲博物館教育發展報告《SIMPLY VISITORS ?
European Trends in Museum Education》有關英國的部分。

2004年國立台灣美術館
「漫遊者」數位藝術展開
幕情形。

　　有關博物館資源的利用和教育服務方面，英國博物館界這幾年表現得極為積極，認為博物館與美術館能在終身學習過程中扮演重要的角色，在推動博物館教育最佳實務和評鑑登錄，可釋放更多博物館的潛能。目前已經在MLAC的推動下，明確發展一套博物館註冊準則（Guidelines for Registration），作為博物館業務相關收藏、展示教育服務、安全、訓練等的評鑑標準。由於評鑑公正與預算補助、社會回饋有直接關係，使得博物館在彼此競爭下日益茁壯。

　　2001年美國博物館學會在密蘇里州聖路易市舉行博物館年會時，以「博物館教育專業」為討論重點，再以「詮釋」為題舉辦研討會，集結成「標準與原則」的文件。該份文件內容扮演著「引導」與「呈現」博物館教育實務的角色，目的在提供博物館教育人員、展覽規劃者、研究人員、館長、董事會成員、評量者、博物館領域內外對於非正式教育有興趣，以及對於在博物館環境中以物件（或藝術品）教學的相關人士使用。

四、台灣現況與困境

國內的美術館對於藝術教育的推動，與西方國家的美術館有許多的不同，圖為國立台灣美術館為「馬雅文物特展」所舉辦的廣場活動，目的在吸引更多觀眾的參觀。

從西方經驗來看，我們深知落實博物館、美術館教育使命的方法沒有一定，博物館教育卻包括各種層面的責任，提供非正式學習與正式學習直接的或是輔助性的學習內容。在台灣除了少數博物館（美術館）同業或是相關學術研究者外，對於在博物館（美術館）環境中以物件（或藝術品）教學的相關人士，諸如老師、學者、教改計畫者、校長、教育行政人員等，仍很少對美術館教育當前的發展現狀有相關的認識或投入關心。

社會藝術教育的角度

長久以來，「美術館」均被視作社會藝術教育機構，屬於休閒娛樂與非正式學習的場所，也就是指學校藝術教育外，對民眾提供各種藝術展覽暨活動的專屬空間。可惜的是，所有藝術教育法相關法令均未提及「美術館」三個字。

80年代的台灣，幾乎是因應政府文化政策發展所帶動建立的博物館、美術館，並沒有見到太多的自覺力，每年預算也多由政府挹注，是典型的文化行政機構。前幾年，多位立法委員想力促「博物館法」立法工作，因支持者寡而功敗垂成。在這些博物館法草案中，對台灣博物館的設立、管理及標準、組織、業務和博物館經營管理均有明確的期待，雖見世界各國博物館法的集合，唯充滿以中央或地方政府規範博物館事業發展的濃厚意味，看不見博物館界「由下而上」的努力[14]。一件適用於此地並具有時代意義的的博物館法遲遲未立案，遑論博物館（美術館）教育專業標準的發展與評鑑制度[15]的建立。

【14】張譽騰，2000，《當代博物館探索》，南天書局，頁3。

【15】劉新圓，2001，博物館法草案之比較評析，《國政研究報告》財團法人國家政策研究基金會刊載，8月號。

1997年，政府制訂公布「藝術教育法」，明訂藝術教育應分別由1.學校一般藝術教育，2.學校專業藝術教育，3.社會藝術教育等三方面來推行，由藝術教育來提升國人的創造能力與審美能力。

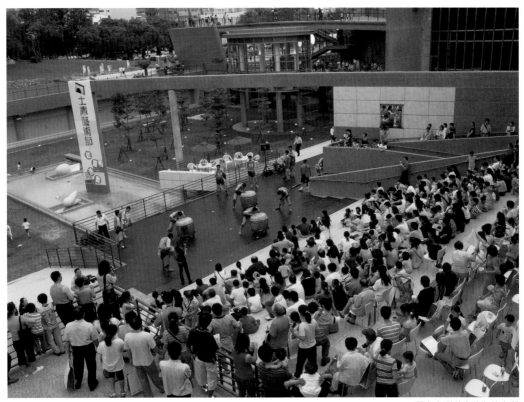

國立台灣美術館為館舍所在之社區（台中市西區土庫里）民眾舉辦的藝術節活動，目的在敦親睦鄰。

　　藝術教育法第19條雖然已敘明社會教育目標，說明全民就是服務的對象，但仍很難令人與英美所謂的美術館教育的理想產生連結。而第20條則常遭使用者錯誤詮釋，導至過去將社會藝術教育誤讀為「與學校藝術教育無關的教育」這樣似是而非的論述，造成學校只管學校、美術館只管舉辦展覽的局面，使得美術館獲得漠視青少年觀眾存在的正當理由，甚至發展出「學校的藝術教育是學校的責任，小孩子長大了進入社會才是社會藝術教育機構應該關心的事」之邏輯。這樣的思維曾一度被博物館界主事者錯誤詮釋，而將美術館與教育作不當的切割，甚至影響至今。殊不知學校也是社會構成的重要結構之一，學校和美術館可以是很好的夥伴關係，而非兩條平行線，在英美早已藉著立法與評鑑制度，得以創造學校與美術館雙贏的局面。當然，情形隨著世界潮流的演變，台灣從90年代後期開始，故宮博物院、國內公私立美術館也有了自覺性的轉變。

政策的尷尬

　　80年代國內的美術館剛剛設立，來自於美國蓋堤美術館DBAE（Discipline-based Art Education，以學科為本位的藝術教育）的理念傳遞到地球此岸，接著後現代藝術教育，強調多元文化了解的發展之下，我們明顯地看到國內藝術教育理論所受的影響與教學上的發展，但同時期的國內美術館仍在學步階段，沒有自己的主張。雖然早在1979年「藝術教育法」的制定，論及社會藝術教育的推行。即便國內在美術館的籌設之初，也都有相關的藝術教育推廣計畫的研究，但在執行的實務上，學校仍未能充分利用美術館，美術館也沒有充分提供一般學習團體充分的互動機制、策略或是教育資源，美術館教育專業的自我期許中，也少見美術館為學校或是學習團體服務上的指標性案例或相關的實踐。

　　距離第一座台北市立美術館的成立，不到五年光景，台灣第二家美術館（台灣省立美術館，即今國立台灣美術館）在台中開幕，經過80年代末期經濟的狂飆，轉進90年代，彷彿才看到政治、社會、經濟各方面激情過後的社會大眾冷靜的需求與思考，1993年由當時教育廳所屬的台灣省立美術館舉辦的「台灣省加強社會美術

美術館的教育推廣，應當有適當的記錄與研究評估，才能作為傳承上的依據。

欣賞教育學術研討會」，國內始有了社教機構（美術館）美術鑑賞教育的理論與實際的研究，到1997年台灣省立美術館舉辦「美術館教育國際研習會」；1999年與2003年分別由台北市立美術館舉辦第一、二屆的「美術館教育國際學術研討會」才逐漸針對美術館教育，邀集國內外學者齊聚一堂，探討美術館教育專業上相關的議題並分享經驗。

2004年漫遊者數位藝術展開幕情形。

　　有趣的是，國立台北教育大學從89學年度起，在藝術與藝術教育研究所開設「社會藝術教育專題研究」課程，特別招收碩士學位在職進修專班，考試科目包括藝術創作理論與社會藝術教育，顯然社會藝術教育和博物館教育在全人教育的發展上，有其定位與價值，同時在某種程度上這方面的理論與實務，已被視作可供討論的範圍與研究的議題，這些現象的後續發展是否會造成實務上正面的效應，仍待觀察。

　　教育部社教司第五科被裁併前 [16]，於2003年10月24日在北、中、南舉辦三場「我國社會藝術教育座談會」，廣徵各界對社會藝術教育政策與具體推展策略的意見。這是教育部首次以「社會藝術教育」為主題舉行的全國性座談，教育部相信對台灣社會藝術教育的政策形成與實務推展將有重要意義與貢獻。 討論議題包括：台灣社會藝術教育現況與問題，有效落實藝術生活化與普及民眾藝術學習的具體策略，為建構終身學習社會與因應文化環境變遷，規劃台灣社會藝術教育政策應有的內涵……。當然教育部所屬的社會教育機構仍有許多單位擔負藝術教育責任，試問：作為公部門的國內三家美術館與其他私立美術館在肩負社會藝術教育責任的同時，不也扮演著舉足輕重的角色？美術館教育在文教分家的情況之下，既無法獲得文化主管單位的強力支持（從預算比例可以驗證）、亦無法從教育主管機構得到奧援，在缺乏制度與法令支持的情況下，使得台灣當今的美術館教育其實顯得極為尷尬，座談會中深入的對話是否有濟於事，實難期待。

【16】教育部93年8月6日第53期電子報重大政策訊息報導：教育部職掌社會藝術教育的社教司第5科，自93年7月5日起正式整併，原有國立史前文化博物館、國立台灣藝術教育館、國立中正文化中心與國家級演藝團體之輔導隨同承辦人併入社教司第3科業務；原有文化藝術活動之補助及藝術教育委員會業務隨同承辦人併入社教司第四科……。

了解藝術家的作品是這麼
困難嗎？圖為國美館雕塑
公園內的學習活動，小朋
友都非常投入。

在台灣，號稱為「全民教育」服務的「社會藝術教育」，的確是指學校環境以外的藝術教育，由藝術博物館、文化中心、基金會、民間團體等所辦理的社會藝術教育，確實與學校有大不同的條件與發展情況，近年來，台灣藝術教育能有今日，受社會藝術教育機構之影響也不在話下，但社會藝術教育之內涵、特色與品質，始終未獲藝術教育界之正視，也是事實。

社會藝術教育與學校藝術教育之間的差異性及互補性，學術界有許多探討，至於學校和美術館是不是夥伴關係，並沒有因現行法令有明顯的改變。藝術教育法第23條顯示，為提升社會藝術水準，各級主管教育、文化行政機關「應整體規劃及推展社會藝術教育活動，並結合或輔助各公私立機構、學校及社會團體舉辦相關活動。」在這樣籠統的概念下，儘管實務界有多起個案顯示美術館走進了校園及社區，但多畢竟仍是美術館一廂情願的做法。

美術館教育專業人員的不足也是事實，文教分家的情況下，學校體系與社教單位體系的平台未建立，對話與互動機制不多，加上藝術教育在既有的文化傳統價值與功利社會裡，始終不像科學教育受到普遍的重視。在台灣，常設展未建立，博物館教育政策不明、基礎不佳，美術館更像是個專業的畫廊或是少數人的策展競技場，教育活動只是可有可無的卑微角色。

在國外較可看到符合學校課程標準的美術館教育資源，美術館將典藏、研究資源，透過專業人員的詮釋與規劃，分享給社會大眾，學校亦可依據課程需要要求美術館提供議題性的導覽，美術館就像是隨時可以提供翻閱的百科全書一樣，可以輔助相關的主題研究、輔助學校的學習。

如果說美術館是落實連結人與物件（藝術品）思想之間的教育機構，那麼，美術館教育的工作就在強化這些連結的橋樑；然而，美術館

教育在國內的發展只有短短幾年，仍是
尚待開發的專業，國內美術館教育的內
涵、特色與品質，始終未獲藝術教育界
正視的情況下，我們有無一定的檢視標
準？面對當今的教育改革，可以提供到
什麼程度的協助或是扮演什麼角色？令
人懷疑 [17]。

現況與困境

　　以大環境而言，美術館移植西方博
物館型制展開社會服務，作為終身教育
學習與全民審美教育的機構，在台灣美
術館的發展與環境裡，有許多因素造成
現今資源的內耗與績效不彰，最後依賴
的仍是博物館人員最原始的熱忱與信
念，這與早期英美推動博物館教育的情
形很相似，也非常辛苦。社會藝術教育
常被「文化季」、「藝術季」這類慶典
式的活動取代，社會藝術教育（或說美
術館教育）這一環，始終像是「棄
嬰」，仍賴美術館界的自我覺醒與情感
的投入，才能勉強存活。

　　專業的博物館教育服務以「展覽為
核心」發展整體教育服務策略與提供資
源利用，在台灣的公私立美術館卻變成
「以展覽行政業務為核心」，缺乏對美術
館教育本質上的認知，呈現的是少數人
的權威，民眾在不知如何利用資源的情
況下，被迫接受強行灌食所謂的藝術新
知或追逐國際大展熱潮。長久以來，美
術館多以為觀眾多的展覽就是成功的，

參與學習和不斷成長是博物館教育人員重要的課題，圖為2005年在
台北縣金山舉辦的博物館教育研習營。（上圖）
善用輔助性材料加深學習經驗上的印象，對於材料的選擇和展示現
場作品的安全管理都重要。（下圖）

【17】黃鈺琴，2004，〈教改之下美館你的位置在那兒〉，《博物館季
刊》，頁41-55。

美術館聆聽各界的聲音是
很重要的。

欠缺整體教育思維的開發、觀眾的研究與
詮釋學習策略的規劃，大把的展覽經費除
了提高展覽的興奮度外，難得看到長遠、
定期性、策略性的教育服務經驗。長期發
展結果，美術館教育幾乎是大多數公務員
眼中的「行政工作」，形式在上、內容在
下，缺乏對藝術事業的熱忱，不僅缺乏專
業的認知與反思，加上沒有真正的評鑑制
度，在納稅人普遍不關心的情況下，美術
館一直滿足於「熱鬧就好」，缺乏「為何而
作」的省思。

　　社會總是存在著這樣的想法：「藝術」
既然不是升學主義下的教育領域，又非屬
學校教育系統的學習範圍，社教單位只是
辦辦娛樂活動而已……，美術館教育缺乏
專業思考，加上教育研究與評估始終不夠精準確實，評鑑制度未建立，
沒有整體研究發展的理念與基礎，在惡性循環下，社會觀感成為政策上
隱形的殺手，經費編列也因而更加短少。社會民德發展不足以激化專業
訴求，博物館的經營管理專業人才欠缺新陳代謝，面臨行政法人化的困
難，企業未形成捐贈氣候、臨終贈與法律上的發展和免稅機制未能健
全，相同的問題可能以相異的方式呈現而已。

　　除了故宮收藏豐富之外，國內其他美術館鑒於有限的收藏，缺乏常
設展的情況下，大展、雙年展提供給觀眾的可能是囫圇吞棗的機會，展
覽與活動籌備期缺乏整體教育設計，教育方案質量也有許多改進空間
外，美術館對學校教育與社會的脈動和需求，欠缺精準的掌握，專業的
不足與公部門的運作機制，未能積極有效激化教育推廣的熱情。另，經
營者與管理者的觀念在執行上能否貫徹博物館政策或是文化政策（例如
全民美學）？是否能提供有效的書面分析供作評鑑，以作為未來預算編
列之依據？目前，主管機關必須同時深入美術館體質及其活動內容，讓
機制運作模式，經費來源，得到合理的分配，才是最被期待的。

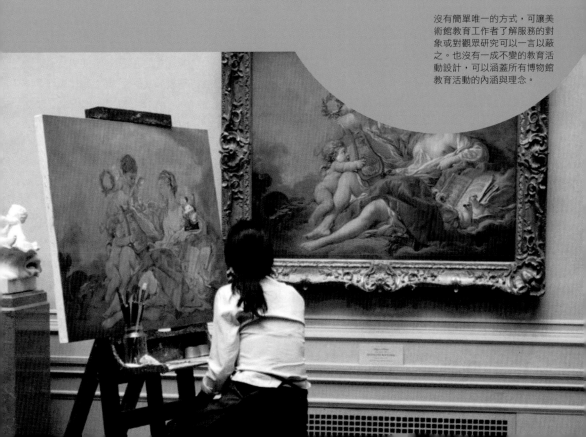

〈美術館的魅力〉

第三章 Chap.3
美術館的觀眾

沒有簡單唯一的方式，可讓美
術館教育工作者了解服務的對
象或對觀眾研究可以一言以蔽
之。也沒有一成不變的教育活
動設計，可以涵蓋所有博物館
教育活動的內涵與理念。

若要論及變異時代中的美術館教育，可從美術館內外環境脈絡基礎的問題談起。首先，必須要了解美術館觀眾及其能力 [1]。其次，了解展示、詮釋與溝通在美術館教育的意義。再者要問：西方教育服務與學習資源利用，有多少新的策略與發展值得我們參考？服務與溝通策略的常態與非常態、傳統與非傳統是什麼？在變動迅速的時代裡，在美術館實務的推動和經驗上，筆者希望針對美術館學習與知識建構相關的議題，抓住這三個重點（如圖）回顧西方美術館教育的脈動和實例，以爲借鏡。

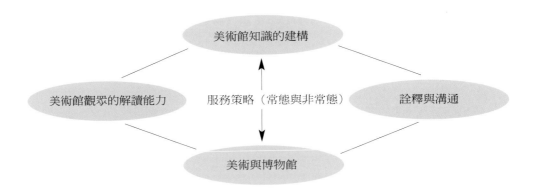

克羅齊把藝術活動看作人盡皆有的一種最基本且最普通的活動 [2]。藝術品具有「爲人類所作、藉由一定的形式存在、觀者的觀看」三項基本條件，是無庸置疑的。美術館的展示與收藏品也不脫這個特質，因此，觀眾的觀看已經成爲美術館存在很重要的因素。當社會進入民主開放的階段，任何階層的觀眾都可能對美術館充分表示自己的意見。克羅齊還說過「除觀眾的精神外，不存在藝術品。所有的藝術觀賞，都要落實到作品對觀眾的意義，除此，沒有藝術。……」[3]

美術館是各種藝術知識交會的場域，觀眾都有各自表述的參觀經驗，「觀眾研究」成爲找出美術館觀眾參觀博物館經驗的拼圖，目的在尋找更多的觀眾。國內有關博物館觀

【1】除了研究生作過的觀眾研究之外，高雄市立美術館在2004年底完成觀眾滿意度的調查與分析研究，北美館也積極進行中，在台灣，對於會影響美術館觀眾的藝術解讀能力或研究方法甚少分析。

【2】朱光潛，1983，《西方美學史》，漢京文化事業有限公司，頁286。

【3】同第2章註2，頁85。

【4】許功明編譯，1995，〈美術館觀眾的社會學調查與分析〉，《博物館季刊》頁67-77。

眾的研究，最近一、二十年才逐漸獲得重視，90年代後數量增加，累計有三十餘篇相關研究，但多爲一般觀眾參觀與量的研究分析，又以科博館或科工館相關的案例較多、美術館方面的研究 [4] 較少，也少涉及觀眾

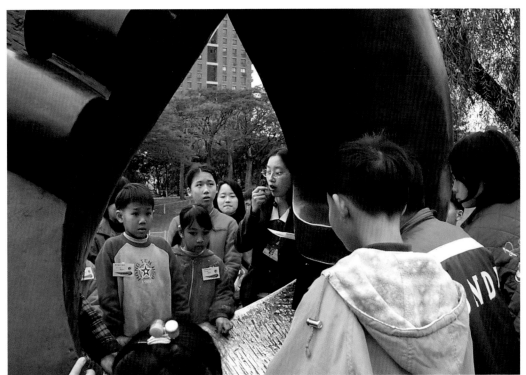

我們真的了解我們的觀眾嗎？建立適當的溝通語彙是傳遞知識訊息唯一的管道。

與展示的互動、家庭觀眾、參觀、學習行為方面的研究，相關的研究仍有很大的成長空間，有關美術館觀眾與展示互動之間的探討，更是少見[5]。

了解美術館觀眾的能力，是制定教育服務、溝通策略的基礎。即便是最基本的導覽解說，在美術館展覽室內都具有教育與溝通的意義，導覽解說服務對象不僅是不同年齡的觀眾、還包括學童團體、專業團體或是親子團體等，觀眾能力與解說策略和語彙的選用必然息息相關。再者，展覽室作品的選件、安排與牆面文字、說明卡、教育性文件、書面文字等的安排，是否都是專業語彙，是否能吸引觀眾？文件的保存與內涵是否為觀眾所理解？這都與美術館觀眾的能力有關。

美術館教育的逐漸被認同，讓當代的美術館比以前更能為社會大眾服務，然而無論是教育或美學傾向的美術館，一樣免不了濃烈的意識形態及儀式性色彩。貌似中立、單純的美術館，其實與社會的互動也充滿著政治權力、階級利益、種族性別宰制等意涵[6]，作為一個試圖啟蒙觀眾的儀式空間，當代的美術館如何與社會大眾誠實以對，或者以大眾的語彙詮釋美術館和他們之間的關係，是很具挑戰性的。

【5】王啟祥，2004，〈國內博物館觀眾研究之多少〉，《博物館季刊》，18（2），頁4。

【6】同前言註4，頁17-35。

一、浩森（Abigal Housen）觀眾能力的研究

如何透過適當的溝通與訊息傳達，可增加觀眾對藝術創作與相關知識的想像。

博物館專家、學術界、藝術教育工作通常具有這樣原生而普遍的共識：認爲美術品是主要溝通與學習的傳媒，是美術館重要功能、「美術知識的建構」的基礎，是美術館教育中最重要的內容來源。從民主概念的啓蒙、終身學習概念普遍被接受及網路的推波助瀾，來自於這個瞬息萬變的社會，觀眾對美術館的要求與想像，有時超越博物館館員對觀眾的判斷與認知。「博物館中的文物不能再單純被視作文物本身來對待，其結合了多重內涵與附加價值……」[7]，美術館結合了美學價值、博物館專業知識、文化資產保存、文化觀光等多重功能的角色，已成事實；也因此二、三十年前，甚或是十年前的研究方式、內容、價值觀或哲學理念等，雖仍具參考價值，但未必能適用於當今。

從事美術館觀眾的研究，要從19世紀末德國費希納（Fechner）談起，近二十多年則有加州蓋堤美術館、藝術教育學者艾斯納（Eisner）、賈德納（Gardner）、浩森、霍德（Hood）、帕森思（Parsons）等多人的研究，針對各年齡層觀眾的審美能力，作過相當深入的分析研究，並提出具體的觀察結果[8]。國內則有王秀雄、崔光宙、羅美蘭等人利用前述學者理論或研究方法，進一步討論或進行實證研究，以上學者多關心於強調美感學習意義的角度，觀看變動中的美術館觀眾特質與鑑賞能力，除了藝術領域的知能和美感素養的提升外，對於美術館素養與其他跨領域能力的養成則較少討論，主要在於對其他領域學習的附加價值未予重視或開發有關。

以下就從浩森針對波士頓當代藝術館（Institute of Contemporary Arts，以下簡稱ICA）一個研究案例，說明我們要如何從不同角度掌握自身美術館的觀眾特質。

【6】同前言註4，頁17-35。

【7】羅美蘭，1995，《美術館觀眾特性與美術鑑賞能力關係之研究》，台北市立美術館，頁71-82。

【8】美國博物館協會(AAM)，1992，《卓越與平等(Excellence and Equality)》，頁12。

【9】Abigal Housen, "Three Methods For Understanding Museum Audiences".Museum Studies Journal, Spring/Summer, 198, Vol.2, No.4, pp.41-49,（了解美術館觀眾的3種方法）這篇文獻提供了日後許多美術館觀眾研究之參考依據。

有關美術館觀眾的研究，浩森從「如何了解觀眾的美感能力」議題上出發，以青少年和成人爲研究對象，探討他們美感智慧的發展，在1987年時發表了一篇具有影響力的文獻「了解美術館觀眾的三種方法」[9]（Three Methods for Understanding Museum Audiences），該文提到波士頓當代藝術館當時採用的觀眾研究訪談工具，每項工具反應了個別觀眾的經驗與學習，每項工具說明了某種觀眾特質，對美術館任一項活動都具有不同的含意，這三種方法包括：

對於藝術知識求知若渴的下一代，美術館是不是有其他更可親近的、啟發性的策略？

1. 統計數據的（Demographic）：重點在數量上；

2. 觀眾態度的（Attitudinal）研究則偏向觀眾的嗜好、習慣與態度；

3. 審美發展上的研究（Developmental）則著重在透露出邏輯（logic）、理解（comprehension）和動機（motivation）各種要素。

浩森利用人口統計學的、觀眾態度、審美發展上各方面的資訊，借用該館當時的展覽「潮流」（Currents）進行這項研究。通常，觀眾的年齡、性別、教育及博物館參觀次數與態度等，都是較爲傳統且普遍的研究方式，博物館常常依據收集到的資料規劃活動或制定政策，但是浩森卻懷疑這樣可能造成政策制定者失去方向目標。了解觀眾的年紀、性別、背景等，真的能夠讓博物館教育人員或決策者了解觀眾嗎？了解展覽帶給參觀者的衝擊嗎？所以她在其研究問卷補充了參觀態度上的訪談。

在該項訪問調查中，提出一些與當代館正在展覽有關的問題，而且保持開放性的對話，以深入了解觀眾對展覽、活動或一般性博物館經驗的反應。如果回答過於簡短、模糊或是有矛盾的意見，對於調查結果分析與研究上的詮釋即構成困難度。如果，依據觀眾不同階段的能力、興趣和特殊需要，這些審美發展階段性的架構的確可提供教育活動規劃者作爲開發材料與活動的依據。

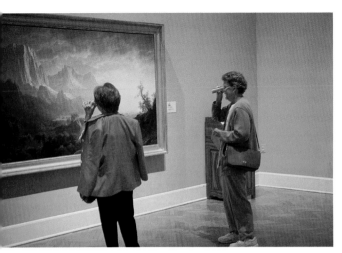

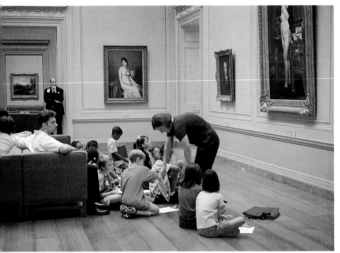

華盛頓特區Corcoran Museum of Art展覽室一角，觀眾利用美術館提供的簡單道具，集中視線仔細觀察作品的細部。（上圖）

展覽還是教育的核心，利用許多展覽室現場進行各式各樣的學習活動是美國國家美術館一貫的做法。（下圖）

浩森歸納出審美發展的幾個階段架構包括：

主觀描述性階段
(The Accountive Stage)：

觀眾觀看藝術品的模式在於隨意的觀察。觀者注意到繪畫中「具體的」和「明顯的」內容、主題或是色彩（例如那是狗、那是棕色的……）通常觀眾會受到個人經驗、主觀意識或是聯想所牽引。例如，如果一個人喜歡狗，畫中的狗就是好的，反之則惡。觀眾的好惡、信念與過去的體驗，形成對一件作品判斷的依據。

積極、建構的階段
(The Constructive stage)：

觀者試圖建立起觀看藝術品的架構。觀眾以其自身經驗面對作品，並將之與其他他所知道的或看到過的作品比較，認為藝術品應有其一定的意義或功能目標，從道德教化的到世俗的……都有。對於在這階段的觀眾，藝術品都是具有某種意義上的「價值」。

將藝術品分門別類的階段（The Classifying Stage）：

藉著分析畫面上的線索，觀眾會解讀藝術家的創作意圖和歷史影響，這些線索包括形式上的要素、線條、色彩、構圖、符號等，會形塑觀看者解讀和判斷藝術品的準繩，觀眾直接而客觀地面對藝術品，相對地其個人的歷史經驗與影響是被壓抑的，對於藝術家畢生創作，這樣判斷作品的態度，是企圖正確地把藝術品放在正確的時期、學派或特殊的定位上。

詮釋性的階段（The Interpretative Stage）：

在這階段的觀者會以非常個人而且立即式的方法回應問題，能夠進行藝術品的解讀、分析與歸類，比起前面一階段，現在比較少尋求缺乏想像力的字面意義和客觀如實的目標功能，他會從繪畫中尋求有意義的訊息、會解讀象徵符號，而不是線條、色塊或風格的辨識而已。這個階段的觀眾會利用「充滿著感情的記憶」扮演著詮釋象徵符號的角色，並且賦予自己思維與感情的介入。例如他會說，這件作品讓我想起當年與父親在紐約的感覺……，藝術品成為觀看者的觸媒劑（catalyst），並在自我與作品之間產生新的自覺。

具有創造性的再建構（再現）階段（The Creative Reconstructive Stage）：

這是個「終止懷疑（Suspending disbelief）」的階段，觀眾對待藝術品就好像確知它是有生命似的，分明知道作品中的帆船不會啟航，他卻回應出「帆船即將航行」這樣的敘述，使這件作品變成像生活所見一般的真實樣子。觀眾彷彿將作品視為「朋友」一般的熟悉與誠懇，會以習慣語詞和不同的角度來看，而且每次的觀看甚至還可能出現新的領悟。基本上來說，這階段的觀眾會考慮到美術史、繪畫的形式、創作理念各個面向，甚至是美術館收藏紀錄與典藏保存相關之知識。顯然地，觀眾在閱覽作品時需要充分利用到自己感知、分析、情緒方面的官能，依據所見、所知、所感，對作品進行綜合性的建構意義 [10]。

1984年這項研究雖然規模不是很大，卻是過去觀眾研究非常具有代表性的案例。該研究案藉著一位受過訓練的訪談者，每天固定的時間內進行訪談，訪談對象是看完展覽剛要離開的觀眾，每個訪談空隔五分鐘，這種出口民調式的策略具有高度的有效性。每個訪談分為兩類，包括開放性的訪談與結構性的問卷。

【10】見註9。

浩森的研究為求客觀，甚至設計一套細膩的評分系統，將訪談者的各種思考依據《審美發展評分手冊》（Aesthetic Development Scoring Manual）的標準進行分類，並將美感的發展從生疏到精熟分為五個階段，以下是該館該項研究結果，分別可從下列情況來看：

從統計數據來看：

　　統計數據透露出當代館的觀眾特色：青少年觀眾、特別是二十到四十歲的青壯年，佔了76.9%。有68%的觀眾為女性；藝術家與藝術科系學生佔了68.6%；85.7%的觀眾有大專學歷，接受過藝術相關課程訓練者有86.6%。這次調查發現，這都會類型的美術館，一般的觀眾參觀頻率是滿高的。根據資料顯示有97%的觀眾每年參觀美術館超過三次，這些觀眾還未必是該館的會員，有趣的是，幾乎有一半的觀眾來自外州。38%的觀眾表示常常上美術館。受訪85%的觀眾說，他們都會無條件地再次去美術館參觀。總的來說，當代館觀眾最大的特色是：年輕、女性，且都是認真的觀眾。

　　這樣的資料對美術館或許有些用處，但是若沒有其他資料補充說明，可能還是很難解讀的，甚至會產生誤解。例如：可能會認為年輕的觀眾會花比一般平均值更多的時間去參觀當代館，事實是，問卷顯示3/4的觀眾只花了30多分鐘時間參觀。如果觀眾花兩個小時在美術館，卻只有1/4的時間在看展覽，觀眾大部分的時間沒在看展覽，你一定會為他們在那兒做什麼感到困惑與好奇，這是不是意味著觀眾並未受展覽吸引呢？還只是為附庸風雅的應酬而來？或為短暫的休息而來？參觀者的訓練與所受教育背景，分明是高度訓練的觀眾，如果是這樣，無論是學生與否，這樣明顯的藝術愛好者與博物館參觀者，又為什麼沒有成為可獲得各種優惠的美術館會員，是不是也令人好奇呢？

從參觀態度資料來看：

　　研究態度的問卷比較能夠呈現出這方面的現象，42.9%的觀眾在接受問卷時，不假思索反應出喜歡展覽室中藝術家有關的資料，80%的觀眾會使用館內的資源中心以瀏覽展覽相關資料，卻有高比例的觀眾對於教育性的輔助，表示是不需要的。顯然，觀眾不是閒晃著打發時間的膚淺參觀者。

　　這份研究中，儘管樣本同質性很高，差異性的反應也讓人出乎意料。

美術館的參觀者，是為附庸風雅而來？為吸收藝術新知而來？還是具有高度訓練的觀眾？美術館工作者不應不知。

美術館研究人員想知道觀眾參觀展覽的經驗是什麼，美術館教育人員想知道應該放什麼適當的資料在資源中心，觀眾開發者想要知道這些觀眾為什麼停留在美術館如此短暫？而且多不是美術館的會員？公關人員想要知道下次如何做好傳播媒體的規劃，這些問題似乎都沒有足夠的資訊可供引導；反而是，博物館人員收到的是矛盾的、不確定的訊息，例如：受訪者看起來是熱心的博物館參觀者、卻非會員；他們停留的時間很短，卻又是以藝術為導向的參觀者。接受測試的對象很明顯地具有同質性特質，但是問及偏好題材，有些人喜歡攝影、有些人喜歡繪畫、而有些人什麼都喜歡，情況很不一致，博物館專業人員也似乎無法據以判斷提供什麼資訊給這些訪客。

從審美發展性資料來看：

浩森利用《審美發展評分手冊》來分析與解讀這些訪談，讓研究人員注意觀看參觀者審美發展的程度，這些審美階段對於詮釋藝術品和對藝術品的反應，由「明顯區別的」或是「一致性、連貫的」系統所組成。每一階段都代表著觀看藝術品所呈現出的「純真反應」到「複雜反應」。每一階段代表著基礎的轉變，過程包括「感知藝術品、將感知的合理化、到建構觀者自身的經驗」。

這項研究，包括分析統計數據與態度數據，以及合併使用審美訪談模式。審美發展階段顯示出各種參觀訪客的行為，反應出為什麼參觀美術館的動機、參觀時間長度、參觀的頻率、年齡、教育水準、如何面對藝術、如何型塑參觀美術館的基礎方式等。

這樣的模式能在問卷中的型態裡產生出什麼結果？這些樣本可以依據審美發展的階段進行檢視嗎？研究顯示波士頓當代館似乎特別吸引某一特定觀眾群，不只接近一半的樣本在特定的半進展階級（half-stage），而且超過2/3的樣本是具有第四階段的視覺思考能力，其中44.9％的觀眾在第二與第四階段之間，13.8％介於第三與第四階段之間，10.3％的觀眾在第四階段，然而，最低階段的觀眾居然不存在，這是極為不尋常的分配情況，顯示出：該館似乎傾向吸引某一特定觀眾群，這樣的分佈趨勢，實引人深思。

什麼樣的觀眾可以駐足停留在展覽室內比較久？什麼樣的作品能夠吸引觀眾的注意力？美術館教育工作者必須有充足的參考性研究資料，作為教育活動規劃的設計依據。

一旦訪查人員知道觀眾美學程度，統計數據具有什麼意義呢？了解觀眾的興趣與需求，對美術館來說，會有什麼收穫呢？或許這可以幫助解讀前述矛盾不同的訊息，例如：為什麼這群藝術愛好者平均只花30分鐘在參觀上？為什麼說他們想利用資源中心的服務、卻又說很少使用美術館裡頭教育方面的協助？其實，這項研究，呈現出當代館主要吸引了第二與第四階段間的觀眾〈佔了44.9％〉，且傾向第三與第四階段特色的觀眾比例很高，超過一半的回答者同時對於更多的教育協助有興趣，即便很少利用，但也保持開放的態度。

根據該項研究顯示，幾乎1/4的觀眾是在第三至四與第四階段之間，這群人具有尋求更個人化的藝術品欣賞經驗的特質，喜歡挑戰性的活動與材料，這些觀眾如同傳統上所說的主要觀眾群，認為額外的教育活動會有幫助。事實上這些觀者是因為新展覽而來當代館的，這群人同時也回應出對資源中心的構想表示贊同。

由於這些因素，該美術館獲得一項建議：將展覽的導介區設計在參觀前或是參觀後的展覽室空間內。對於這非正式的學習環境裡，允許觀眾以其自身興趣與態度建構美術知識，這是很符合第四階段的觀眾需求，這樣的導介廳可適當地選擇相關文件、幻燈片、錄音帶和書寫性的學習材料，供需要者參考。展覽簡單的幻燈片欣賞、圖片和現代藝術的補充資料，可以引起初次參觀者的參觀動機，或是使第一次注意當代藝術的觀眾增加停留在展覽室的範圍與時間。

也因為這觀眾研究資料，ICA拓展它的導介區塊內容，充實期刊及參考書籍。另外，因為知道有不少剛入門的觀眾進入美術館，所以也積極拓展館外服務，讓更多人認識什麼叫做當代藝術，例如「接近當代」與「面對歷史、面對自己」，這些都是為為吸引高中生所設計的課程活動，也是在研究顯示資料所發展出來、館方認為需要開發的教育方案。

二、個別差異的經驗

美術館是全民的資產，提供各類族群許多重要且獨特的學習經驗，無論是專業、非專業的，小孩子或大人的，個人或是團體的。博物館的觀眾在一般日以學生團體為多，假日則以親子成行的小團體為主，對於人數少的家庭觀眾，相關的研究更少，這群觀眾到底需要什麼？在許多理論支持下，國內外這幾年來開發各式各樣的親子空間或家庭觀眾服務。比起一般歷史類博物館或自然科學博物館，美術館參觀人口的教育背景通常有較高的專業訓練，他們對美術館的期待最多與關心的部分是什麼？如要開發更多的普羅大眾，在台灣這塊升學壓力高的土地上，美術館業是否有更多的規劃與企圖心？吸引這些不同的對象到館參觀。這都需要對美術館觀眾屬性作更多深入的了解才可獲知有關觀眾的參考資料。

每個美術館的規模大小、地點位置、歷史背景與功能目標都不同，每個時代、社會的觀眾亦有其文化特質，如果每個美術館觀眾都是呈現一致的需求與相同興趣，這一定是錯誤的判斷，個別差異的經驗在美術

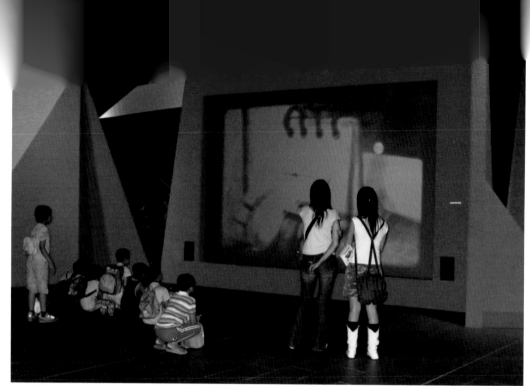

不同的觀眾應給予什麼不
同的協助，決定於觀眾的
能力與需求。

館到處都是，才是合理的現象。重點是研究者必須設計出各種測量工
具，這工具必須引起差異型態，用以探索發生在美術館內學習的獨特型
態，並且提供資訊作為指引教育政策和實務發展的依據。

人口統計數據提供性別、年齡、職業、教育和參加次數的資料，這
類資訊具有基礎的必要性，而且是花費不多即可迅速收集的資料。態度
上的數據資料反應比較深入、但是關於偏好與信念等，較不亦明顯呈
現，但這樣的測量可讓研究者追蹤特殊的展覽、環境背景或是個人因素
等問題。

發展性數據則呈現出更深層的資訊，由於抓住一個人的思考樣態如
何與他人不同，是很困難的，發展性數據反映出思維型態（thought
types），包括一個人理解了什麼、合理化了什麼，或是在某一特殊領域
中發現了令人懾服的意見或是啟發性的內涵，這些資訊可顯示出統據數
字後面的個人想法，由於有發展性模式資料可作為活動規劃時的「洞
察、指引和確認」資源（a source of insight, direction, and confirma-
tion）依據，若充分利用這些方法，多少可精準地提供博物館從業人員
在作政策規劃時很好的指導方針。除了時時對消費者的關心與深入的觀
眾研究，浩森的例子告訴我們：沒有簡單唯一的辦法可讓你了解你服務
的對象，也沒有唯一的方式可對觀眾研究一言以蔽之。

〈美術館的魅力〉

第四章 Chap.4
美術館教育的傳統
與新傳統

即便是一般圖書館，也為兒童與青少年打造專屬閱覽室，圖為加州洛杉磯地區Cerritos市立圖書館兒童閱覽室入口。

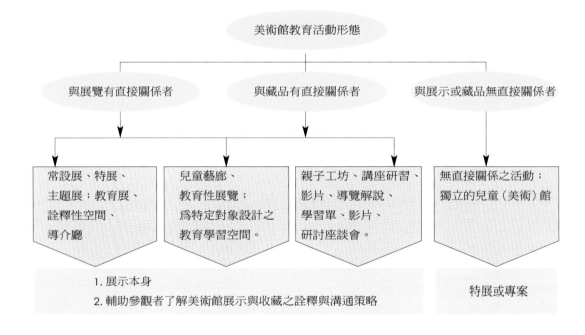

在西方，美術館教育有其長遠的歷史背景，美術館推動教育活動，也有長遠政策上的考慮和績效評估的辦法，形成一種常態式的活動。在台灣，展示活動雖不離西方模式，美術館教育形制也類似，卻因許多個別因素，也有了自己的嘗試與美麗的冒險[1]，加上常設展不足，許多教育學習活動無法長期規劃、難以施展，工作人員已為大量的臨時性展覽疲於奔命，挖空心思，目的只在吸引更多參觀人潮而已。

在進入新博物館的年代，從「以物為主」的思考轉變成為「以人為主」的服務[2]，沒有人會否認「作品的詮釋、鑑賞與觀眾溝通」是美術館教育的重點，美術館通常會提供一些常態性的服務或非常態形式的活動，以分眾的方式，供不同對象選擇、利用。根據文獻的了解與近幾年來的西方美術館美術教育活動的觀察，無論對象、場地為何，大致上美術館教育活動型態應該可以下列架構來敘明：

美術館教育活動形態

與展覽有直接關係者　　與藏品有直接關係者　　與展示或藏品無直接關係者

常設展、特展、主題展；教育展、詮釋性空間、導介廳

兒童藝廊、教育性展覽；為特定對象設計之教育學習空間。

親子工坊、講座研習、影片、導覽解說、學習單、影片、研討座談會。

無直接關係之活動；獨立的兒童（美術）館

1. 展示本身
2. 輔助參觀者了解美術館展示與收藏之詮釋與溝通策略

特展或專案

【1】例如北美館的「詮釋與分享」、「藝術走進校園」教育展與龐畢度藝術中心的合作案等；國美館的「行動美術館」、「美化鄉鎮社區」及高美館的「走進美術館」等案例。

【2】同第2章註2，頁32-42。

當然，沒有一件館藏品會僅僅具有一種潛在的功能和分類方式，例如雷諾瓦的畫作通常會被歸屬在美術館的範疇下，但是物件在不同時空間內可能有不同的詮釋重點，例如畫作可以掛在牆上當成裝飾，可能在美術館中被用來說明某一階段繪畫技巧上的發展，也可能在人類學博物館中，成為有關經濟轉變展覽上作為財產移轉的範例，當然也可能在農業博物館中作為某特定時空下濃霧的圖例說明；另外，梵谷畫作〈唐基老爹〉在同樣藝術類屬性的羅丹美術館內，作為同時段美術史進行比對，其意義透露出梵谷與羅丹當年的時代特色－當時歐洲藝術的文化時尚和彼此交遊的歷史背景關係。

儘管「觀看的行動是連結觀眾與傑作之間的境遇」是多麼令人感到恍惚的[3]，當今許多美術館透過「人」的引導或是教育活動的「詮釋」，已經發展出形形色色的「觀看藝術品」行動，觀眾被誘導、被啟蒙、被要求重新將自己置放在博物館情境組織內，觀看藝術品與自己的關係。基於前述架構，以下分別闡述美術館教育的常態策略與內容：

1. 展示：英美博物館多以典藏品為基礎的常設性展覽為主，間或以一、二主題性特展供大眾參觀，這種情形與台灣的狀況很不同[4]。展覽本身就是核心內容，故也「成為美術館與觀眾溝通最為頻繁而普遍的方式」，只是「其類別因展示目的、場地、時間、型態與配置等方式的不同而有所差別」。目前大多美術館採用的是主題性、說明性的展覽；教育性的展覽，雖逐漸被強調，但也只限於重視教育功能的美術館才偶而為之；近一、二十年來，為使館外民眾能夠分享美術館

羅丹美術館內懸掛的梵谷名作「唐基老爹」（Portrait of P'ere Tanguy，1887-88），呈現出梵谷與羅丹時代當時歐洲藝術的文化時尚和當時彼此交遊的歷史背景。
（上圖）

近年來，為使館外民眾能夠分享美術館、博物館資源，積極地以巡迴展、巡迴車到各社區作不定期的展示、講座或教學活動。（下圖）

【3】同前言註4，頁35。

【4】常設性展覽雖是近年來的呼聲，是否設立常設展與美術館的藏品豐富性以及政策有關。此外，在世界藝術潮流衝擊之下的台灣，新觀念、新面貌的展覽破門而入，加上台灣的開放程度與公部門的預算挹注各項新展覽，藝術家亦渴望有展現創作的新舞台，在大眾求新求變的口味中，美術館以典藏研究成果再現的常設展比例並不高。

圖為加州蓋堤藝術中心主題館之一的
Information Room，具有導介廳的性質，
觀眾在進入展覽室觀賞自然世界花卉主
題之前，可藉由其中的引導介紹，了解
藝術家如何表現花卉的一生？了解藝術
家為什麼這樣表現？並提供觀眾動手作
（畫）的設計，藉由自身經驗體會藝術
家面對同樣主題的經驗。（上圖）

如何使參觀美術館成為更具想像力、讓
下一代覺得美術館是好玩有趣的地方，
可說是當前許多美術館努力的課題，圖
為蓋堤藝術中心的假日活動情形，美術
館提供一個上午的時間，隨時歡迎觀眾
參與。（下圖）

資源，積極地以巡迴展、巡迴車到各社區不定期的舉辦展示和講座或教學活動，將該館美術訊息帶給未能前往美術館的觀眾[5]。

2. 與展覽有直接關係的學習：包括展覽室的學習、作品之引導解說和相關展示作品的查詢與資源利用等。基本上與展示有直接關係者如：展示安排、學習空間或導介廳的設置，展示相關的說明文件書寫如：圖表、牆面說明、簡介、作品說明卡、導賞手冊、學習單、教師資源夾等，教師研習、影像製作、專題講座或親子學習活動等，也都是與展示有關的發展，以人為對談的詮釋方式則包括團體導覽、語音服務、主題式或定時的解說、對兒童或對專家的活動或座談，或館員對觀眾的解說服務等。

3. 與典藏品有直接關係者：除常設展與藏品有關的展示外，有些美術館另立兒童藝廊、規劃教育性展覽，直接以藏品為依據，為特定對象設計專屬學習空間，以特定議題呈現探索主題或學習內容，規劃美術學習方案，以分享方式來彰顯美術館收藏之成績。

4. 與展覽間接或無直接關係的學習：各種教育、學習方案的詮釋，例如一般生活講座、影片欣賞、夏令營、研習營、館外服務、親子假日或節慶活動、動手做、旅行觀摩活動、藝術家聯誼活動、志工制度、空中美育廣播電視節目、文物販售、圖書資料閱覽或藝術出版品發行等。

【5】郭禎祥，1993，〈世界主要國家社會（美術館）美術欣賞教育之比較研究〉，《師大學報》38期，頁298。該項研究多以「與展覽相關之成人教育活動」為內容，以與學校藝術教育區隔。

下圖為美國國家藝術館的暑假學習活動，研究人員在研究室裡展示知名藝術家的素描，並與學生共同討論「什麼是素描」。

　　如何使參觀美術館成為更具想像力、讓觀眾覺得美術館是有趣的地方，可說是當前許多美術館努力的課題。不同於國內的美術館多半是由政府稅收支付預算的情況，許多西方博物館是法人機構或是私人機構，美術館為了有更好的理由博得更多民眾的支持與社會贊助，往往在服務觀眾方面的工作極為積極，無論是在研究、展示、觀眾參與或活動的設計上，希望藉著多樣策略吸引更多的觀眾群，培養出下一代美術館的重要支持者。以宏觀的角度來看，美術館教育服務策略逐漸多樣，已形成百花齊放的趨勢，以下是先進美術館的教育發展普遍現象：

　　1. 過去的藝術品展示要求觀眾「請勿動手」，現在歡迎觀眾「動手做做看」。

　　2. 展覽室以展出物件本身和輔助學習的空間，構築參觀學習情境，例如丹佛美術館的展示設計。

　　3. 展品陳列方式具有舒適性與親和性，展覽室的環境脈絡裡，適時提供參觀行為多重參考資訊，有助於提升參觀的學習效果。

　　4. 雖然成人仍然普遍是主要的觀眾群，鼓勵親子共賞早已成為許多美術館努力的目標，家庭觀眾的開發也成為許多美術館努力的新目標。

　　5. 具有企圖心的美術館，認為配合常設展、特展或藏品的應用，發展自導式審美學習材料、發展動手操作的空間，以提供學習藝術的內涵是很重要的；引起動機、引導探索比解說員直接的陳述更具學習意義，自導式審美

學習、輔助性學習材料的運用，更可以減少導覽人力的支出。

　　6. 美術館不似自然史博物館或科學博物館容易吸引小朋友，但學生團體也逐漸佔有參觀人數之大多數比例，美術館積極加強學校與教師的聯繫和合作，並發展出美術與文化層面的關懷。

7. 質量兼具的觀眾參觀目標下，鼓勵多次參訪，美術館追求參觀人次的「量」已成為過去的迷思，鼓勵深度學習是美術館培育下一代美術種籽的積極做法。

8. 各式主題活動與豐富節目，滿足不同年齡與不同興趣的觀眾，但保持開放式學習目標的設計，當觀眾的興趣和觀點改變時，他們仍可能會有興趣再度光臨。

9. 美術館教育中心紛紛成立，強調美術館具教育學習和資源分享的服務。對學習團體之專責人員如學校教師等，提供充分之教育參考資源。

10. 成立兒童藝廊或兒童美術館，出現挑戰學校藝術教育和美術館的教育服務新思維。

11. 隨著數位時代的發展，美術館積極開拓兒童學習網站，展現無遠弗屆的影響力。

當藝術表現在與時推進時，美術館的教育活動是否也因為思維的轉變，有了不同於傳統的做法呢？以下章節的例子，敘述近年來美術館教育有別於過去的發展概況，至於是否做得不足或是過度「詮釋」藝術，都可訴諸於歷史或文化的層面來解決。

當代許多藝術作品的展示，歡迎觀眾動手，才可以完整見到作品的全貌。圖為國美館漫遊者數位藝術展現場。（上圖）

過去的藝術品展示都是要求觀眾「請勿動手」，現在要求觀眾「動手做做看」。（中圖）

在美術館內最容易進行跨領域的學習活動，圖為國美館小巫師暑期活動一景。（下圖）

從做中學獲藝術啟蒙──洛杉磯郡立美術館的教育展

　　在80、90年代早期，台灣的公立美術館常不定期舉辦個別藝術家邀請展，或開放年輕藝術家申請展出。這十餘年來，藝術教育體制改變，藝術行政與博物館學研究領域擴增，逐漸培養出新生代藝術創作者與藝評人，同時西方策展人制度，帶動台灣策展人的崛起，在全球化架構下的台灣當代藝壇，逐漸有更具創意的主題性展覽，這些以議題論述為主的發展，常可見於公立美術館的特展或雙年展，例如台北雙年展、威尼斯雙年展，以及國外巡迴交流展等。

　　整體看來，這些議題性的大型展覽和「策展人制度」的發展，直接、間接帶動整體藝術的發展方向，卻未在教育性美術展覽或活動上，產生關鍵性的影響。但，觀眾與藝術家共同完成藝術品的概念以及「我聽過，我忘記；我看過，我記住；我動手做過，我理解。」的教育理念，帶動了教育展的成形。一般言，展覽是教育活動主要的內涵，但展覽的目的不是專為教育而設，所謂「教育性的展覽」，重點不只在展示議題，而是以學習或是觀眾的經驗為主要訴求，展覽的特別設計與安排強調人的體驗過程，有目的地使觀眾於參觀中體會美術館企圖表達的學習內容，但卻未必有一定展示的模式，甚至展覽未必是由美術館完成，而是由館外的年輕朋友或觀眾共同完成的案例。此類展覽的設計並不普遍，主要是因為「教育」並非美術館展覽活動的唯一目的，參與的藝術家或策展人通常也不盡以為然，甚至認為展出應以展示藝術創作成就和作品美感傳遞為主，況且美術館的教育推廣人員通常並非直接負責展覽的工作，除非美術館的負責人特別重視教育

「做」（Making）是一項九個月長、具有參與式學習價值的教育性展覽。洛杉磯郡立美術館相信「啟蒙、教育」才是美術館深層的價值功能，該館研發部門繼續為這種目標努力奮鬥。

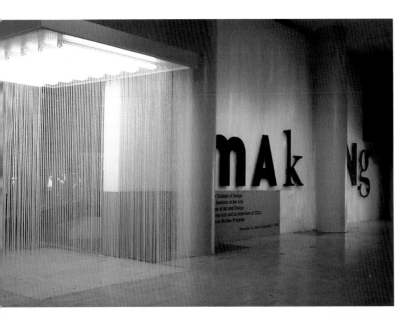

功能，或是教育政策的必要性，才能爲教育性的展覽（Educational Exhibition）催生[6]，目前台灣也只看到偶一爲之的教育展，主因是美術館教育的概念仍未獲普遍的重視。

當然，也有像美國丹佛美術館的例子，雖該館以常設展爲主，但觀眾進入美術館，被親切對待、被滿足的感受，無論是大人孩子都可能被激發探索學習的動機，觀眾在展覽室可以深切感受到他們比藝術品更受關注。其原因並不在斥資龐大的特展、專題講座，也沒有很多眩人耳目的開幕儀式或藝術家的活動；最主要是利用豐富館藏本身，直接在展示現場規劃出許多激發探索與學習[7]的設計，藉著作品的對照、易懂的說明文件、藝術品情境的複製、學習空間的介入、影片的欣賞或是解說資訊（如Eye Spy等）的提供，使觀眾感覺到學習、探索是展覽室中尊貴而有趣的活動，而非純粹的視覺享受參觀或是有壓力的教育儀式。

【6】同註5。

【7】例如亞特蘭大美術館的常設展展示，將18世紀二件作品進行比對，顯示出一件是當年美術主流品味的作品，和一件日後爲美術史獲得較高評價的藝術作品，讓民眾了解藝術的價值、藝術品觀看的角度，以及每個「當代」的藝術史潮流與美學品味；該館亦於90年代初舉辦「Five Senses」參與式的教育展，曾受到很好的評價。

儘管當代藝術或前衛藝術面貌多變，許多先進的美術館同業相信，未來的美術館必須認真思考藝術、藝術家和他們與觀眾之間的關係，洛杉磯郡立美術館更相信「啟蒙、教育」才是美術館深層的價值功能，而該館研發部門LACMALab正為這種目標努力奮鬥，負責規劃每年的參與式的展覽（"participatory experience" exhibit）。幾年下來，製作了「加州現製」（Made in California: NOW）、「觀看」（Seeing）、結合藝術與科技的「奈米」特展等具有參與式學習價值的教育性展覽，「做」是其中一項。

　　2003年，洛杉磯郡立美術館研發部門LACMALab與加州五個當地藝術學校合作的「做」教育展，在該館所屬的波恩尼兒童藝廊（Boone Children's Gallery）舉行。該場地約一萬平方英尺，藝術團隊以裝置手法呈現展示主題，呼應現場唯一的一件館藏品：波洛夫斯基（Jonathan Borofsky）的〈手拿榔頭的工人〉（Hammering Man）。其他四組裝置作品則包括「陶土嬉戲造型」與「倒立錐狀網通信區」、「雜草（Weeds）花房區」、十呎高透明「回收器」、「風扇櫥窗區」，甚至還有體驗聽覺、嗅覺的分離艙似的小木屋，透過材料製作、觀察與想像刺激的方式，讓觀眾主動接近藝術品、體會創作的過程與創作的快感，了解什麼叫做「藝術創作」，整體展覽希望透過多重感官的刺激與體驗，使民眾對現代的藝術創作產生共鳴和參與式的回應。

　　再就美國洛杉磯郡立美術館的「做」（Making）教育展為例，該展提供藝術品（藏品、藝術家的作品與引導設計材料）供觀眾作為了解「藝術創作」的過程，讓參與者了解「創作」的意義，並提供「直接參與」與啟動五官「動手體驗」的學習機會，降低社會大眾對當代藝術的陌生與恐懼。該展覽包括作品展示區和工

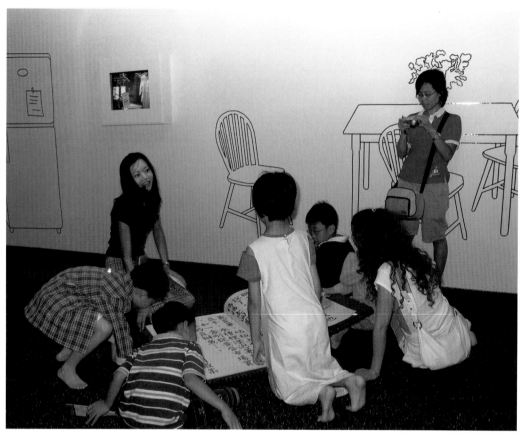

坊區，作品展示區歡迎共同完成
作品，藝術團隊的創作架構等同
於一座引導橋樑，觀眾所作的部
分可與藝術團隊的創作並置展
出：工坊區提供一處像藝術家工
作室一般的空間，讓觀眾自由發
揮創作、展現創作的過程與完成
的作品。工坊區佔整個兒童藝廊
1/5的空間，內有櫥窗畫架、平面
捲軸創作區、水槽、桌椅、罩衫
圍裙與紙張材料等耗材，供觀眾
動手創作和滿足表現慾。

　　整體空間規劃由加州一個建築設計團隊負責，整合〈手拿榔頭的工人〉這件館藏品與其他四組裝置，整體而言，「做」是一個不同於傳統型式的展覽，也不只是一項傳統「教」的活動，展覽作品沒有年代關係，展示作品與學習操作區彼此穿透，沒有明顯的開始或結束動線，觀眾不必依賴一定的路徑來穿越，它不直接傳遞訊息，而是強調每位觀眾獨特的個人經驗，整體可視作是一項展覽，也可視作單獨分開的裝置作品。簡單說，它可被看做是創作工作室、文化的實驗場域（Cultural laboratory）或是社交空間，每個觀眾都可以自由自在地探索在這兒發生的一切事情。

　　這項展覽關鍵作品是美術館所藏波洛夫斯基所作〈手拿榔頭的工人〉，180英吋高，材料主要是上深色油彩的木製品與自動裝置。他是一個剪影式瘦長的男人，手中拿著榔頭，每天早上七點到晚上十點，以每分鐘四次平順的速度上下作出敲捶的動作，只有晚上和勞動節時停下來休息，許多上班族在公共空間看到類似作品之後，反射到自己日常的工作與生活，開車經過或是路過的人都會被這類似動畫形式的作品所吸引。在波恩尼兒童藝廊的這項特展裡，五組作品之一就是利用它的動作來詮釋「做」與「藝術創作」的關聯和意義，這組作品與其他四組作品的內涵相互呼應，並同時指涉這項主題展的總體概念，作品與整體展覽提供許多思考、討論的空間，卻沒有「文以載道」的沉重壓力。

充分利用美術館任何一處
空間，都可作有效的情境
學習。（上圖）

隨著數位時代的發展，美
術館積極發展學習網站。
（下圖）

就如郡立美術館2001年的第一項計畫
「加州現製」開宗明義的陳述，認為這樣教育
展的訴求重點應該在：

1. 藝術如何啟蒙孩子／喚起孩子們的感
情與思想？

2. 藝術如何使孩子更具好奇心？

3. 藝術如何讓孩子學會更多？

知名詩人葉慈（Yeats）有句名言：
「教育不是注滿一桶水，而且點燃一把性靈的
火。」說明了「教育不是填鴨，而是啟發。」
「從做中學獲藝術啟蒙」的教育展，為的就是
要使孩子與他們的家人、老師們能對藝術產
生興趣、參與激勵學習的體驗，郡立美術館
獲得贊助規劃這類型展覽之初，即以兒童和
家庭觀眾為目標，許多作品的設計是希望能
提供參與者身體的介入與互動操作，同時提
供網路資源，分別設計有教育人員和學習者
頁面，供老師和學童們深入學習與了解該項
展示內容。

若說郡立美術館的教育展以展示和操作
並陳，藉由藝術家的作品引導、增加觀眾的
互動，以橋樑的角色，成就了教育展形式的
典範，那麼其他的教育展又有什麼不同呢？
台灣這幾年來發展出幾個例子，用力扮演「詮釋、解讀」多於「引導學
習」，顯現出更像是美術教室的情境學習，後面的例子或許可以做個比
對。

教育展——台灣的例子

若以國內幾個公私立機構的例子來看，的確不乏有教育展之企圖，
蘇荷兒童美術館（私立）、北美館、高雄市立美術館（以下簡稱高美
館）、國美館等單位在過去幾年陸續發展的案例：

1. 蘇荷美術館：

2003年的「魔鏡 魔境教育展」、「野獸捉迷藏──馬諦斯教育展」[8]、「感性遊戲──在彈性空間裡讓想小朋友體驗‧尋找‧躲藏‧發現」、2004年「超現實主義的視覺幻象」[9]，以及2005年的「遊歷山水」[10]，可看出私人藝術教育工作室與多位年輕藝術家的活力。配合國父紀念館舉辦「傅抱石大展」期間，蘇荷美術館以「遊歷山水」為主題，藉著東西方美術史重要作品的概念，複製大型體驗空間與場景，增加孩童的探索趣味與藝術學習。至於是否成為過度傾向材料上的「詮釋」或是藝術形式上的學習，還得觀看相關課程的教學目標和活動方式。作為藝術理念學習的教材教法，的確是大手筆的製作，它在類似才藝教室的空間內提供孩童不同觀看的視野，的確是新嘗試。「遊歷山水」的設計，充分整合利用都會的社會資源，不僅是私人藝術教育單位的生存之道，雙方的合作使藝術活動產生更大的能量，應予掌聲。該項展示設計說明性高，本身的工具性價值，作為教學上的輔助，的確有很大的幫助，唯互動體驗勝過美感價值的體驗和傳遞[11]，產生「間接性」太強的效果，讓這類展覽逐漸與「教育展」本質上對於美感的「直接體驗」有了距離。

國立歷史博物館舉辦「馬雅文物特展」，特別設計的兒童探索空間軟體設計之一。

【8】利用馬諦斯於1908年創作〈紅色的和諧〉，以場景重現畫面為3D體驗空間的方式，提供角色扮演的劇場場景，觀眾可以換上不同顏色衣服或變換原畫中那位女士所站的位置，對照兩旁的鏡子，試試穿什麼顏色的衣服及站在哪裡的感覺會是最好？或者變換窗外的景象及桌上的靜物，重新體會創作的樂趣。

【9】利用歐普藝術（Op Art）與超現實主義作品的理念，提供視覺的冒險，主題有：幻象走廊、奇幻黑光、林鳥萬象、深洋奇航、雲裡、猿形聲響、小眼睛看大世界等。

【10】展場以「遊歷山水」的情境呈現，製造樹洞進入即有柳暗花明又一村豁然開朗的視覺效果，結合麻繩粗糙的質感，表現水墨的線性構成，表現傳統水墨畫中的明、暗和遠近；利用各種材質做出山、石、樹木的紋路肌理，提供觸摸、觀看，意圖轉換水墨畫點、線、面的皴法，學習水墨畫虛實明暗的趣味。主題2則以「置身畫中」、「對奕圖」、「近景與遠景」、「留白」等說明水墨畫的特質。

【11】該空間的設計與認知內容，對於低年級以下幼童，難以自導式學習為主，活動多由指導人員引導以彌補不足；而傳統文人畫的場景之外，如能提供與大都會學童生活產生連結的內容，或更能拉進與小朋友的關係。

有些美術館舉辦特展時，利用展覽室的一個角落或是末端開闢臨時性的兒童探索空間。

【12】以6至12歲的兒童為對象、以11張床為媒介，加上各種體驗性的主題，結合各種現代科技及可塑形的材料，運用泥土、沙、草與新科技媒介的橡膠乳、熱感應液晶體、感光板或玩具、圖卡、雜貨等材質，作為設計這11張床的基礎。希望透過「床」讓小朋友們觸摸、操作和遊戲，並自由運用感覺和想像去體驗空間，激發小朋友去察覺藝術家們所欲探討的主題，如「時間的流失」、「豐富和空虛」、「形象及模仿」等現象。

【13】「藏在石頭裡的鳥——關於布朗庫西作品的遊戲空間」是引進法國龐畢度中心兒童工作室規劃的特展，並向日本「橫濱美術館」商借布朗庫西〈金色的鳥〉來台展出。此展模仿布朗庫西工作室的情境，展場內共有8個遊戲區，6種體驗類型，包括有作品表面處理區，讓參與者親自體會雕塑青銅、木材、石膏的技巧；光的雕塑表現區，可透過光線在環境中的變化，讓觀眾了解到光線也可以是雕塑素材；魔鏡區則利用幾面曲鏡映出扭曲形體，打破表相刻板印象；透過台座幾何組件可與布朗庫西創作原理相互結合等。

【14】2003年，北美館與法國龐畢度中心兒童工作室合作，邀請小朋友運用空運來台的建築原件，設計自己夢想的城市，在約50平方公尺的活動空間內，藉「由做中學」的方式提供兒童豐富有趣的「城市探索」，小朋友把玩金屬打造、各種形狀的立方體、圓柱體的堆積木之餘，美術館也期待市民眾對台北城的不同面貌更有概念，現場不僅提供台北的地標和模型，還有電腦遊戲軟體，讓觀眾認識自己居住的環境或重新打造理想的城市空間。

2. 北美館：

過去幾年，由於館方對於美術館行銷和藝術教育的重視，陸續舉辦多項展覽，除了自行規劃之「詮釋與分享」教育展、為視障朋友服務之外，甚至借重法國龐畢度中心兒童工作室的經驗，陸續推出多項教育展，吸納不少西方經驗，諸如「十一張床：一樣／不一樣」[12]、「藏在石頭裡的鳥：關於布朗庫西的遊戲空間」[13]、「帶你在城市中旅行[14]」、「發現馬諦斯與畢卡索」等，針對六至十八歲的兒童、青少年策劃展覽，提供觀眾實際動手操作的經驗，讓觀眾激發體悟與觀察能力，以達到「直接學習」、「親身體驗」的樂趣，其中「藏在石頭裡的鳥」，堪稱是一項將現代藝術創作的認知轉換成教育性展覽的典範。而「發現馬諦斯與畢卡索」主要是讓兒童及青少年認識與學習世界上當代藝術大師在藝術方面的突破、創新與成功的經驗，同時也增進社會大眾學習國外藝術與了解教育資訊之機會。2005年則結合藝術家創作的敏銳度，由館方自行規劃的「樂透—可見與不可見」教育展，結合觸覺、味覺、嗅覺、聽覺，視覺等各種感官來欣賞現代藝術品的環境，透過特殊的展覽設計，讓視障朋友也能在一個適當且必須運用各種感官的展場中，體驗藝術的美感。

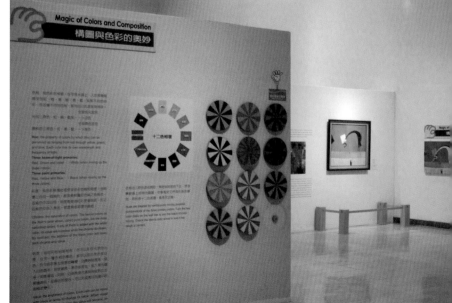

北美館2005年「水墨桃花源」教育展暨學習活動一幕。（上圖）

高雄市立美術館教育展現場一角落。（下圖）

上圖為國立台灣美術館與
自然科學館共同舉辦的博
物館資源學習活動。

下圖為國立台灣美術館自
行規劃的「See‧戲」教
育展。

3. 高美館：

在「請勿動手」與「請動手」的展覽物件思辨上，高美館直接以教育學習為目的，舉辦了多項教育展：1998年「認識美術館」、2002年「走近美術館」、2004年的「接觸美術館」（Touch Gallery）等。館方期望將藝術品的詮釋權交到觀眾手上的意圖是非常明顯的，希望觀眾從館內間接的學習（如導覽員解說、資源教室課程等），轉化到直接學習與體會藝術創作者的作品。根據訪談策展人得知，「Touch Gallery－美感體驗空間」幾個主題區中，觀眾對於「畫中的溫度與聲音」有高度反應，認為很有創意，蘇連陣的〈高雄遠眺〉，收錄了吵雜的車聲、路旁阿巴桑的叫嚷聲等，觀眾可能藉著這樣熟悉的聲音、環境經驗，把自己帶進作品的體會想像中；〈構圖與色彩的奧妙〉現場實擬靜物的安排，觀景窗提供觀眾隨意取景，企圖使觀眾體會藝術家構圖佈局的思考，〈人體的完美線條〉、〈千變萬化的媒材〉允許觀眾直接接觸事先處理過的典藏品，微觀材質的變化與真相，了解雕塑作品的形成，滿足觀眾的好奇心，美術館企圖藉此教育展能使美術館的展示和個人經驗產生關連。

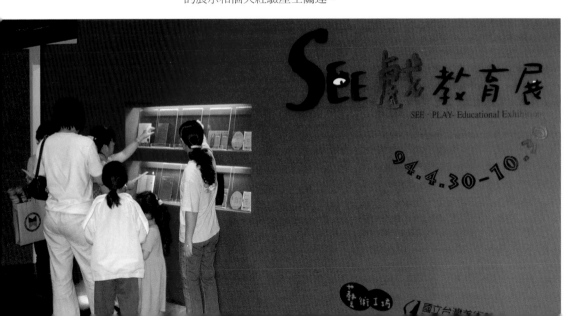

4. 國美館：

1998年宣布整建後，國美館展覽與活動大受限制，直至2004年重新開館之後，展覽室逐漸開放，而預定作爲教育展的「藝術工坊」空間，因經費排擠效應，直到2005年4月才確定以「SEE・戲」爲主題，利用下凹庭園一處三百餘坪的獨立空間，推出首檔教育展。美術館首度以觀者的「觀看」爲主要訴求，藉由觀眾一起完成作品的方式，規劃這項提供「開放式探索、直接參與、互動溝通、詮釋與分享」的展覽，也希望觀眾透過做中學的方式提升「觀看」的多樣性，同時藉由觸覺、聽覺、嗅覺、味覺、視覺的甦醒，閱讀不同的藝術品及提出自己對創作的思考。

展覽由館藏吳瑪悧作品〈看〉及五組當代藝術創作〈第二子宮〉、〈數位拼貼〉、〈軟模組的建築術〉、〈HOME SWEET HOME〉、〈有影無影〉組成。展覽由負責教育推廣組的工作人員策劃，以具有藝術教育背景與經驗的團隊，共同製作展示與活動。這項教育展，有別於呈現美學風格特色、美術史主題或藝術家成就爲目的的展示方式，把觀眾拉到與藝術創作者一樣高的地位，激勵他們的好奇、探索和參與藝術家的創作，眞正目的在透過作品本身、影像的引導處理、詮釋分享、觀眾的表現空間、材料製作、動手參與等方式，使觀眾能自信地面對作品，分享不同專業、不同經驗下的藝術品內容與詮釋方式。

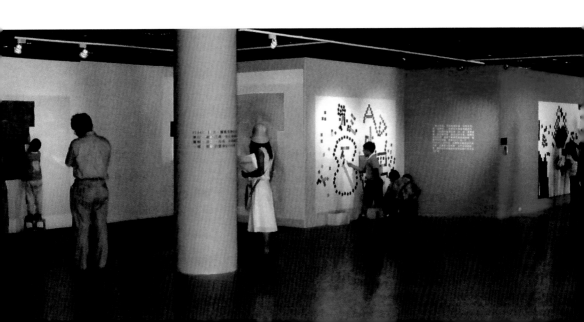

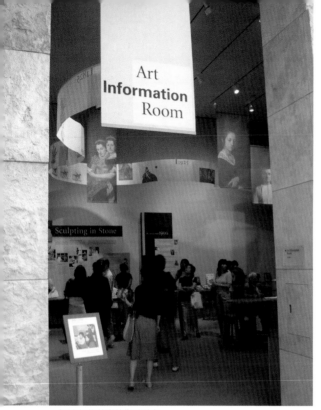

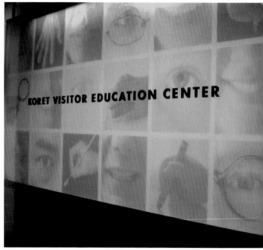

誘發每位美術館觀眾的好奇心,提供觀眾面對藝術品時,各種有趣的歷險經驗,建立愉快參與和探索學習的正面態度,是美術館最具挑戰性的工作,圖為蓋堤藝術中心雕塑主題館的Art Information Room。(左圖)

舊金山現代美術館的Koret Visitor Education Center位於該館二樓,提供許多教育活動與相關設施給社會大眾參與藝術的學習。(右圖)

一般的展覽可以是個人成就的展現、可以是有學術價值的研究、也可以是具有紀念意義或是具有審美學習的功能,面對購票入館參觀的各年齡層觀眾,有些美術館提供類似導介廳功能的教育性資訊空間(information room),聚焦在觀眾學習的目標上,在主要展示館入口處提供說明性(解讀性)很高的入門學習空間,內有充分的展示解讀資訊,利用圖表、影像、年表、書籍或創作體驗工具等,用以說明主題館的展示內容或提供欣賞該主題館的方式,好像讓觀眾在進用主菜前後的開胃菜或甜點一般,目的要讓觀眾覺得參觀主題館的展示廳是沒有困難的、有趣的、是可以理解的,加州蓋堤藝術中心的「教育資訊空間」就是典型的代表。

其他諸如舊金山現代美術館、芝加哥藝術館、英國泰德新館,分別以各種資源與形式,加強展覽主題研究與學習內涵的教育分析,回應各類型觀眾需求。面對成長中的下一代,洛杉磯郡立美術館有LACMALab這個研發團隊,從事該館「藝術作品的呈現與吸引觀眾之間的新模式」的研究發展,委託的藝術家,願為所有年齡的觀眾創作藝術品,以藝術學習、培養藝術人口為目標,而我們的美術館與美術界何時有這樣以觀眾學習為使命的研發團隊或是藝術工作者呢?

二、以吸引家庭觀眾為優先的美術館

以美國丹佛美術館收藏的豐富而言，舊館顯得有點侷促，但是她卻具有最友善的藝術展示空間，甚至獲得「將難懂的藝術從聖壇之上放到從不喜歡上美術館的小孩手上」的美譽。

這幾年來，丹佛美術館在Pew慈善信托基金（The Pew Charitable Trusts）的贊助下，為六到十二歲的小孩及成人規劃了許多學習活動，以永久的家庭觀眾服務為目標，讓該館在擴建的同時，仍受到博物館界刮目相看。雖然成年人普遍是美術館主要的觀眾群，但鼓勵親子共賞，早已成為她努力的目標，該館經營管理者的願景是希望藉此能夠培養出下一代美術館的重要支持者。

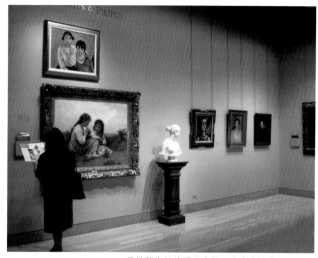

丹佛藝術館的展示空間，令人有視覺上的愉悅感之外，作品的展示規劃也沒有給觀眾太多的壓力，圖為肖像與人物為主題的展示空間。

家庭觀眾為優先

2004年10月筆者造訪丹佛美術館，希望藉由此行，認識「具有親子吸引力的美術館是什麼樣子」。丹佛美術館相信「服務家庭觀眾，從進入美術館大門那一刻就應開始」。該館售票櫃檯有《免費為孩子服務》的小冊子，以西摩（Seymour）為吉祥物，列舉為學童課後規劃的所有活動。小朋友可循著館內貼示的西摩影像，進行重點探索學習，避免過多的館藏讓觀眾反而模糊了焦點。

為使美術館的標示和參觀指引更清晰易懂，於是西摩這個像小猴子的動物，就扮演著一個重要的導航角色，引導觀眾重點參觀。他源自於館內哥倫比亞前期陶瓶上的圖樣，且是由兒童票選出來的，後來館員將之發展成不同的造型，吸引著小朋友重點學習。

丹佛美術館不僅提供課後活動也為附近居民規劃短暫或假日的活動，更在該館各個展示空間內劃出許多固定的學習角落，至少有廿五處、五十個活動，提供觀眾各類需求，形式包括簡單的猜謎遊戲、解析手冊、到複雜的背包活動。有些學習體驗活動因為需要館員或是志工引導，只在週末假日人多的時候才提供服務。

隨手可以取得的參考資訊，適時滿足觀眾的好奇。（上圖）

複製畫作裡的內容重現在展覽空間內，營造美感與親和力的氛圍，圖為丹佛藝術館展覽室內的一角落。（下圖）

丹佛藝術館內，西摩（Seymour）這個代言吉祥物為觀眾引導參觀，是為吸引家庭觀眾注意的好玩象徵物。（右頁左上圖）

有西摩（Seymour）這個代言吉祥物的角落，必然有一探索學習的重點與設備。（右頁右上和右下圖）

【15】Hilke, D.,1987, Museums as resources for family learning: Turning the question around. The Museologist, 50(175), p.14-15.

相對於兒童館、自然科學館、動物園、水族館等，過去美術館一般不太考慮小孩子的需求。丹佛美術館也總認為成人觀眾多於小孩，但現在卻深刻體認到家庭觀眾應該才是美術館的貴賓，甚至認為藉由吸引有小孩子的家庭，才是提升參觀率的最有效辦法。據該館的年度報告數據顯示，這些觀眾佔了丹佛都會區40％的人口。到了週六，科羅拉多居民還可免費參觀，19％的觀眾會帶孩子前來，高達26％的非英語系觀眾也會帶著孩子來。除了週六免費外，從2000年秋天起，更讓十二歲以下的小孩完全免費參觀，這項措施對家庭更具吸引力；同時，館方也相信家庭活動的另一項最大好處，是可以創造未來更多的成人觀眾。該館相信：家庭觀眾的動力是不可限量的，特別在參觀時，與親密的家人或熟悉的親友同行，分享相互激盪出來的共同經驗，會有一種無可取代的樂趣。該館教育部門相信，兒童通常比較希望與父母或有特別關係的成人共享經驗，吸引了兒童，就可能發展出他們對博物館終身的興趣或對美術館學習的熱情。

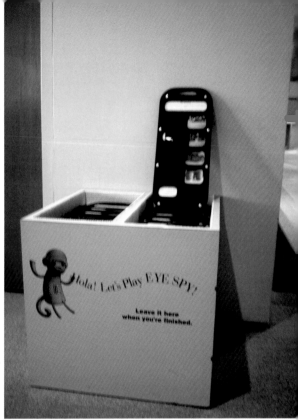

　　家庭觀眾的特點是「親子共往」而未必把重點放在學習上，D.D.Hike [15] 說，「家庭觀眾來到博物館、美術館……，我們或許關心的是他們的參觀，有沒有讓他們真的想去學習些什麼？……一般家庭觀眾未必想來美術館學習，他們可能只是為了一次家庭聚會或休閒出遊而已，其他的都是次要的。」根據該館調查研究顯示：大多數家庭或觀眾來美術館，是為了消磨美好的假日，他們想到的是有趣好玩的事情而已。認清這一點，教育部門特別針對館內所有空間加以思索，針對「與兒童共往的家庭觀眾」規劃「美術館展覽室經驗」。例如：小孩子的角落、學習背包（Family Backpacks）、親子遊戲室、偵探遊戲、藝術小站、探索圖書館、玩具專賣店、兒童館、有趣的網站，甚至包括閱讀書籍與雜誌等，當然最重要的還是以各樓層展覽室為主，開發觀眾逗留、欣賞、探索、分享、建構知識的各種學習角落。

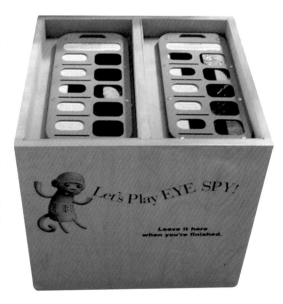

有趣的展覽室經驗

丹佛美術館的大廳入口看不見「禁止攝影、嬉戲、觸摸」等一般美術館可能有的警告標示，反而是一吸引人目光的空間，稱作「小孩子的角落」（kid's corner），此內有彩色筆、剪刀、活動單、椅子、背景展示架等工具，可供利用，是以親子關係為導向的設計。它釋放的訊息是：美術館是個讓您放鬆、好玩有趣又可「以友善方式」探索藝術的地方。這個角落擺脫了觀眾過去對美術館冷漠、枯燥、乏味或遙不可及的負面印象，似乎為美術館定了調，告訴觀眾「歡迎你進門來」，溫暖的氛圍、舒適的椅子和操作內容，也減少了觀眾進入各樓層展示空間之前產生的封閉感和距離感。

這個角落的操作活動內容，通常是與特展物件有關的故事、歷史、場景或內容，例如配合典藏品主題展，為使觀眾對哥倫比亞前期藝術、馬雅文化產生興趣，開發出了美洲豹面具及豹爪子的製作……，成人則可閱讀展

丹佛藝術館「小孩子的角落」，有彩色筆、剪刀、學習活動單、椅子、背景展示架等簡單的工具，對觀眾釋放的訊息是：美術館是個讓您放鬆、好玩有趣又可「以友善的方式」探索藝術的地方。（上圖）

2001年「我們的祖先」在華盛頓特區亞洲藝術館展出時，吸引無數觀眾參觀，圖為該項展覽的探索空間，小孩子們好奇地透過扮演牆探首看看自己的樣貌。（下圖）

覽相關的故事書或畫冊，或者是與小朋友一起動手做，小孩們可以一邊隨手塗鴉剪黏，一邊聆聽大人為他們朗讀的故事內容，親子共同完成的物件可以帶回家或留在此地展示分享。不同時段、依不同的展覽，整個模組可更換內容材料與工具來吸引小朋友，美術館希望藉此激發家庭觀眾參觀展覽的動機。

「學習背包」鼓勵多元探索

　　丹佛美術館積極為小孩子們服務，可謂不遺餘力。在週末、寒暑
假、春假期間，免費提供「學習背包」給家庭觀眾使用，它主要是為配
合展覽室的參觀而規劃的遊戲和活動內容，所有活動材料均放在一個像
是書包一樣的背包裡，父母可與六到十二歲小孩分享其中的活動內容或
材料，每個背包，估計是45-60分鐘的展覽室探索活動。假日裡，志工不
僅協助觀眾選擇何者為感興趣的主題，並與資源補充的推車同時出現在
大廳，以因應觀眾的需要，一方面作資料補充的立即處理，一方面也負
責回答學習上相關的問題。

　　「學習背包」始於90年代之初，至今發展出的主題有：「刻尺、傳
說與鯨魚」、「森林中的野蠻女人」、「豹、蛇、鳥」、「花樣圖案」、
「西部歷險」、「蠶絲龍袍」、「椅子：不只是四條腿而已」等，加上
2004年底，配合西班牙殖民時期藝術展覽，發展出「西南部聖多斯家庭
背包」，計約有十餘組。各組主題又有不同活動形式，活動內容有些沒有
特定的順序、有些則必須依序完成，有些強調檢視、觀察與塗鴉，有些
強調說故事與角色扮演，唯一共同的目標在於：協助觀眾了解展覽室中
的藏品。

　　類似這樣屬於自導式學習的
背包設計，偶而在其他美術館也
可看見（亞利桑那州的鳳凰城美
術館等）。「學習背包」是丹佛
美術館最重要的活動設計之一，
內容物多以各式各樣的學習活動
單和學習材料組合起來，這些輔
助學習的有趣材料，大致具有五
種屬性：可觸摸的物件（touch-
able items）、感官材料（senso-
ry materials）、提供視覺經驗的
（looking experience）、可操控
把玩的（manipulables）以及滿
足創作慾的物件（art-making
projects）。

圖為丹佛藝術館的「探索
圖書館」，結合了收藏、
研究、展示與教育的概
念。

「學習背包」材料多樣，舉凡眞實物件、位置圖、圖卡、謎語、磁
鐵拼圖等。例如「西部歷險」，內有1844年Charles Deas所繪作品中麻袋
內的打火石及堅硬的打擊器等「可觸摸的物件」；「豹、蛇、鳥」放置
在樹脂盒子內的蛇頭骨，以及一份響尾蛇皮，當小朋友在觀賞哥倫比亞
前期藝術的時候，可以拿出來把玩；「蠶絲龍袍」則有眞正的蠶繭，幫
助孩子想像從蠶繭到奢華的龍袍精緻的編織過程。

第二種屬性目的是在協助喚起特殊的感官記憶，例如「豹、蛇、鳥」
裡，有一種使人聯想起馬雅熱帶雨林的聲音，以及一份可擠出可可豆香
味的塑膠盒子，它令人聯想到古馬雅的貿易及儀式上飲用的熱飲。

第三種屬性則是鼓勵思考性的視覺經驗，「西部歷險」就是一組皮
革之旅，每件小羊皮紙都有局部說明，小朋友藉著探索展覽的方式塡
空，並完成相關問題。

第四種屬性的重點，在於讓家庭觀眾操作一些東西，就如「刻尺、
傳說與鯨魚」的內容物一樣，兒童可以在深藍的毛氈上，利用各種尺寸
的鈕扣安排成爲各式圖樣、並利用剪下的動物圖樣完成作品，以呼應美
洲西北海岸的印地安文物雕刻或是相關的圖像展示。

小孩子通常都沒有耐心讀完所有展覽室的資料，而教育人員也無法周全照料到所有觀眾，「學習背包」就可以充分展現教育人員的專長，減少館方人力，讓更多的親子觀眾以「自導式的」學習方式受益，因而，它必須好玩、有吸引力，且又有引起學習動機之實際功能，來提高觀眾在展覽室的參觀品質和學習效果。除此之外，該館另有「藝術小站」、「親子遊戲室」、「偵探遊戲」、「探索圖書館」、「兒童學習網站」等服務項目，限於人力，前兩項只限週末假日才開放。

結合收藏、研究、展示與教育的探索圖書館

　　丹佛美術館展覽室很不同於一般美術館的展覽室，不僅提供生活化的作品欣賞空間，還包括隨處可見的學習角落、影片欣賞角落、策展角落、拼圖區、偵探遊戲及「探索圖書館」等。除了讓觀眾徹底卸下「藝術難懂」的心防，在賞心悅目的展覽空間尋找快樂與知識外，更提供觀眾了解美術館在做什麼、怎麼做？讓觀眾明白藝術收藏與博物館之間的關係，以及美術館對藝術文化資產保存的意義，「探索圖書館」成爲令人矚目的另類空間，乍看起來它像是起居室，也像圖書館，更像時下流行的lounge，當然更像收藏家的私人空間，事實上，它是不折不扣的教育空間。

　　這類似圖書館的「探索」空間，其中一個是以美國西部爲主題，內有舒適的沙發、書籍、老相機、收據、地圖、火車票與西部牛仔服飾衣帽，探索抽屜中有老照片、貝殼等與西部文化有關的內容物，最重要的是它提供許多可以讓觀眾停下來，用手動一動、翻一翻，或和同伴討論的內容與項目，目的在了解美國西部探險的文化與歷史，同時引發進館民眾的好奇心。這個空間完整獨立，沒有和其他展覽室作特殊區隔，觀眾進入之後可以充分拓展各自的好奇心，不只可用眼睛看，還可以動手DIY，讓觀眾成爲真正的探索主角。

「探索圖書館」內有一個角落，提供歷史人物的道具給觀眾戴，這套「道具戲服」，完全與展覽室畫中人物所穿的絲絨帽子與華麗背心一樣，觀眾可取下試穿，以產生「體驗、尋找與發現」的樂趣。

鑲嵌在展示櫃前面、隱藏式的說明卡，一來減少過多文字的敘述陳列，另一方面可供好奇的觀眾進行探索閱讀。

另外一間「探索」空間約有八百平方英尺，豪華的佈置，類似早年富有的藝術藏家擁有許多收藏櫃的訪客間，不同的是，現在的觀眾可在其間任意瀏覽各式收藏品與展示物件。同樣也運用了圖書館的概念，「讓觀眾想想有關藝術收藏者的家是什麼樣子」，讓觀眾了解到收藏家可能終日與藝術為伍，而且他們的收藏除了繪畫外，可能還有陶器、盔甲、弔燈、藏書票、拆信刀等。在這一展示間裡，除了牆面上的藝術作品，觀眾也可拿著放大鏡端詳放在抽屜櫃中的刺繡、版畫等，體驗收藏家的心情與分類管理收藏品的感覺。

在該探索室裡，有一「玩偶之家」的單元，說明兩百年前的女子如何持家，有些抽屜裡有刺繡工藝、埃及珠寶和弔燈上的肖像畫，有些抽屜裡還可以找到馬奈、杜勒、荷馬、惠斯勒、米羅各名家的版畫原作，書籍放在咖啡桌上、書架上，電腦設備提供觀眾剛剛瀏覽的展覽室內容，觀眾就好似在自家的起居間內舒適地徜徉在藝術的世界裡一般。此間另一角落有個角色扮演的衣櫃，提供歷史人物的服裝給觀眾穿戴，有一套精緻「道具戲服」與展覽室 Heironimo Custodis 畫中人物 Ashburnham 爵士在1593年所穿戴的絲絨帽子與華麗背心幾乎一樣，觀眾可以試穿，透過類似角色扮演的手法，回過頭再進入展覽室即可與藝術品相互對照，產生「尋找與發現」的樂趣。

　　這是個對觀眾非常體貼與開放的美術館，堅信「將難懂的藝術放到
不喜歡上美術館的小孩手上」是理所當然的責任，當然，這些成果不是
一天可以形成的，而是經過一段試驗與經驗累積，才有今天的面貌，非
常值得國人參考。

偵探遊戲鼓勵重點學習

　　「偵探遊戲」是每層樓展覽室都具備的標準設計，其內容都與該項
展覽室展出之物件息息相關。可攜帶式的耐用塑膠版設計，內有五項線
索，線索只顯示展出作品的局部圖與簡短問句，不提供答案，希望藉由
重點暗示，觀眾能在展出的藝術品中自己找到解答，問題設計重點在
「細節提醒」與「觀賞焦點提醒」。這項設計看似簡單，但問題設計不只
是「尋找與探索」，它甚至拓展到「激勵想像」與「開放式推測」
（open-ended conjecture）的功能。在
不同的展示空間內，鼓勵學生根據作品
中的證據和自己的經驗編織故事、鼓勵
認知不同文化的符號、觀念……，它不
只是提供觀眾以有趣的方式認識藏品，
更重要的在讓他們的腳步慢下來，花更
多時間面對藝術品，作更仔細的探查與
欣賞，細細品味並思考相關內容及細
節。

　　觀眾進入各展覽室以後，只要找到
可愛的吉祥物猴子西摩，就可以找到寫
著「讓我們去當偵探吧」的「偵探遊戲」
置放箱。舉凡有西摩之處，就有各種適
合親子參與的活動，例如在印地安文化
特展室的兩組七巧板拼圖，適合五到八
歲的小孩，更複雜的設計和魔術方塊則
適合進階的觀眾。另外在哥倫比亞前期
文物展的展覽室內，三英尺高複製陶罐轉換成一有磁鐵的立體拼圖罐，
觀眾可比對作品，並藉由細部銜接，讓小孩與家長在觀賞時有事可做。

丹佛藝術館每一層樓的展
示主題都設置錄影小間
（video alcoves），鼓勵闔
家欣賞展覽相關主題影
像。

丹佛美術館從80年代起，於特展期間，就在展室提供座椅及相關目
錄、書籍、影像或各項遊戲，供觀眾休息時翻閱與享用。例如每層樓都
設置小型影片播放間，鼓勵闔家欣賞。亞洲藝術文物展示室的小間是以
淺橙色調布置，設有類似屏風的霧狀玻璃隔屏，內有一百本適合成人與
小孩閱讀的書籍和錄影帶。最近這類小間中增加了小型模仿策展的角
落，觀眾可以利用有吸磁效果撲克牌大小的卡片圖板進行「仿佈展」。

藝術小站歡迎上車

「藝術小站」只在每個週六上午10點半到下午4點在展覽現場的各個
角落舉行，沿著展覽現場的學習小站，觀眾可以得到有關材料的、技巧
的、文化的和美學意義上的知識。主題範圍包括：美洲印地安珠飾手工
藝、雕塑公園裡的馬兒們、那瓦火族的編織及馬雅藝術文化、聖多斯、
祕魯人的肩披織物、日本武士的藝術、中國絲袍、埃及木乃伊、銅雕、
美洲維多利雅風格的細工家具，以及美洲西部攝影等，每週至少都有三
到四個學習小站會出現，隨時歡迎觀眾進站參與。

你對美術館的作品展示有興趣嗎？現在換你試試看，就在展覽的空間角落，觀眾也可以根據自己的藝術知識，體驗一下策展人員的辛勞與樂趣。

親子遊戲室

「家庭娛樂」是提供父母利用假日帶小朋友到美術館所特別規劃的活動，有個專屬空間稱作「親子遊戲室」，週末假日才對外開放，該空間提供動手做的材料、內容與活動，讓觀眾在七項遊戲區內透過操作與遊戲共享天倫，這些遊戲區內容均與藏品展示有關，形式上包括編織、埃及動物與日本遊戲記憶卡等。

丹佛美術館相信，當家庭觀眾來館參觀時，迎接他們的是一連串的活動及賓至如歸的環境，參觀行程才會變得輕鬆有趣；那麼，美術館便可期待在未來的幾年裡，觀眾會每年回來個三、四次。小孩子、家長們便也才可能成為日後習慣性的參觀者，而且這種習性還會影響到下一代。當然傳遞個人對藝術的投入、喜好，不是容易的事，該館堅信，美術館內在、外在環境會不斷改變，家庭觀眾的參與能夠被美術館視作展覽和學校活動一樣重要，才能使美術館更為完整。丹佛美術館教育部門深信，當博物館所有計畫都能將家庭觀眾的相關問題自動考慮在內時，美術館才可能與過去不同，家庭觀眾可說是一項重要指標。「展覽室就是最好的教育學習空間」，丹佛美術館給美術館教育同業最大的啟示、最重要的概念莫過於此。

丹佛藝術館有些樓層入口
處的安排，鋪設地毯、安
排桌椅，提供展覽主題有
關之導覽手冊、兒童讀物
等兒童視線可及的閱讀材
料，讓觀眾能夠輕鬆而舒
適地暫時停留，用以取代
一般展示入口處主題牆充
滿知識性說明給予觀眾壓
力的做法。（上圖）

2000年以來，在美國成
立了20座新的Youth
Museum，另有80座正在
規劃中，圖為亞利桑那州
Mesa的Arizona Museum for
Youth學習模組之一。
（下圖）

指導老師的角色

　　該館教育部門編制內配有關鍵性的角色：活動規劃指導老師。過去十多年，指導老師與研究人員、策展人合作，活動規劃指導老師們被派到收藏部門與研究人員共同研究，負責將藏品有關的知識轉換成教學內容，發展活動或教育軟體設計。教育人員不僅精通這些藝術內容、理念和技巧，同時兼顧不同背景觀眾的程度或心理反應，基本上，他們必須熱愛藝術和有才華，這些老師又必須與設計師、出版品和視聽工作人員、策展人合作，以發展展覽室互動和具有教育意義元素的設計。即便是最通俗的拼圖、遊戲和親子活動，也必須詳加審視，甚至需與辦理親子活動的教育工作人員緊密合作。另外，指導老師還必須與參與活動的父母、小孩溝通，建立客觀資料，找出觀眾的博物館經驗和他們所建議改進的意見，作為日後改進工作的參考。

　　丹佛美術館還有許多為成人設計的教育活動和服務，而專為小朋友設計的則有兒童網頁（Wackykids.org.Website）及館外服務等。目前該館展覽室能夠持續穩定發展教育項目，有賴於全體員工的信念和努力，他們相信「美術館是成人可以放鬆心情的地方、小孩子則是美術館未來永續發展的希望，而培養觀眾美感素養，必須依賴美術館周全的詮釋服務」，因此該館極重視藝術詮釋與評量等相關研究。更重要的是豐厚的典藏，不僅讓幾個樓層的展覽室有非常豐富的展出，常設展的安排也使教育服務能夠長遠規劃，以節省物力與人力的支出，而美術館教育專業的晉用，才是真正可以讓夢想成真唯一的理由。

三、兼顧質與量的多次參訪

1977年起，美國德州奧斯丁大學藝術學院（College of Fine Arts, The University of Texas at Austin）的美術館，體認到美術館不只是一座儲存藝術品的地方，對社區、學校與大眾的重要性更是不可忽視，大學美術館推出藝術增強（Art Enrichment）活動計畫，至今有了近三十年的經驗，成為美國許多博物館多次參觀（multiple-visit）[16] 活動的範例。

這二、三十年來，美國越來越多的美術館正在發展「多次參觀」（或稱複合式參訪）的概念與活動，達到美術館與學校的真正合作。美術館根據本身資源與學校共同安排連續性學習活動，規劃與學校課程相關主題的參觀活動，這種措施，明顯地比起傳統的單次參觀，要花費更多的時間與資源，它需要增加學校與美術館之間額外的人力與物力，在時間與預算成本評估下，美術館教育人員也許會問，為什麼還要發展這樣的活動？為何期待學校老師把學生送來參加這樣的多次參訪活動呢？雖其有效性還缺乏普遍性的研究，足以證明這是值得付出額外時間、精力和資源來發展的活動，「多次參訪經驗」，卻已經在博物館教育界已明顯的形成了一種趨勢 [17]。

在90年代中期，許多美術館對於「多次參訪經驗」仍有些保守的態度，然而，有教學經驗的老師一定知道，若是一個人對一主題的學習反覆演練，效果一定會更好，直到許多博物館教育人員及老師觀察到美國國家美術館的「多次參觀」專案對學生深遠的影響，以及相關研究也顯示，參與專案的學生對藝術作品討論的反映極佳，實有別於沒有參加的學生……，許多美術館因而有了明顯的改觀。

明亮寬敞的服務台、多國語言的美術館簡介和親切人員的服務，意味著「美術館歡迎您」。

【16】Multiple-visit譯為多次參觀，亦有譯為複合式參訪，主要呈現多次重複的美術館參觀經驗，之外，也希望呈現美術館與學校的雙向參訪互動意義，以彰顯美術館與學校之間的合作本質。再者，這項專案活動內容不僅包括單純的參觀欣賞，還可能包括創作、書寫、演說、數學與博物館學等各種型態的學習活動。

【17】Hirzy, E. (Ed.),1996, "True needs true partners: Museums and schools." Washington, DC: Institute of Museum Services.

（一）新數字反應美術館與學校的關係

美國博物館協會（Association of American Museum，簡稱AAM）在2003年8月，針對八十五個全美的美術館教育部門所執行的主要教育活動形式進行調查研究，調查結果值得我們參考的是，儘管各種形式的美術館服務推陳出新，美術館的教育方案與學校基礎藝術教育的關係比例數字極高，顯現出美術館與學校藝術教育互動需求越來越緊密，以及美術館教育服務已從量的考慮轉變為對質的追求。

從這份調查，所得新數字反應出美術館與學校的互動關係，以及美術館所扮演的角色，實際情況包括：

美術館不只是一儲存藝術品的地方，對社區、學校與一般大眾的重要性，已經超越了學術研究。

1. 導覽（tour programs）：

九成以上的美術館有團體導覽及為學校團體規劃的解說活動。半數以上的美術館為學校舉辦多次參訪活動、自我引導參觀和語音服務。超過95%的美術館表示有親子日、演講與團體參觀，49％的美術館則表示有為盲胞和聽障觀眾服務。另外有些美術館則顯示專為家庭觀眾做的導賞和「請來問我」（ask me）的解說服務（展室中接受觀眾詢問，解說員負責回答）。有一個美術館還專為展覽室的安全人員每週舉辦一次導覽，其中有一美術館以「觀看藝術品來提升觀察力和描述技巧」為目的，為醫學院學生舉辦導覽解說。

2. 展覽室內的非正式學習活動（informal gallery learning programs）：

是指展覽室內的活動、兒童學習空間活動、影片欣賞、展覽室旁的

電腦學習站等。接受調查的美術館，有一半其展覽室內有小孩子的學習空間，包含許多動手做之活動區，69％的美術館在展覽室內爲觀眾舉辦教育活動，44％的美術館有其他非正式的展覽室學習活動，例如展室內設置閱讀區（in-gallery reading areas），有幾個美術館利用藝術小餐車（art-on-cart）舉辦沒有特定空間的活動，通常小推車有工作人員、有活動設計、有作品或是物件（倣製品），供民眾觸摸。

3. 社區成人與親子活動（community, adult and family programs）：

調查回應的美術館中，百分之百的美術館或多或少都有各種型態類似社區的、成人的、親子的活動，資料顯示最受歡迎的活動是親子日活動，此外美術館常常安排駐館藝術家，並配合規劃與藝術家創作議題的相關活動。43.5％的美術館辦理館外服務的活動，例如社區里民中心的讀書俱樂部、男孩俱樂部、女孩俱樂部之類的組織，共同規劃學校課後活動，其中有個美術館還成立一個青少年博物館專業人員團體，讓當地青少年了解什麼是博物館，這也是他們對社區服務的一部分工作。

4. 研習活動（classes and other public programs）：

有別於社區活動提供非正式的學習，此類研習，被定義爲正式而有結構的學習型態，開放給預約報名者，而不是博物館的參觀者。「專題講座」是最普通的一種型態，其次是教師研習，91％的美術館都提供教師各種型態的研習，除了與展示相關的研習外，還提供特展之類的教育資源，供教師使用。而有些美術館透過學校提供研習課程，例如，有個美術館指導高中當代藝術課程，並受予專科學校學分。其他佔了36％的研習活動，以寫作工作坊或相關的文學活動、藝術家現場解說或學術研究會議、座談等方式呈現。

5. 與其他機構的夥伴關係（partnerships with other organizations）：

百分之百的美術館顯示與其他組織有相關的合作關係，與幼稚園到高中程度的學校有密切關係，佔了82.65％的最高比例，42％的美術館提供學校教師工作坊，爲地方上從事學校教育的教師，提供專業發展的在職訓練，當然也有反應在其他欄內，顯示與圖書館或是醫院有合作關係的案例。

圖為國美館兒童藝廊展覽
室一角。（上圖）

為少數特殊需求的觀眾服
務是民主時代必然面臨的
問題，圖為美國國家美術
館暑期高中生學習活動，
學員之一為聽障，右立者
為其作全程手語服務。
（下圖）

6. 學校活動（school programs）：

　　除了學校團體參觀之外，百分之百美術館均為幼稚園到高中學生舉辦各類活動，有一半的美術館還為學齡前的兒童設計相關活動，這是值得台灣的美術館參考的數字。到美術館參觀的觀眾團體，多以幼稚園到高中程度的學生為主；為教師所設計的研習則佔所有研習活動的九成一強；在社區與成人和親子活動那一大項中，有些美術館成立學校教師顧問團體，並有相當互動關係的美術館高達73%；另外83.53%的美術館提供參觀前的活動資料給學校教師，64.71%的美術館提供參觀後的活動資料給教師，85.88%的美術館提供教室內使用資料給校方，將近52%的美術館都有志工或是館員到校服務的規劃，從以上西方經驗的證據顯示，誰說美術館教育服務對象可以和學校藝術教育脫軌？

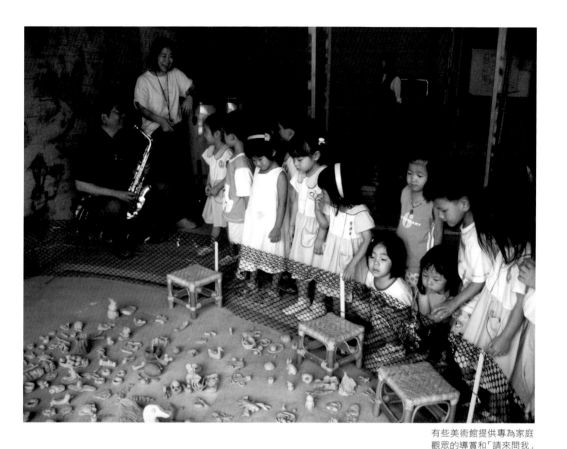

有些美術館提供專為家庭觀眾的導賞和「請來問我」（ask me）的解說員服務，圖為國立台灣美術館「See‧戲」教育展的展示空間內，參與展示的藝術家與服務人員歡迎小朋友主動發問。

7. 線上教育活動（online educational programs）：

98％的美術館表示有美術館網站，90％的美術館提供教育方面的資訊，54％的美術館將其一部分的館藏上線，也有54％的美術館提供線上學習活動或是課程，而31％的美術館有各式各樣的線上活動，例如：在線上策劃展覽或是與特展有關的互動式網站，另外還有少部分美術館提供學生線上作品展示等。

（二）多次參訪實例舉隅

一般美術館規劃多次參訪活動，目的在尋求發展與社區學校合作的夥伴關係，藉著提供連續性的課程和參觀前與參觀後的材料，以便美術館學習的課程能夠推廣到學校並與學校課程有所連結。更重要的意義是，許多美術館越來越重視參觀的品質勝過參觀人次的增加，館方與學校共同規劃連續性的課程，目的在強化學習、確實累積美感深度與博物館素養，是一項培養藝術愛好者具有視野的長期性計畫。

如何吸引更多的觀眾重複多次前往參觀美術館，是現在許多美術館努力的方向，也是許多美術館與學校的合作計畫。

　　根據AAM這份調查總結，幾乎64.71％的美術館爲學校規劃有「多次參訪」的導覽活動，80％的美術館都與中小學關係最密切，其次才是大學與其他單位，而與學校最有關係的就是課堂上使用的材料開發（85.88％），其次才是參觀前爲老師準備的材料（83.53％）。這些數字顯示，西方美術館在藝術教育上的努力，絕不是爲了少數專業、少數藝術家或政策決定者服務，而是以豐富的美術館資源，爲更多社會大眾能有更好的美感素養而努力，多次參訪活動在不同的美術館雖各有名號及活動架構，但都有一共同目標：培養下一代支持美術館的人口。

　　目前規劃有「多次參訪」的美術機構，不勝枚舉，諸如：

　　1. 布蘭敦美術館（The Jack S. Blanton Museum of Art）是著名的德州奧斯汀大學美術館，號稱第一個以藝術作品教學與創新的策展暨教育研究的機構，同時又是以館外服務（outreach）活動聞名的美術館。1977年起，陸續有一萬二千名小學生參加過「藝術增強計畫」（Art Enrichment program），近五千名學生參加過「拓展視野計畫」（Expanding Horizons）。其中「藝術增強計畫」是爲四到六年級小孩子所設計的多次參訪活動，內容包括藝術的基本概念、美術館的功能、藝術和藝術家在人類社會中的角色等。學生每年參觀美術館四次，每次均有一位導覽或是教育人員引導，就美術原作討論學習，館方備有參觀前、後的學習活動資料，加強美術館與學校課程的連結，創作活動則爲學生參觀後的重點，目前仍有二十五所學校、七百五十位學生登記這項活動。

根據美國博物館協會的最
新調查顯示，在美國，九
成以上的美術館有團體導
覽，以及為學校團體規劃
的團體導覽；半數以上的
美術館為學校舉辦多次參
訪活動。

2. 猶他州美術館（The Utah Museum of Fine Arts）自1982年起，至
今約有二萬五千多名四、五年級的學生參與過這項活動。目前鹽湖城一
所學校以四年級的學生進行這項計畫，活動包括每年參訪美術館二次及
兩次與課程有關的學校活動（美術館導覽人員引導）。1984年美國藝術
教育協會（The National Art Education Association）贊許這項活動後，
美國國家基金會（The National Endowment for the Arts）在1984-1985
年間開始贊助拓展這項計畫。

3. 路易斯安那州新奧爾良市的杜蘭大學紐康姆學院（Tulane
University，Newcomb College）華登博格藝術中心（Woldenberg Art
Center）也曾開發這類活動，為該市公立學校五年級學生規劃設計，有
興趣的教師可與該藝術中心負責人共同規劃課程。

4. 佛羅里達羅德岱堡美術館（Museum of Art/Fort Lauderdale）有
一項稱作多次參訪磁吸計畫（Multi-Visit Magnet Programs），該學區的
學校若一年內登記參加三到四次活動者，美術館會派員協助每次學校的
參觀和教學活動。

5. 史密森機構（Smithsonian Institution）所屬弗利爾藝術館與沙可
樂博物館（Freer Gallery of Art / Arthur M. Sackler Gallery），為使觀眾
更能深入了解館藏的亞洲藝術文化，特為
華盛頓特區公立學校規劃以課程為基礎的
參觀和「多次參訪」活動，該活動以藝術
家引導的工作坊與表演為特色。

6. 位於紐約州立大學（State University
of New York）的新堡美術館（the
Neuberger Museum of Art），在學校與館
方的努力下，該大學美術館已經發展成為
「以課程為基礎的藝術教育」（curriculum-
based art education）的區域性核心機
構。多次參訪活動（其實也就是Museum /
School Program），開放給二至十二年級的
學生參與，由學校與館方合作。活動原則
與重點包括：每年參觀美術館三至四次、

美術館解說員到校以幻燈片解說三至四次、提供師生免費的參觀手冊（了解藝術的語言）、邀請免費出席展覽開幕式、免費訂閱該館季刊、提供展覽指南等。

　　7. 北德州大學（University of North Texas）、北德州視覺藝術教育學院（North Texas Institute for Educators on the Visual Arts）、達拉斯美術館（Dallas Museum of Art）在1995年共同取得一項來自於基金會（The Edward and Betty Marcus Foundation）的經費，開發一項與當地公立學校有關的教育計畫，目的在改善達拉斯當地學校與美術館的視覺藝術教育 [18]。其中美術館提供「學習欣賞計畫」：一項互動性的電腦學習計畫，美術館與該區域學校同時利用該項獎助，發展成另一項五年級學生的美術館多次參訪活動。

　　8. 布魯克林博物館（The Brooklyn Museum）的多次參訪計畫，也是一項老師與館員的合作計畫，通常以一學期或一學年為單個流程。博物館提供兩組內容：焦點計畫（Focus Units）與館校合作（Museum-School Collaborations）。前者，學校老師與館方教育人員共同篩選可融入學校課程的內容，館方提供專業發展規劃、參觀前後的資料與評估，每年每班參觀美術館兩次，9月前預約10月到次年1月的參觀，1月前則預約2至6月的參觀。後者則是為全校設計的活動，學校必須指派聯繫人督導整個參觀學習。

【18】參考 "North Texas Institute for Educators on the Visual Arts" 冬季號通訊報導第1項主題報導（Marcus Foundation Awards Collaborative Grants for Art Education in Texas）。

9. 紐約市皇后區美術館（Queens Museum of Art）的「多次參訪」系列提供欣賞與操作活動，每次參觀配合不同的展覽與相繼的動手做活動，只要預約與付費即可參加。

10. 藝術焦點（Art in Focus）是芝加哥大學美術館（The David and Alfred Smart Museum of Art）為芝加哥公立學校三、四年級學生設計的十單元課程，目的在於指導孩子觀看藝術的方法與創作的過程，當然內容也包括更廣泛的社會、文化內容。整體活動分三階段：①根據參觀前資料，在參觀美術館之前搜尋smARTkids網站。②博物館參觀、討論或進行相關寫作。③與學校教室相關的創作活動等，陸續引導學生完成。希望學生：能運用基

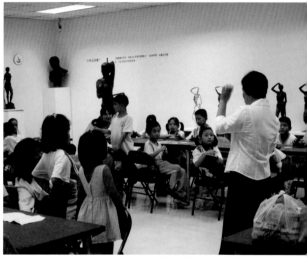

圖為高雄市立美術館教育資源空間，提供充分的設備與有經驗的志工，進行美術館所提供的教學活動，深獲當地學校好評。

礎的藝術語彙、能探究藝術觀看之道、能應用視覺語彙和藝術材料的知識創作自己的作品、能探索藝術作品的文化社會功能、能表達自己對藝術的看法，同時這項活動也希望老師能：以作品和問題為基礎的方法指導藝術課程、能利用網路技術到藝術教學上，以及能引導學生創作。

11. SFMOMA Matches是一項由舊金山現代美術館自1996年開始為舊金山灣區的中等學校年輕人設計的多項參訪計畫，藉由熱心的美術館成人會員，引導參觀展覽室畫作，同時也整體了解美術館環境與功能，目的在加強了解美術館、藝術鑑賞與終身學習的習慣養成。九年來服務過的學生約一千人。每年10月和5月間，館方為學生們舉辦四次與成人會員的聚會，透過討論與互動，學生與成人會員熟識，了解彼此的嗜好、職業、學校和藝術諸種問題。秋季和多天的活動在教育中心裡舉行。每次聚會，先由一位藝術家引導一項動手做活動，再進入博物館展覽室參觀。春天來時，成人會員和學生則到戶外活動，例如在馬林海岬（Marin Headlands）野餐和創作。最後活動結束前在博物館的史瓦布室（Schwab Room）為大家舉辦年會，分享成果，慶祝計畫的完成。館方鼓勵學生帶兄弟姊妹與師長前來，每位參加活動的年輕學生均可獲館方免費會員資格，鼓勵他們邀請更多親友前往美術館參觀。

（三）美國國家美術館的ACC

　　藝術在每個角落（Art Around the Corner，簡稱ACC）是美國國家美術館與華盛頓特區三所國小共同發展出來的多次參訪活動，由於該美術館的活動設計嚴謹，內容豐富深入，參訪次數較其他美術館為多，經過多年發展與研評，評價甚高[19]。

美國博物館協會的調查顯示，54%的美術館提供線上學習活動或是課程，而其它有31%的美術館有各式各樣的線上活動。

　　ACC的這個「多次參訪」活動始於1992年，1994年起獲得各方資助繼續舉辦，合作對象是三所學校[20]。主要對像是五、六年級的學生，每年約有兩百多位學生、十餘位老師及二、三十位導覽參與。計畫流程上，學校師生在一學年裡必須參觀美術館七次，每個學期另有美術館導覽到學校擔任活動引導，一年之內由個別的導覽和固定的一群學生互動。以問題為基礎的參觀引導、展覽室內的寫作活動與創作課程，均與美術館典藏、華盛頓特區公立學校課程標準與班級學習目標有關。年度結束前，AAC成員家族、兄弟姊妹或家長，均可受邀參加「親子日」的兒童影片欣賞、動手做與參觀活動等。最後重點在親子家庭日的招待茶會，學生在美術館展覽現場為他們的親友解說作品，發表有關國家美術館活動後的心得。整體計畫共有十次活動。

【19】 以下資料以筆者親自參訪國家美術館業務負責人Susan Witmer的紀錄為基礎，並根據該館提供2001年彙集前一年工作紀錄的內部報告，摘要而成。

【20】 Kiger Savoy Elementary School全校約500名學生，主要是非裔美人。William Seaton Elementary School約400名學生，大部分是非裔美人、其次是西班牙裔與亞裔，設有ESL（英文是第二語言的學習課程）。Strong John Thomson Elementary School約有300位學生，大多為西班牙裔與亞裔，1/3學生都參與ESL課程，2000年參與ESL的人數約99名。

國家美術館爲這項活動訂定了具體目標：

1. 配合華盛頓特區當地公立學校在藝術、語言、社會、數學及科學各領域的課程發展，透過展覽室的導賞、寫作要求、創作活動、延伸課程活動，發展學生視覺語彙、批判性思考和寫作技巧。

2. 幫助學生學習分析、討論原創藝術品。

3. 增強學生藝術鑑賞的能力，以及對國家美術館的喜愛。

4. 活動包括兩年的連續性課程。

這項活動具體內容包括藝術、寫作與數學等課程。每年10月到次年3月間，約隔週去美術館上一次課，共參觀美術館七次，解說員分別在上下學期到學校服務一次，介紹活動、討論學生參訪與親子家庭日相關事宜等。每次參訪約1至1.5小時，每個學校在美術館內一定有親子家庭日。活動前，教師需與教育工作人員、導覽員一起討論活動流程與細節。導覽職前訓練上，重點是必須了解如何將活動調整到符合個別學校與班級的課程需求。交通上，由活動負責人租車將學生載往美術館進行活動；費用由美術館的贊助基金支付。學生都有一份講義夾，內含時間流程備忘表、參考語彙明細、講義與期刊等，以便進行相關課程與紀錄。教師也會收到課程計畫、專用語彙清冊、計畫好的展覽室活動設計、建議性延伸活動，以及與導覽有關的網址等。師生甚至都會收到許許多多複製畫，可供一整年個人或課堂所用。

參訪主題內容與時程，通常爲：

1. 五年級：藝術的基本概念、藝術構思的基本要素、工具與技巧、肖像與雕塑中的人格特質、藝術與文學中的美國歷史、家庭親子導賞。

2. 六年級：我周邊的世界、事情如何演變的故事、不同文化中的英雄與女英雄、藝術與生態學、建築與數學、爲親友導賞。

AAC整體重點包括兩個基礎，一是協助學生對美術館、藝術品，以及表達能力有正面而健康的態度；二是透過跨領域的學習，利用對各種藝術基本要素的認知，幫助學生發展討論藝術創作，提升鑑賞表達能力。時程架構可以下頁的圖表列舉的某一年活動爲例，說明流程與課程重點：

次	時間	年級	主要工作	活動地點
	第一學期			
一	10月19-21日		導覽到學校	
		五	簡介美術館的活動、典藏與角色	學校
		六	規定說明與藝術家的作品集展示示範	學校
二	11月2-4日	五	檢視「藝術的要素」與「構思的要素」	美術館東廂
		六	「有關事情如何演變的故事」	美術館西廂
三	11月16-18日	五	「繪畫中的工具與技巧」[21]	美術館西廂
		六	建築、數學與我	東、西廂
	12月4日		兒童影片，專為AAC學童家庭播放	
四	12月7-9日	五	肖像與雕塑中的人格特質	東、西廂
		六	不同文化中的英雄與女英雄	美術館西廂
	第二學期			
五	1月18-20日	五	藝術與文學中的美國歷史	美術館西廂
		六	藝術與生態學pilot tour	東、西廂
六	2月1-3日		導覽到學校位親子日指定分配作品	學校
七	2月15-17日		為親子日演練	
		五	典藏重點賞析（Micro gallery）	美術館西廂
		六	挑戰與冒險 / 親子與孩童	美術館西廂
八	2月29-3月2日		為親子日演練	
		五	典藏重點賞析	東廂
		六	挑戰與冒險 / 親子與孩童	美術館西廂
九	3月7-9日		Snow Dates——導覽到學校TENTATIVE	
十	3月14-16日		家庭親子分享日	美術館內

【21】利用painting cart。

為了改進活動內容與了解活動的價值，美國國家美術館委託「創新學習研究機構」（The Institute for Learning Innovation），自1995年起針對這項活動做了評估研究。初步結果顯示：分別訪談十五位參加AAC活動與十位未參加的學生，並加以對照，發現十五位參加的學生高度對博物館的角色與參觀美術館感到興趣。他們對藝術有熱誠而且能夠了解藝術的基本要素與技巧，但這些能力都沒有顯示在另外十位未參加AAC活動的學生身上。

　　第一年也針對教師的反應進行研究。雖然有兩位教師持保留的態度，認為時間規劃與內容被視作太先進，但有五位教師抱持正面肯定的態度。所有的老師都認為AAC的確可以增強教室中的學習，包括有關藝術品的寫作、公開演說及一些特定主題的藝術活動；低學習成就的學生在參與AAC計畫後亦顯得有自信。

　　1996年，十五位參與者接受訪談，五位是前一年畢業的學生，十位剛完成他們第二年的活動，大體上，他們都對美術館、博物館、藝術、國家美術館等都有極高的興趣。最受到肯定的是，讓學生於公開場合中向觀眾介紹藝術品，每個學生對其經驗都感到肯定，增加了自信、增強了自我形象的塑造、提升聆聽與演講技巧的能力，活動參與者在此年美術館活動的出席率上明顯升高。

　　1997年第三年的研究，針對先前完成一至二年的十五位學生進行調查，所有學生對國家美術館、博物館與藝術持肯定態度。很明顯地欣賞藝術、分析藝術作品成為一項有價值的技巧，每位學生都能

學生多次的參觀，需要教師的投入、活動與連續漸增的課程，而「合作」才是任何美術館和學校活動最關鍵的部分。

利用活動所教的適當語彙和技巧談論藝術。第三年的研究還把重點放在「教師觀點」上，放在「AAC對學生的好處、對家庭與對學校整體的好處」上來分析，並要求老師針對活動的優缺點、建議改進事項與國家美術館對老師的支持，作一番評價。資料收集包括問卷、關鍵團體及個別面談，所有教師都認為AAC對學生是有益的，包括所學在其他學科的應用，以及藝術鑑賞能力的提升，而家庭日的家長數字逐年增加，證明了家長對學生參與這項活動的支持。

1998年第四年的研究：為了了解AAC對學生在藝術詮釋能力的學習上是否有長時期的衝擊與影響，該年的研究重點拓展到先前的評價上。五十三位先前參與過AAC的學生與對照組的一○六位學生比較，進行問卷調查，其中有很明顯的差異，特別是參與過活動的學生，可從作品找出相當的證據，並利用豐富的語彙支持他們對作品的詮釋。

　　經過多年對ACC的評估，學生對藝術的確有明顯的鑑賞與了解能力，對國家美術館與其他的博物館也有明顯的興趣；在他們的學習成就上還能提升自尊與自重，他們對藝術品的反應，可更精準的說出自己的想法與感覺。老師也認為學生有充分的自信轉換到其他學習經驗上；對於學生的學習來說，家庭的支持與參與，也是ACC另外一項成果。

（四）活動的衝擊與影響

　　根據AAC業務負責人蘇珊（Susan Witmer）女士提供的資料顯示，針對一群曾參加過活動的中學生與同校另一組學生作比較，要求他們以書寫的方式描述美術館的一件藏品〈鱈魚角的夜晚〉[22]，並進一步作深入的訪談。無論是書寫或面談，兩組之間解讀藝術品的能力確有很明顯區別，即使是完成活動後三年，參加過的學生對畫作有比較豐富的描述能力，喜歡閱讀與討論作品，而且比較會利用所看到的證據支持自己的觀察與說法。

　　研究顯示，在第一個ACC推出三年之內，同樣用兩組學生進行比對，當他們被問及參觀美術館的感覺時，參加過的學生充滿著興奮、熱衷和舒服的感覺，對照組則沒有出現這樣的反應；有一個學生說，它給我有機會在各方面充分表達自己，在美術館我感到很自在，可以學到藝術的要素、繪畫、雕塑等，還可以認識許多藝術家，即使成績表現較不優異的學生，當提到參觀美術館時，也會感覺到自信而活潑起來，表示對他來說那是一件有趣的事情，認為跟著導賞員參觀美術館可以學到許多新事務，雖然活動本身目的不在培養藝術家……但有位學生當時還在學習認識歐登伯格[23]的作品，他表示，也許長大後會成為專業的藝術家

【22】鱈魚角的夜晚（Cape Cod Evening），美國畫家霍伯（Edward Hopper）1939年作品。

【23】歐登伯格（Claes Oldenburg）是著名的普普藝術家，他常把日常所見物品放大，成為色彩鮮艷的超大型雕塑，置放在公共空間中以產生新的視覺經驗，深得人們喜愛。

呢！相對於對照組，則態度較為模糊，而且缺乏熱衷，通常會以較為平常的語調反應：「還好啦！我喜歡呀……」

在這樣的活動中，學校教師與行政人員如何看待呢？根據館方的資料顯示，「重複參訪」可幫助學生在新的文化環境，建立相關藝術知識與自信，讓學生知道有這樣的美術館資源就在你身邊，熟悉之後，即使一時用不上，以後也可以用到它，學生從國家美術館所學到的知識，必然能再次轉化到其他文化經驗的學習上。例如，一位老師帶學生到另一所美術館：美國藝術館（National Museum of American Art）參觀，老師原本擔心學生看不懂當代藝術，結果顯示這是多慮，學生居然會分析，還會思考有些藝術家為什麼這樣畫，而別的藝術家為何不這樣畫。

學校老師也說，學生來自於「家庭親子日」的表現，最能增加學生的自信心，在先前準備時，學生選擇一件作品深入研究，而且把研究寫下來，並且以演講的方式練習說出來，家庭親子日那天，學生不僅為老師們、家人、朋友們導覽，也必須為當天參觀的其他觀眾導覽，這樣的方式與經驗的確讓學生們畢生難忘。

觀眾對美術館的要求各有不同，美術館如何透過各種參觀方式，為觀眾解惑，才是吸引觀眾持續前來參觀、甚至愛上美術館主要的誘因。

美術館任何一項的教育活動，可能因為人力物力、活動主題或形式，必須不斷的取捨與修正，ACC也不例外，除經費、時間外，還依賴許多資源與評估研究，來作為持續發展的根據；美國國家美術館的這項專案雖令人印象深刻，但最後免不了像許多美術館同業一樣地反問，在質與量不可兼得的情況下，「多次參觀」真的值得讓公立美術館這樣地為少數人努力嗎？ACC的學生數遠比一般學校參觀的人數少，對於一般中小型的美術館，是不是可有足夠的條件，投入同樣的規模人力物力，輕易嘗試呢？那作為公部門的美術館，沒有太多預算上的壓力，是否應更可行才對？這樣的觀眾人數遠比走馬看花的流動觀眾都還少，主管藝術教育或是美術館決策單位，是否有決心，為下一代多做一點嘗試？讓下一代在年輕時就與藝術產生有意義的關聯，讓美術館成為小孩生命中不可或缺的一部分。

四、兒童藝術學習專屬空間

【24】同前言註1，頁28。

　　所謂「兒童博物館」（Children's Museum），顧名思義是指專以兒童為主的家庭觀眾為對象，將所有東西依兒童心智能力來製作，經常是由有經驗的小學教師來經營，並備有活動教室與說故事時間等的博物館[24]。比較著名的有紐約市的「布魯克林兒童博物館」（Brooklyn Children's Museum）、「曼哈頓兒童博物館」（Children's Museum of Manhattan）、波士頓的「兒童博物館」（The Children's Museum）、華盛頓特區的「首都兒童博物館」（Capital Children's Museum）、「印地安拿波里斯兒童館」（The Children's Museum of Indianapolis）、「聖荷西兒童探索館」（Children's Discovery Museum of San Jose）、「聖地牙哥兒童藝術館」（"http://www.sdchildrensmuseum.org" San Diego Children's Museum）以及英國的「優麗克兒童館」（Eureka! The Museum for Children）等等。其最大的共同特色就是：所有的展覽與設施歡迎三到一○三歲的觀眾都能充分參與。

　　重視幼兒教育的美國，從第一個兒童館（布魯克林兒童館）成立以來，兒童館已有百年的歷史，提供社會文化的、科學的、藝術的、歷史的各方面之學習服務，刺激小朋友觀看自然與探索世界的好奇心。1962年成立了「兒童博物館協會」（The Association of Children's Museums），目前共計有三百個非營利性質的兒童館成為會員。美國的兒童館44%成立於90年代，82%的成立自1976之後的1/4世紀，據估計還有近八十個兒童館即將出現。

圖為加州洛杉磯地區Cerritos市立圖書館兒童閱覽室。

讓兒童以觸摸、嘗試、探索、發現和遊戲的方式，使學習成為一種有趣的探險活動，左圖為成立於1977年的La Habra兒童館，地點在洛杉磯一處火車站舊址。

右圖為克羅拉多州Sangre de Cristo Arts Center，兩層樓、12,000平方英尺的Bull兒童館，提供藝術、科學與歷史各方面學習。

　　在歐洲，「歐洲兒童博物館協會」（Hands On! Europe-Association of Children's Museums），於1994年成立了一非正式組織，致力於歐洲兒童博物館之推廣和發展，到了1998年，葡萄牙里斯本也正式成立了國際性的非營利組織，作為推動兒童館的專業協會，進行各兒童博物館間之展覽交流和資訊的交換。兒童館蓬勃發展，目前在世界上已經有超過四百家大小不一的兒童館，其中1/4的兒童館都是在1980年代以後成立。

　　這些兒童館的出現均有一共同特色是：動手做，它歡迎參與者利用五官共同體驗世界。荀子《儒效篇》說：「不聞不若聞之，聞之不若見之，見之不若知之，知之不若行之；學至于行之而止矣。」，其意思同於「我聽過，我忘記；我看過，我記住；我動手做過，我理解。」這不僅是兒童獲取知識、掌握知識、運用知識的真實寫照。其實這也是所有兒童館經營者的信念，相信透過動手做，可讓小孩子更深入學習。

　　的確，自從一些科學中心參與式展示（hand-on exhibition）的出現後，更大幅改變了博物館與觀眾的關係，例如「美國歷史博物館」（American History Museum）中「科學動手做中心」（Hands On Science Center）、「動手做歷史屋」（Hands On History Room）及「國家自然歷史博物館」（Natural History Museum）的「探險屋」（Discovery Room）等，打破了傳統博物館禁止觸摸、僅可觀看的博物館戒律，觀眾不僅可以自由自在的觸碰、操作展示品，博物館也歡迎與鼓勵觀眾這麼做，特別是科學類、歷史類的博物館具有這樣的優勢下，歡迎動手做的魅力橫掃了博物館界，並觸動美術館的神經。

兒童館內鼓勵兒童藉由物件開啟五官的學習與世界互動，同時也在網際網路時代社會生活迅速改變之際，創造與人分享互動的機會。（右頁上圖）

一般兒童館內容以綜合性的學習為多，規模大者提供美感與創意學習的空間，圖為加州聖荷西兒童探索館的藝術學習角落。（右頁下圖）

以兒童觀眾為中心的互動性展示設計，都不脫離波士頓兒童館的模式，許多兒童館甚至都相信，對兒童具有吸引力的設計，也會使成人感到興趣。

這幾年來，兒童美術館和一般美術館的兒童空間應運而生，與這樣的趨勢氛圍脫不了關係。一般美術館與歷史性的、科學教育類的博物館在屬性上原本不同，珍貴的藝術品謝絕觀眾碰觸，也因而常常忽略小朋友的存在，對於促成兒童美感的培養，許多兒童館又無法深入發展的情況下，兒童美術館和一般美術館的兒童空間的產生，提供動手做與直接參與的機會，使更多觀眾喜歡接近美術館的情況，實有異曲同工之效。

從兒童館背景說起

　　1899成立的紐約布魯克林兒童館可說是最早的兒童館，當年是受到約翰杜威（John Dewey）與蒙特梭利（Maria Montessori）的信念影響[25]，認為兒童透過個人經驗的操作，可以增加學習上的了解。

　　1950年代左右，皮亞傑的理論極受歡迎，認為兒童的學習是藉由物件與世界互動，並進行比較、分析與思考。1913年由一群小學老師所組成的波士頓兒童館，到了1960年代，在當時的背景之下在美國東岸掀起更具革命性的做法，當時的館長史波克（Michael Spock）認為應該利用更具有互動性的策略，提供兒童觀眾互動性的展示，以增加學習效果，讓小朋友更加認識自己所處的環境。自此，以兒童觀眾為中心的互動性展示設計，都不脫離波士頓的模式，當時許多兒童館甚至都相信，對兒童具有吸引力的設計，也會使成人感到興趣。

　　另一位美國的先鋒，本身也是物理教授的歐本海默（Frank Oppenheimer），成立了舊金山探索館（Exploratorium, San

【25】Kim Mcdougal，"Children's Museums: A History And Profile" 加拿大魁北克兒童館（Canadian Children's Museum）館長所敘述，參考資料如http://www.musee-du-jouet.com/europe/mcdougallang.doc

Francisco），這個互動性的科學教育中心，提供孩子們與解說員共同作實驗的機會，以增加對科學上的了解。他認為給對了工具，他們可以自己學習電、光與其他科學現象知識，他的想法影響了許多類似的科學中心，更重要的是，也影響了爾後兒童館參與式展覽（participatory exhibits）的發展。

美國兒童博物館協會執行長愛爾曼女士（Janet Rice Elman）在〈21世紀的兒童館的角色〉一文中說，美國的家庭生活與社區生活已逐漸在改變，單親家庭與在外工作的職業婦女增加。當新的經濟結構發展極為快速的時代，家庭成員可能在不同的城市就業，家人在一起的時間減少，家庭與家庭缺乏聯繫的同時，通訊全球化與網際網路的便捷，使得人際關係更是雪上加霜。左鄰右舍的鄰居更傾向用電子郵件聯繫，而不是站在行人道上聊天，當大多數的家庭在享受經濟成長的果實時，仍有許多的教育問題和社會案件層出不窮令人憂心，也因此，有個可供身心安頓之處，就成為一個社區重要的訴求。

在這種背景之下，為了回應社會的改變，許多社區團結在一起，建立一屬於社群性質的、自治的、休閒的和學習發展有關的組織－兒童館，讓社區民眾能夠在此交換經驗，分享專業心得、各領域智慧、技術與藝文學習活動等。

兒童館的出現，提供孩子許多學習如何生活的空間和機會，圖為聖荷西兒童館內部一角落。（上圖）

圖為亞利桑那州鳳凰城美術館兒童藝廊內的一部分，利用典藏品原作或複製品規劃設計兒童動手作的學習材料，深受當地學童家長歡迎。（下圖）

【26】Philip Verplancke, Frankfurt am Main, 1994, "Children's Museum - The Wrong Name for the Right Place." Journal of Museum Education, Whashington D.C., Vol 19, No. 2

兒童博物館的角色與內容

相對於歐洲，美洲的兒童館在80年代已經逐漸穩定成長而且獲得肯定，綜合歐美兩地的兒童館成立背景、發展的情況與特色，可知兒童博物館所扮演的角色與功能，包括：

1. 當都會的生活變得越來越複雜時，兒童館可幫助孩子與之產生連接，社會生活模式正迅速改變，孩子將來的成長與發展也需要方向指引，兒童館提供了很好的機會。

2. 學校的課程學習是抽象的而且是被動的，課後若要學習音樂、美術、運動，都很昂貴而且必須預約，類似這樣孩子的學習空間與活動、很少被重視，很少有相關的社會文化機構為孩子們服務。

3. 兒童博物館不能治愈全部或改善壞習慣，卻可以轉化兒童行為，提供更多正面的學習機會。

4. 兒童館內的互動在一種開放和非正式環境裡，不需要課程時間表或一定的討論主題，孩子和大人均可隨需要自由地探索。

5. 在兒童館空間內，提供了解文化的相對性（relativism），並予觀眾機會提出自身的文化面向、認同自己文化的機會，同時了解不同文化的特質。展示空間不僅作為訊息的傳達或作為學習環境，所呈現議題，也為不同世代、不同社會社群，編織出一個文化網路 [26]，以達到相互了解與溝通的實際效果。

萬花筒的設計──以無限鏡射方式呈現，深受小朋友喜愛，常被利用在兒童空間內。

　　過去三十年內，兒童館紛紛設立，不僅提供一處對話與探索的場所，它也成為培養小孩好奇心與自信的地方，由於兒童館的安全性和學習特質，來自不同社區的家庭放心來此聚會，相互熟識與互動。進入21世紀之後，兒童館甚至與其他機構合作，發揮專業技術為社區服務，藉著遊戲鼓勵終身學習，家長們藉機了解提早的教育活動和學校教育改革，藉著學習如何照顧成長中的下一代、建立社區的向心力。

　　兒童博物館雖是無價的社區資源，發展至今，資金經常是缺乏的。博物館界清楚知道「兒童博物館不是一座遊戲場」，但同時也面對「兒童博物館不是一座博物館」的聲音，在這樣的窘境下，兒童博物館反而必須在「教育功能」上使力，以爭取預算支持，這是值得省思的。

美術與兒童館的相遇

　　一般兒童館幾乎以綜合性的學習為主，強調對「社會、自然環境、生活空間或歷史文化」的了解，在藝術的領域很少能像舊金山探索館、印地安拿波里斯兒童館、聖地牙哥兒童美術館、亞利桑那兒童美術館……等那樣，能結合藝術家的合作或跨領域整合藝術的學習，在藝術活動上提供深度的教育設計，展現培養美學素養的旺盛企圖心。

無論是兒童館的美術空間、兒童美術館或是一般美術館的兒童藝廊，在視覺藝術的內容設計各有巧妙，不外是「透過藝術學習」或是「學習藝術」。圖為新墨西哥州聖塔非兒童館的創意區，空間設計也充滿著創意。（上、下圖）

位於加州舊金山的探索館（Exploratorium），可說是以博物館作為教育中心的先驅，以科學、自然、藝術，以及技術等為內容，設有六百組豐富的互動性展示，各式各樣的活動滿足對科學與藝術均感興趣的家庭與小孩。在過去幾年，接受藝術家申請製作相關藝術展演活動，留下許多與其他各領域有關的藝術創作紀錄。諸如：振動的螢幕（1991）、燈之井（1992）、蜿蜒曲折……漫步、愛的錄音帶（1993）、39步、火焰般的器官（1996）：藝術和身體移動之光（1997）、夢迴／一段祕密旅行的時間（1997，1999）：草地的虎皮和肖像、基因動物園的藍色編碼、生命在裡面震動（2003）等等。

三萬坪的「路易斯安那兒童館」（Louisiana Children's Museum），在美國南方路易斯安那州，頗具知名度，屬綜合性兒童館，但藝術方面也提供美術創作、欣賞、美學與美術史相關活動內容和「藝術遊」、「藝術節」等系列活動，兒童可與當地藝術家、工藝師、藝術機構互動，活動跨及藝術多元領域，包括表演、金工、吹玻璃、拼布或陶藝示範等。

印地安拿波里斯兒童館在目前中庭展示Dale Chihuly 43英尺高的吹玻璃藝術作品「Fireworks of Glass」，是該館最新的大型藝術活

兒童館內常用萬花筒的設
計，提供多變有趣的視覺
效果。（左圖）

丹佛兒童館的視覺創作區
角落。（右圖）

動，在中庭下面，觀眾可仰臥欣賞天花板上Chihuly這件最大的玻璃藝
術作品和它的炫麗，在斜坡道上可倚著欄杆閱讀這件大型玻璃雕塑裝置
作品的相關資訊，了解它的創造過程、了解藝術家相關的背景，或者可
以動手做的方式，用五顏六色的類似材料（polyvitro聚乙烯化合物）體
驗自己的玻璃藝術裝置展示，或用電腦螢幕探索吹玻璃與燒製玻璃的過
程，作品展出之始，該館邀請康寧玻璃藝術館〈Corning Museum of
Glass〉駐館示範燒製玻璃藝術作品的過程，甚至提供各項網路遊戲與學
習活動等，參觀者彷彿經歷一種美的洗禮。

　　藝術活動以「藝術工坊」形式出現在兒童館的例子，形式多為類
似，例如位於加州舊金山灣東岸柏克萊區的海畢托兒童博物館（Habitot
Children's Museum）有「動手玩藝術」的教室與活動、位於華盛頓州的
兒童遊戲博物館（The Hands On Children's Museum）亦有類似空間、
丹佛兒童館、夢菲斯兒童館、休士頓兒童館等，均有類似屬性的藝術工
作坊。

　　兒童館中，不乏存在著類似才藝教室、著重技巧訓練的學習空間，
但具有教育理念、以美術學習體驗為核心建立的「兒童美術館」雖不
多，卻在兒童館群中傲視群雄。另外，不少藝術中心或是美術館紛紛設
立兒童藝廊或教育空間，以爭取更多下一代的觀眾，或博得更多為社會
大眾服務形象的聲譽，這些美術館的兒童空間，也有不少傑出的例子，
而且也獲得同業的肯定，值得一併探討。

圖為新墨西哥州聖塔非兒童館內的動手做學習空間。（左圖）

丹佛兒童館藝術空間的創作學習活動（右圖）

　　無論是兒童館的美術空間、兒童美術館，或是一般美術館的兒童專室，在視覺藝術的內容設計上各有巧妙，不外是「透過藝術學習」或是「學習藝術」，其主要訴求，可總列為下列三點：

　　1. 視覺感知（Visual Perception）：透過動手作的方式，提供機會給小孩子探索美的意涵。

　　2. 自我表達（Self Expression）：由藝術經驗中，幫助小孩增加自我與環境間的認知，包括大自然的與人類的創作。

　　3. 培養美的素養（Literacy Development）：透過藝術經驗，學習色彩、質感、線條、形狀和形式各方面的審美語彙，培養美感素養，發展好奇心、想像力與心靈手巧的獨創性。

　　以下就分別以「兒童館的美術空間、兒童美術館、美術館的兒童專室」為例子，作為參考：

　　1. 波士頓附近的「兒童動手做美術館」：

　　這是強調「原作」展現的兒童空間，是一個為兒童而做、透過藝術學習鼓勵發展創造力表達的空間。這裡隨時都有充裕的材料鼓勵兒童動手做，訓練有素的館員會鼓勵參與者放鬆心情探索創作的愉快，為避免限制創作的衝動，穿著昂貴美好的衣服進門來，是唯一不被鼓勵的事情。五個展示活動區塊包括雕塑區、材料拼貼區、色彩與線條區、繪畫區、自畫像區，整體上規劃了參觀、資訊服務與活動工作坊區域。

【27】美術空間約有1180.33坪、圖書空間約有562坪及其他公共空間等。

2. 紐約蘇荷兒童美術館（Children's Museum of the Arts, New York）：

位於曼哈頓市中心蘇荷區Lafayette 街上，成立於1988年，主要服務對象為一至十二歲，重點在為開發孩童視覺藝術與表演藝術的潛能，它是少數強調有收藏的兒童館與學童課後的服務，空間不算大，平常為都會區的兒童提供了一處讓父母安心的課後好去處，在2001年911事件之後，結合社區資源，提供當地許多的藝術治療課程，是個緊密扣合社區脈動的兒童館。

3. 佛羅里達青少年美術館（Young At Art, Children's Museum）：

1989年開幕、位於佛羅里達州南邊。主張：在文化、教育與藝術經驗上，提供一有趣的動手做的空間，藉著觸摸、探索發現、創造、想像，喚醒青少年的創造力與享受藝術無限的可能。3500平方英尺的現館，即將覓地擴建為4.73公頃結合兒童美術與圖書的「Art Answer」新館 [27]。

4. 芝加哥兒童美術館（Hands On! Children's Art Museum of chicago）：

成立於2002年底，提供不同年齡、不同能力與不同經驗的小孩各式各樣的藝術課程與戶外活動，鼓勵透過視覺藝術，發展創造潛能，例如文化瘋「Culture Bugs」與藝術村「Art Colony」等。孩子們可利用該課程的繪畫、拼貼、音樂等建立藝術經驗，也可透過媒材的操作，拓展聽、看、觸摸等五官感知，建立認識周邊環境的能力。此館有兩個展示畫廊，「兒童藝廊」是用來陳列兒童來此完成的作品，「藝術家畫廊」（Artworks Gallery）則展出知名藝術家的複製品，提供觀者了解各種視覺藝術形式。圖書室提供有關藝術家、舞蹈家、音樂家、作曲家的生評與創作相關的書籍，內另有為成人準備的資源圖書，以便帶小孩來此的家長進一步了解藝術。該館到學校或社區服務、週六的會員藝術活動和驚奇賣店（Curiosity Shop）均深受歡迎。

圖為亞利桑那州Mesa的兒童美術館，館內分幼兒區和展示區兩個展示館，以「透過藝術學習」為宗旨，別具特色，全國知名。

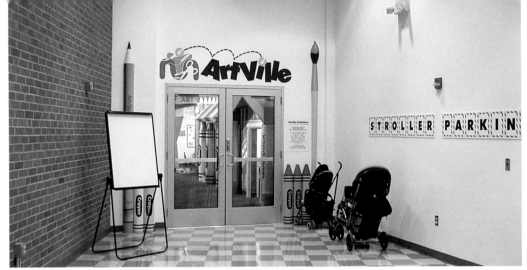

亞利桑那州Mesa兒童美
術館幼兒區入口處，該空
間約可容納172位觀眾。
（上圖）

美術館內的兒童空間，多
以認識館藏為基礎，圖為
利用微觀的方式，引起學
童好奇，並仔細閱讀作
品，取代一般展覽室內的
走馬看花。（左下圖）

利用典藏品規劃學習內容
是美術館教育推廣基本的
倫理，圖為蓋堤藝術中心
典藏品之一—James Ensor作
品的學習設計。（右下圖）

5. 亞利桑那兒童美術館（Arizona Museum for Youth）：

19000平方英尺的空間，鼓勵十二歲以下的兒童來此，是美國知名
度極高的兒童美術館。進門後，左右兩邊各為幼兒區與畫廊展示區。前
者是專為一至五歲的幼兒設計的，稱作藝術村「ArtVille」；畫廊區除了
主題展示外，常有與當地藝術家、藝術教育機構合作的專案，每四個月
更新展示，以認識藝術元素為目的，使兒童更加了解藝術相關內涵，這
區塊建議四至十二歲的小孩參與欣賞與動手做。以2004年底的展覽「色
彩」主題而言，分設有視覺藝術常使用的語彙小主題，例如色彩種類、
冷暖、互補、透明、色光及色彩在紙材上的奧妙等，借用藝術家的創作
與應用，作為展示說明內容，同時在每個小主題的展示區塊旁，設有應
用學習空間，提供兒童對展示了解後立即的創作練習。

【28】 Jacqueline Casey Hudgens Center for the Arts位
於6400 Sugarloaf Parkway, Bldg. 300 Duluth, GA
30097。為美國知名的Gwinnett Council for the Arts
這個非營利組織所擁有。

6. 加州聖地牙哥兒童美術館（The San Diego Children's
Museum）：

此館秉持「透過藝術學習」及提供創造性遊戲的理念，最近花費了
2700萬美金為孩子們打造更大的新館舍，三層樓的新館舍位於市中心，
約有5萬平方英尺，其中規劃有1920平方英尺的美術工作坊、六間室內
和兩個戶外交互式的畫廊、劇場、公共節目空間、兩個生日晚會房、一
個玻璃升降機和一座花園等，可說是屈指可數、眾人矚目的大型兒童美
術館。

7. 藝術中心內的藝問（ArtQuest）兒童館：

1996成立，位於美國東岸北卡羅來納州的綠
丘藝術中心（Green Hill Center for North
Carolina Art）內，也是為兒童與親子觀眾所設
計、可供動手做的「兒童藝廊」，提供互動式展
示、開放式的創作空間、工作坊活動、夏令營、
社區服務、學校參觀、生日派對等美術活動。它
是個藉由色彩、線條、光線、材質、創意為媒介
的五官感知空間。由北卡藝術家與教育人員共同
規劃的十四項特殊的常設性展出，包括「藝術冒
險」、「建築一角」、「纖維空間」、「我的創作
室」、「陶藝城動畫站」及最新設計的「小畢卡
索幼兒區」（Pablo's Place）等，利用各種材
料，提供以創作過程為導向、適合各年齡層兒童
的學習活動。

「色彩的宴會」空間，吸
引許多小朋友來觀看、扮
演、玩耍，充滿想像力的
設計，呼應的是「色彩」
主題展一位插畫作家對於
色彩的應用。

8. 賈桂琳·卡西·哈珍絲藝術中心兒童美術館：

位於美國喬治亞州的哈珍絲藝術中心 [28]，自1981年規劃以來，不
斷擴充成為2000年更新的20,000平方英尺的兒童藝術館，為兒童與家庭
觀眾服務。兒童館正門有個表演藝術用的大廳，另有「兒童藝廊」，分別
設計為學生畫廊與教育展示空間。整體兒童館另提供展示、動手做活動
外，也為學校藝術課程提供資源服務，最重要的是在視覺、表演、文學
藝術各方面，著力於連結學校藝術類課程的設計與相關資源和活動的開
發。

Mesa兒童美術館幼兒區，色彩豐富，很受小朋友的喜愛。（左圖）

兒童在美術館或兒童館的動手做學習內容，多元而豐富，不必囿於形式，唯安全與教育內涵需要經過縝密的思量與設計。（右圖）

新墨西哥州聖塔非兒童館入口處的景觀設計很吸引人。（右頁上圖）

這是科羅拉多州Bull children's museum的藝術工坊（Artrageous Studio）觀眾可自由取用裡面各式各樣的回收材料，體驗創作的樂趣。（右頁左下圖）

簡單的操作與適當的材料設計也可能會引起小朋友無限的想像。（右頁右下圖）

9. 梅森兒童藝術館 [29] ：

設於佛羅里達州當地的杜內町藝術中心內，該藝術中心的這個18,000平方英尺的教育空間，除了兒童藝術館，還有十個教室、藝術學校、專屬畫廊與親子畫廊 [30]，算是一個兼具展示與動手操作的詮釋性學習空間。2005年的「漫畫書裡的英雄」展覽，以不同世代的英雄角色作為展示內容配合說故事與工作坊活動，吸引家庭觀眾參觀。

一般兒童館或兒童美術館，少有、甚至沒有自己的藝術典藏品，有別於前述性質寄養在一般兒童博物館內的藝術空間，當前另有不少美術館根據經費與館方的理念，另闢兒童學習空間，或稱作「親子空間」或是「兒童畫廊」的不在少數，充分利用收藏，藉助專業的詮釋或創造性特質的遊戲做輔助，提供兒童或家庭觀眾藝術學習和欣賞的機會，並達到介紹美術館館藏為目的，例如亞利桑那州鳳凰城美術館的「兒童畫廊」、芝加哥藝術學館的「克萊夫特中心」（Kraft Center）、西維琴尼亞州美術館的「藝術探險室」、堪薩斯威其塔美術館（Wichita）的「WAM兒童畫廊」、加州蓋堤藝術中心的「親子空間」（Family Room），以及國美館的「兒童遊戲室」都是很典型的例子。

【29】 The David L. Mason Children's Art Museum位於佛羅里達州的Dunedin Fine Art Center。

【30】 HYPERLINK "http://www.dfac.org/childmuseum.html" David L. Mason Children's Art Museum、HYPERLINK "http://www.dfac.org/adulted.html" Gladys Douglas School for the Arts、Meta B. Brown Gallery、Douglas/Whitley Gallery、Entel Family Gallery等。

圖為加州聖荷西兒童探索館，陽光、椰林與特殊的建物造型，很具有吸引力。（左上圖）

Mesa兒童美術館「色彩」主題展，分設有視覺藝術常使用的語彙小主題，例如：色彩種類、冷暖、互補、透明、色光以及色彩在紙材上的奧妙等，藝術家的創作成說明工具；在每個小主題的展示區塊旁，另設有應用學習空間，提供兒童對展示了解後即刻的創作練習。（左下圖）

蓋堤藝術中心Familly Room入口處。（右圖）

鳳凰城美術館內的「兒童藝廊」，設計多為有趣的、遊戲性質的學習操作，提供家庭觀眾共同參與。（左頁上圖）

Mesa兒童美術館「色彩」主題展局部空間，右邊盡頭另闢一處為學習空間。（左頁中圖）

即便是兒童美術館的主題展，也絲毫不含糊，整體空間、美感、動線，均經過細心設計。（左頁下圖）

蓋堤藝術中心Familly Room 內，
小朋友扮演繪畫中的一個角色，
並在鏡子前面擺出各式姿態與畫
中人物作比較，攝於2003年。
（上圖）

Mesa兒童美術館幼兒區局部空
間，有體驗區、也有展示互動
區。（下圖）

慶幸的是，在台灣不僅有私人的努力[31]，亦有公部門預算支持。高雄市遊客中心轉換而成的兒童館，以及台中縣政府規劃的大里市兒童藝術館[32]，先後於2005、2006年陸續為觀眾服務；國美館早在1987年整建之初，即規劃以「兒童館」方式與觀眾見面，後因經費與其他因素，則以教育中心之形式分別規劃出「兒童藝廊」、「兒童遊戲室」、「藝術工坊」及「教師資源室」為社會大眾服務。其中「兒童藝廊」在2004年下半年起推出「遊戲」、「膠彩畫」與「水牛群像」等主題，2005年底以240餘坪之兒童遊戲室，利用美術館典藏品發展各項動手做學習材料和學習活動，以類似鳳凰城美術館的「兒童畫廊」或加州蓋堤藝術中心「親子空間」的做法，提供小朋友各項有趣的動手做項目，盼能爭取多樣的美術館觀眾來利用美術館資源。

小朋友開心地利用放大鏡端詳作品的肌理變化，圖為高市美教育展一角。（上圖）
兒童空間內也可以讓小朋友學習數學？下圖為聖荷西兒童館的互動展示模組局部。

【31】例如台北市天母的蘇荷兒童美術館。
【32】硬體已於2005年10月完工，並於2006年以OT方式委外經營。

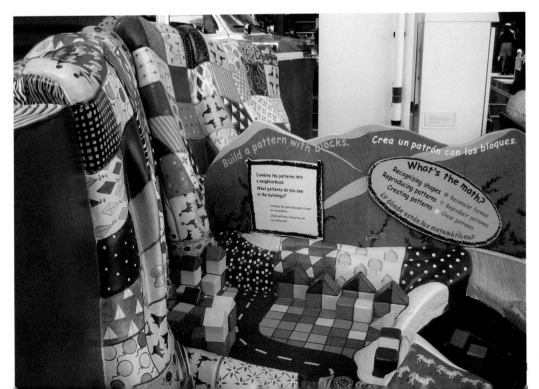

一般兒童空間內的操作活動都深
受小朋友喜愛。（上圖）

小朋友的遊戲也是小朋友想像力
的延伸。（中圖）

丹佛兒童館頗具規模，下圖為俯
看入口服務台的設計。

丹佛兒童館藝術空間內結合演示
的空間。（左頁左上圖）

聖荷西兒童館的一件學習遊戲模
組。（左頁右上圖）

兒童對自身還是很好奇的，提供
有趣的學習角落，可滿足其想像
力與好奇心。（左頁下圖）

五、美術館其他各項新傳統

教育學習專屬空間紛紛成立

　　過去二十年來，國內公私立美術館的數目與日俱增，同時也越來越重視觀眾服務，在國際潮流的推波助瀾下，學校與社會藝術教育機構相互扶持，美術館教育的發展，在過去十年確實有顯著的不同。1997年8月，省立台灣美術館館長由倪再沁上任，就任之初，他極力整頓美術館軟硬體，以「館中館」來規劃未來美術館發展走向，在推廣教育方面，宣佈停辦以美術技術訓練為主、類似坊間才藝教室的美術研習班[33]，代以「兒童館」的規劃，推動藝術人文教育，這是國內美術館首度以「兒童館」之名提出教育學習專屬空間，意圖提供給社會大眾更好的美術館參觀品質。接著，高雄市政府文化局、台中縣政府文化局也紛紛成立兒童藝術館，以博物館的型態推動藝術教育。

　　1998年5月16日，倪再沁在《台灣日報》發表「一個高水準的美術館，應該合乎人性，又能充分發揮展示、教育及典藏功能的理想空間。美術館的展覽，應該以學術性的研究為基礎；美術館的教育，應該以拓

過去一、二十年以來，許多美術館紛紛成立教育學習專屬空間，圖為舊金山現代美術館的教育中心的影片欣賞區，不限對象任何觀眾均可進入使用相關設備或參與活動。

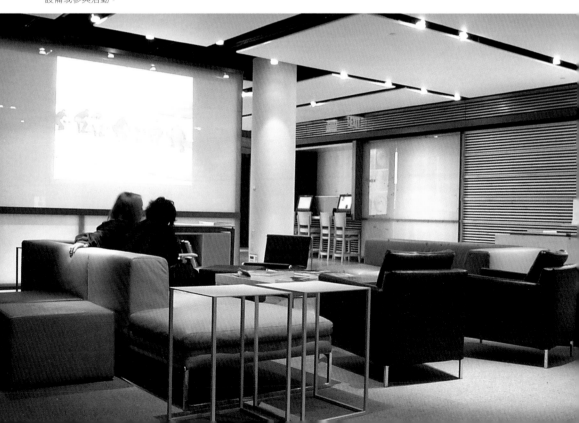

【33】根據86年9月23日第28期國立台灣美術館
訊焦點報導，美術教室研習班在該期館訊宣
告結束後不再開班。

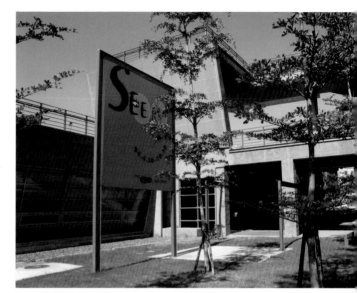

展民眾的審美意識為目標；美術館的
典藏，應該以建構完整的史觀為依
歸」。對於發揮美術館發展與整體功能
目標提出明確的方向，並希望以「館
中館」的形式，規劃美術館的內部空
間，並提出「兒童館」的規劃構思與
方向。

　　基於兼顧館內外的觀眾服務更是
當前博物館界蔚為風潮之世界潮流，
國立台灣美術館接著在2001至2004年
實施的中長期的一項計畫上，具體地
對教育推廣提出涵蓋美術館館內的服
務與美術館館外的服務，並積極籌建
「兒童館」，準備做好對社會大眾的教
育服務。至2004年，雖事過境遷、人
事異動，館中館的概念也隨著改弦易
轍，唯「兒童館」得以「美術館教育
中心」之名，分設「兒童藝廊」、「兒
童遊戲室」、「藝術工坊」及「教師資
源室」等空間。

　　過去幾年間，筆者走訪歐美日許
多美術館，了解其教育推動情況，曾
於美國國家美術館定點觀摩研究一段
時間，發現緊鄰史密森機構的博物館
群，除國家美術館之外，華盛頓特區

國美館的中庭旁有一教育
展的專屬空間「藝術工
坊」，適合各種形態的展
演活動。（上圖）

蓋堤藝術中心的教師資源
室，具有豐富的藝術教育
出版品可供利用，經過研
究、分析、整理的線上資
源，更是為學習者與教師
提供詳盡的服務。（下圖）

各館幾乎都設有頗具規模的「工作坊」、「動手做教室」、「活動教室」
或是「教育學習中心」等專屬教育活動空間，各館在充分的軟硬體設備
與豐富的教育推廣內容發展下，各擅勝場。

　　落實美術館教育服務，促成「基礎藝術教育、社會藝術教育、繼續
教育」之成長和發展，早已是國際上所有傑出美術館的首要議題，美術
館的「教育」服務，成為關切社會大眾不同社群之基礎要求。近年來，

美術館空間內,除了展覽室之外,何處是最佳的詮釋活動空間?必須慎思。

國內外許多美術館整建增設教育中心的議題,顯現出各館對美術館教育的重視。除了大都會美術館、芝加哥藝術館早已成立了教育中心,紐約古根漢美術館、紐約現代美術館、克羅拉多州丹佛藝術館、華盛頓州西雅圖藝術館等,都在擴建館務後成立專屬的教育空間,顯示美術館不再只爲少數專業服務,將藝術的詮釋權與大衆分享的企圖更是很明顯的轉變,成爲不爭的事實。

爲專屬團體加強教育服務以發展美術館特色

美國女性藝術館(The National Museum of Women in the Arts),在過去這幾年積極推動教育推廣服務,急起直追於史密森機構那些資深的博物館。1981年籌建、1987年對大衆開放的該館,藉著展覽、保存、收藏、研究女性的藝術,並教育大衆有關各個時期、不分種族女性的藝術成就,已獲得藝術界的認同。該館令人印象深刻的是,進門處服務台正後方,有個以美術館教育中心爲名、不大的展示空間,明確宣示了「我是爲社區大衆服務的」,該館另有一個「圖書與研究中心」,提供研究服務與相關教育活動。

女性藝術館在教育方面的表現很傑出,這要歸功於該館的教育部門強烈的企圖心,它強調的是女性各領域的創作學習開發與表現,這個部

門不僅提供像一般博物館提供的導覽參觀一般大眾活動，更主動積極製作教育性材料與提供教師服務，普遍地獲得喝采。

目前根據永久典藏品已發展出兩系列材料：一個是給小學老師使用的、一個是給中學教師使用的。每份都有三十張典藏品彩圖、相關藝術家的資料及教室活動建議。小學老師用的那份包括了提供給老師參考的腳本，中學生那本則包括一個人文學科可以討論的主題和可以動手做的活動主題建議。發展的主題內容包括：「世代傳承：美洲印地安女人陶藝創作」、「旅途中的藝術家：從旅途中尋求創作靈感」、「文藝復興時期的女性藝術家」、「一針一線的故事：印度鄉村風味的刺繡」；另有一套可以在教室使用的教師資源箱，內含二百件的複製圖卡、印刷品、相關藝術家或媒材的資料、創意小書與博物館導覽手冊等，相關內容的CD ROM也可在販賣部購得。

在網路不很發達的年代，該館在教師聯繫上，特別每年出版兩次教師通訊，為學校團體教師服務，為的是通知學校教師有關展覽、教育活動、學校導覽安排等相關訊息。春、秋季還各為學校教師舉辦一次特展或有關常設展的教師研習，教師只要付一點點費用，即可分享美術館所提供的資源。

若以加強教育資源服務以發展美術館特色的角度來看，該美術館確實為專屬團體作了不少事情，最知名的合作案例是1994年與美國女童軍組織（Girl Scouts of the U.S.A.）簽訂協約，共同發展製作許多特殊的學習性資料，以發展美術館這項女童軍相關的活動，目的在教導孩子們藝術相關知識與了解女性藝術家的世界。1995年起又發展一系列有關女性作家系列活動，以及為高中學生舉辦的「大眾閱讀與創作性寫作工作坊」等，參與者是經由當地高中學校老師挑選所組成的學習團體，內容則與女性作家新秀的文學寫作有關。

每個美術館屬性不同，社區（群）環境、發展歷史背景、功能目標各異，為目標觀眾、潛在觀眾或特殊觀眾服務，自有其優先順序上的考量，女性美術館看起來似乎是一特例，但終究不變的決定因素是，該館的收藏、展示、教育只是其中的手段而已，館藏的特質才是教育活動的根據，也是型塑一個美術館風格與教育活動特色的關鍵基礎，這點值得留意。

美國國家美術館的「夏日學院」（Summer Institute），內容集各博物館專業之所長，提供高中生未來生涯規劃之專業發展參考，而不只是視覺藝術的學習而已。上圖攝於該館壁氈畫修復室。

在美術館不只學習藝術

通常，美術館在寒暑假都會提供教師或青少年研習活動，內容以美術館豐富的館藏與相關美術知識為基礎，旁及多方面的學習，老師部分通常是為k-12年級各科老師的進修而舉辦，美國國家美術館一年一度的的教師研習「教師學院」（Teacher Institute）[34]，至今近廿年。學生部分的「夏日學院」（Summer Institute），內容更是集各博物館專業之所長，提供學員未來生涯規劃之專業發展參考，不受限於美術史或是創作上的學習。

美國國家美術館這項原為高中生在每年暑期定期舉辦、為期一週的「夏令營」，至今仍每年舉辦，活動以學生潛能開發與未來生涯規劃為訴求，假美術館與史密森機構博物館群的資源，進行活動與參訪，並不以美感認知、美術知識之訓練為單項活動內容，該項夏令營被研究並獲極高評價。活動不僅拓展學生的博物館學視野，也為未來的生涯規劃作準備，內容含蓋博物館（美術館）職場各相關職業領域的學習和認識。活動由專聘老師帶領，進行參觀訪談，學生分別負責拍照與文字記述，以便在課程中分享與討論。

活動內容涵蓋參訪機電設備管理人，以了解溫溼度控制，訪問國家美術館織錦保存維護專家，聆聽織品維護的重點，專訪美術館園藝學家，以了解美術館公共空間環境美感

【34】2001年，美國國家美術館為能充實網站教育資源及辦理教師研習，規劃兩組分別各為期一週的「數位之旅（A Cyberspace Odyssey）」研習，著重於電子媒體技術的利用，6天課程，邀請數組的中小學老師與美術館專家、資訊專家討論進行。利用國家美術館這個美術館的典藏品，增強藝術鑑賞和加強視覺解讀能力是專案重點，內容包括：觀看藝術、文學與藝術、透過藝術教歷史、如何參觀美術館。2002年以後則分別以Art and Technology、digital storytelling、storytelling and the visual arts在跨領域課程上的應用為重點。

的安排，同時也參訪該館攝影專業人員、展覽策展人等，專訪太空博物館展示設計專家、視聽專業人員，聆聽赫胥宏美術館藝術教育人員的導覽參觀，拜訪自然史博物館展示人員、燈光技師、電腦影音製作（製作光碟）工程師、昆蟲生物學家，參觀史密森機構「發現劇場」、醫學博物館並和各館專業人員座談等。

【35】指導老師曾在Colonial Willamsburg, Virginia現址博物館與史密森機構工作過，主要是給求職者工作意見的諮商專員。

　　由於「夏日學院」是一項與生涯規劃有關的研習活動，國家美術館提供工作發展諮商專業人員[35]主持重點課程，該專員如同就業輔導老師，與學員共同分析各自的背景、性向、專長等，討論畢業後準備要做什麼、自己做得最好的是什麼事情、為什麼要參加這個活動、發表更多關於自己不為人知的那一面，同時也提出他們對博物館業還想知道的問題，一起討論。流程包括：自我介紹、自我期待、博物館是什麼、團體與策略、自我評估等等，最後由指導老師提供與職業有關的文件給學生參考，並要他們為自己定下約定，若是要朝向這樣的博物館工作，必須訂定未來目標，並徹底了解自己現在欠缺的是什麼、該努力的方向是什麼等等。

　　「夏日學院」已在國家美術館舉辦經年，很受好評，活動利用了當地豐富的各類型博物館資源，提供青年學子邁向就業與升學人生路途上很多的選擇機會。誰說，美術館的學習一定只限於美術知識的學習？目前該館的這項高中生暑期夏令營型態的活動，調整內容為「多次參訪研習」和「高中生工作坊」兩種，前者結合多次參訪活動設計，轉換為高中生的多次參訪學習活動，每年到館研習十週、每週三小時，學習美國藝術、美術歷史、藝術技巧和認識博物館工作專業等，目的在增進藝術與博物館學方面的知識。這樣的活動型態再次說明過去十餘年來美術館的新傳統悄然樹立起來，似乎已在在證明美術館教育的新價值觀。

大都會美術館特別為教師所設計的教師資源室。（上圖）
鳳凰城美術館的背包，提供多樣的素材與活動卡，供學童觀眾使用，入館服務台即可獲得申請取用。（下圖）

紐約大都會美術館所開發
的教師資源箱。（左圖）

台灣日據時期藝術家黃土
水的作品「水牛群像」，
由國立台灣美術館發展為
一份豐富的資源箱。
（右圖）

教學資源箱與借用服務（Teaching Resources: Loan Programs）

　　為使藝術能普植人心、能深入下一代，許多美術館廣泛地為爭取更
多學校、教師的支持，陸續發展出可供教學應用的資源，以供借用，或
者是，提供學童自導式的學習材料協助展覽室的參觀。在美國，從東岸
的大都會美術館、赫胥宏美術館、飛利浦斯收藏館、國家女性美術館，
到丹佛藝術館、鳳凰城藝術館，再到西岸的蓋堤藝術中心、洛杉磯的郡
立美術館等，都陸續研發出規模不一的資源箱（夾）、學習資源背包、教
師資源夾或是行動資源箱等，提供借用服務。

　　以累積了二、三十年經驗的美國國家美術館的資源借貸計畫為例，
該館研發的教師資源夾（箱），對象從幼稚園到十二年級，內容包括「不
同的藝術家」、「不同的主題」、「技術、風格」等，各單元包括參觀前
準備、活動建議、問題、教學計畫，參觀後延伸課程建議等，內容不外
是「什麼是藝術、誰是藝術家、歷史文化或是美術史」相關之議題等。
重點在於所有設計與作品範例均根據美術館的收藏、展示或特展作品，

而且符合國家課程標準，方便教師在課堂上作整合性的教學發展。借貸服務資源的形式很多，有早期的幻燈片教學資源、影碟、錄影帶、全字幕的錄影帶、16厘米影片、多媒體光碟、網路數位PDF資源、書籍等。

該館資源借用一律免費，唯一的條件是必須將借用的東西寄回國家美術館。館方會在網站上提醒借用人要在一個月之前預約，借用項數不限制。這樣的做法，在美國博物館、美術館界，顯然已成為行銷或是教育推廣的積極方式。根據先前該館的調查資料顯示，美術館的觀眾走馬看花的欣賞者固然有，但年度60％觀眾與這項借用有關，可見透過學習管道或是社區活動借用這些資源深入研究的觀眾還是大有人在，美術館實不應漠視這類群眾。

具有手提式美術館意義的資源箱或資源夾，形式不拘，但卻可達到資源分享的目標。（上圖）

以問題為出發點的賞析策略，提供觀眾討論作品的內容與議題，圖為華盛頓特區赫胥宏美術館的家庭導覽手冊。（下圖）

為充分利用「陶的變奏曲」
資源箱，美術館利用寒暑
假辦理陶藝教師研習，並
舉辦實地工作坊參觀。

　　有別於國家美術館或大都會美術館所研製供教師使用的資源夾或是
行動資源箱，也有些美術館則在展示空間內提供家庭觀眾借用學習資源
背包，作為參觀的輔助，形式多以學習手冊、動手作材料、操作學習道
具或是學習單的面貌出現，使用後之材料，觀眾可以帶走，材料不足
時，則由館方持續補充，持續發揮功能。

台灣美術資源箱系列的新嘗試

　　國美館以典藏、展覽、研究之成果為依據，於2000年提出「資源箱」
製作之構想，以「資源箱」或「資源夾」為單位，每箱（夾）各有不同
主題，以借閱或是分贈方式，作為活動教學或美術欣賞、討論之參考資
料。目前的主題有：品味台灣書法、陶的變奏曲、台灣攝影前輩、木刻
版畫的魅力、席德進的生命線條、席德進山水、席德進的人物與背景、
典藏品的形形色色、心情魔法轉轉轉、鳥瞰台灣美術系列（中原傳統水
墨的遺緒與演變、日本印象寫實的開展與轉化、歐美現代美術的接引與

再生、台灣本土美術的形塑與展現）、水牛群像、舞彩弄墨黑白本色、版畫雙年展資源夾、古剛果藝術文物展學習手冊、兒童藝廊「遊戲」專案、藝術工坊「SEE‧戲」教育展、匯豐藝術小教室活動專輯、美術公園雕塑繪本賞析光碟等。

以「水牛群像」為例，係根據館藏品黃土水的浮雕〈水牛群像〉來設計，內容物有教師手冊、相同題材藏品的作品賞析近廿件、彩色複製圖卡廿組、教學透明片廿組、幻燈片廿組、「我的鄉愁‧我的歌」拼圖遊戲滑板一份、「農村牧歌」遊戲貼圖七份及「水牛劇場」劇本創作與偶戲表演材料一組，其中教師手冊，除了說明整體企劃構想之外，還包括雕塑家黃土水的故事、活動說明、學習單、學習操作說明等，這些材料可供上課教學使用，亦可供學生自己學習。

國美館資源箱源自921後國美館休館整建的特殊環境背景，有其下列意義：

1. 發揮館外服務之資源：每組資源箱各約七百份，分贈中、彰、投、嘉義等地區921災後學校，作為藝術教學或藝術欣賞之用。

2. 作為教育中心活動使用的「學習寶盒」：呼應全民美育概念，結合美術館收藏與研究資源，與美術館觀眾服務策略結合，提供親子共學之機會，促進全民藝術教育發展。

3. 作為教師資源的「教學寶盒」：落實推動藝術資產保存的精神，結合藝術與人文教改實施，提供教學資源與新世紀學校教師多元課程的開發，協助學生領受藝術人文素養、訓練統整能力、建立社會關懷與文化認同能力。

4. 作為參觀美術館的準備：不僅賑災後發揮美術館典藏資源的特色，為美術館教育學習中心儲備資源，讓使用者更親近它、了解台灣美術館豐富的藏品與展覽內涵。休館時期館外服務之資源：承繼行動美術館館外服務精神，亦可因應任何時間到校或到社區服務，作為推動全民藝術生活化、生活藝術化之基礎。

有些資源箱是以Learning
Box（探索盒）的形式呈
現，目的在提供學童探索
為目標。

　　類似將美術館藏品分享給社會大眾的觀念，普遍已被先進國家所認
可，成為許多知名美術館積極努力的方向。國美館當年開始研製「資源
箱」時，台灣其他美術館、博物館在此方面，相關案例不多，這幾年
來，唯見私人團體廣達電腦教育基金會等少數民間力量，結合博物館資
源開發製作，可見此類型教育推廣已逐步出現影響力。整體來看，或許
資源箱的發展只是台灣發展美術館教育的另一個起步，目前企圖心有
餘，待開發與改善之處尚多，資源箱的內容未能以議題統整的方式形塑
教學單元的呈現，也較為可惜，以長遠發展來看，終究也需要博物館界
與藝術教育界相互扶持和普遍的共識，以及各領域專長的投入才能更上
層樓，絕不是依賴幾位工作人員或老師對藝術教育的興趣即可完成。

第五章 Chap.5
變異中的展示環境
與觀眾

當觀眾面對創造性的作品時,理應好奇地觀看展示,而不是目瞪口呆,許多美術館開始改變策略,規劃不同性質的展示,歡迎觀眾參與其中,用以排除對前衛藝術作品的恐懼。

80年代，拜經濟發展之賜，全世界興起一股參觀美術館的熱潮，台灣也成立了第一座自然科學博物館（1981）與台北市市立美術館（1983），到了90年代，博物館似乎進入空前繁榮的時期 [1]。觀眾面對藝術創作者推陳出新的作品新貌（特別是前衛藝術），總是充滿疑惑、嘲諷與排斥，而一般的博物館展示對觀眾是不具這麼挑釁特質的。

過去，許多創作者利用美術館，傳達獨特的藝術語彙和表現形式，美感訊息為目的，讓線條、形狀、量塊、色彩、明暗、肌理、空間、動勢等和視覺作用相互安排，呈現給觀者，美術館扮演著中性、襯托者的角色，用以凸顯「作品之為作品」；20世紀60、70年代後，多種媒材和空間議題的環境藝術、地景藝術、觀念藝術、偶發藝術、錄影藝術、複合媒材表現、數位互動藝術，接踵而至，觀者來不及辨識一張張不具形象作品的同時，環境空間中的任一元素也加入視覺紛擾的陣營。甚者，各式各樣的觀眾又不知不覺地走入藝術品千奇百怪的空間內，成為作品的參與者、互動者，或變成作品完成的元素之一。甚或者，進入策展人所製造與導演、有待詮釋的空間文本裡，張惶失措……。不難體驗到的是，觀眾的經驗、價值觀、記憶、學習、知識素養，當不再成為解讀作品的參考架構或是得不到協助時，只有被迫離開現場「美術館」一途。

經濟、社會文化發展的改變，另類展示空間的出現，使得藝術創作增加了各種空間語彙的介入，閒置空間再度被利用為美術館 [2]、策展制度的形成、新生代的崛起、數位資訊傳輸的促成，在這網路發達的時代，當代美術作品的確產生異化與多元化，一旦裝置型態的作品在美術館出現後，觀賞者和作品的明顯界線迅速消失，作品與觀眾的位置，交錯地主動侵入了彼此的空間，觀眾可能仍只是旁觀者、偷窺者，亦可能不再是旁觀者，而是介入者，也可能成為互動式的回饋者、共鳴者；透過策展人或創作者的挑戰與角度，美術館這類「展示空間」未必仍是傳統的「白盒子」中性特質。

【1】漢寶德，〈美術館的泡泡〉，《中央日報》13版，1991.8.19。

【2】例如英國泰德現代美術館、台北當代藝術館，都是過去閒置空間或是歷史建築再利用的例子。

有些美術館有時會將館內的新發現或是新購藏的作品，獨闢一展示空間，圖為鳳凰城美術館入口處的單一作品展示，觀眾可以在座椅上參閱美術館的研究成果，同時欣賞該件作品。（左圖）

最常聽到的是「美術館的工作人員比觀眾還多」、「當代藝術最大的困境乃是沒有觀眾」。台灣的美術館進入後現代氛圍方才成立，藝術樣式與行為非五花八門可形容，這也是其他類型博物館所沒有的現象，作為有機的藝術知識承載體和號稱推動藝術教育的仲介者，美術館在提供「詮釋與溝通」的同時，創作者可能悄悄地改變創作行為，透過出版、網路傳輸的方式直接與觀眾溝通。

善用工具和語彙的傳達，有助於激發兒童的想像和對作品圖像的認識。（上圖）
作品展示概念的形成，所涉範圍極廣，常被轉換用作美術館學習的內容，圖為鳳凰城美術館兒童空間內的「策展」操作學習區。（下圖）

圖為「See‧戲」教育展
作品之一「Home Sweet
Home」，以女性的視野，
觀看家庭成員的彼此關
係，以及彼此對待的方
式。

　　藝術家只是忠於自己的信念，依據藝術感知從事「創新」，很難兼顧觀眾是否能理解他的作品；通常，藝術品應該如何被解讀或定位，那應該屬於美術館、評論家、藝術史工作者或是策展人的工作。從20世紀藝術思維的發展來看，由於美術物件、展示空間與觀眾間的關係明顯地產生變化的情況下，面對強勢而來的非官方的藝術空間與活動、面對作品與觀眾關係的改變、面對創作理念的挑戰，美術館如何喚回信心不再的觀眾？公立美術館又要如何做才更具有競爭力呢？展覽室裡文字的書寫、展示設計、導覽解說等的詮釋策略是不是有了轉變？還是已經建立了一套新的傳統架構？如何透過展覽、展示教育，讓觀眾喜歡接近美術館，慢慢的去理解藝術行為、欣賞藝術品，也就成為當今美術館有別於其他類型博物館教育最具挑戰性的工作。

　　豪澤爾在其《藝術社會學》（The Sociology of Art）中說：「藝術似乎主要是為了表達與解脫，但從根本上說，它是一種傳播和信息，而且只有達到了溝通的效果，藝術才能被看成是成功的。」[3] 當代藝術呈

現的是「當下」社會的人文現象，藉由
當代藝術思維、媒材與表現形式，直接
深入地碰觸文化藝術本質或當下社會思
想，與當代的群眾產生溝通，理應是最
接近而親切的，甚至以生活化的觀看方
式來被對待：事實是，民眾通常對於
「當代藝術」、「前衛藝術」的反應往往
冷淡甚或排斥，直到所謂參與式、互動
式的展覽，有了遊戲性質[4]或聳動議
題，才把一些觀眾的目光吸引回到美術
館來。

　　然而，未來的美術館只能依附這些
好玩有趣的展覽形式或是驚聳的新聞議
題，造就一批新觀眾？脫離遊戲性特質

【3】阿諾德‧豪澤爾，1988，〈第4章：從作者到公眾的路上〉《藝術
社會學》(The Sociology of Art)，P.121。

【4】例如日本的金澤縣的21世紀美術館，展出當代許多世界知名藝術
家的作品，宛如一座小型的迪士尼樂園，一般美術館不許觸摸的禁
忌變成歡迎觸摸、歡迎參與，觀眾在此面對當代藝術會露出輕鬆
愉快的笑容。

與媚俗的行銷策略，藝術仍舊要回歸到
藝術的本質上：觀眾因文化激盪、教育
普及、科技的發展、經濟環境改變，也會走向異質化，在此流動變異特
質的時空下，若要論美術館教育，仍有多少詮釋可能與方式？還是只要
把觀眾拉近到作品的前面，就可以解決所有的問題？美術館教育的內涵
與形式，早已被挑戰，在過去的二十年來產生了很大的變異，如同第四
章列舉的美術教育新策略樣本，但是，它能為美術館未來的二十年解決

民眾通常對於「當代藝術」
或「前衛藝術」的反應，
往往都是冷淡甚或是排
斥，直到所謂互動式的展
覽，有了遊戲性、參與式
的性質，才捕獲一些觀者
的目光。（上圖）

2004年金門碉堡藝術節
作品之一，王文志的作品
「龍騰虎穴」，以竹藤編織
在碉堡頂端架出15公尺
高的竹編砲彈，參觀的遊
客可穿梭在竹藤隧道迷宮
裡，彷彿進入軍事基地體
驗過往的戰地空間。
（下圖）

「See・戲」教育展作品「第二子宮」之局部，觀眾踩在孕育大地生命的土壤裡，分享創作者的生命態度。

多少問題呢？值得了解。作為兼具社區性質與公立性質的「國家的」美術館，免於淪落為展覽畫廊，必須面對難題，從我們的社群觀眾研究起，了解他們的能力與需求、了解如何服務他們的方法著手，以作為引進展覽、進行展示和為觀眾溝通的依據，這才是美術館發揮教育功能的關鍵所在。

五光十色、琳瑯滿目的藝術品常會讓人們眼花撩亂、不知所措，當代藝術強調觀眾的參與，強調自己去親（椓）身體會創作者的「心眼」、「想法」與「過程」，藝術作品意義的詮釋得由創作者、美術館還是消費者來說？怎麼說？才能達到人類與藝術品溝通情感、觀念的目的呢？在面對美術館空間內藝術詮釋的諸多方法學中，仍是以作品或圖像本身導入詮釋為主，無論當代藝術關鍵性的變因什麼，許多博物館學者強調協助觀眾進入文化詮釋和建立藝術語彙，是破解觀眾面對當代視覺

藝術創作恐懼的法門，藉著問題引導、討論和啓發，踏進美術館門檻的觀眾，才可能產生溝通與了解。

　　在美術館內，藝術品的觀賞者受制於策展理念、作品本身、展示空間語彙、個人所擁有的知識與文化背景等，情況絕對不單純的情況下，……根本的問題在於：審美能力常與個人過去的認知發展能力和視覺素養有關聯性。博物館業者真的了解在我們文化脈落裡的觀眾能力和視覺素養嗎？又有什麼詮釋原則或相關論述可供我們的公立美術館業者參考？需要進一步追究。

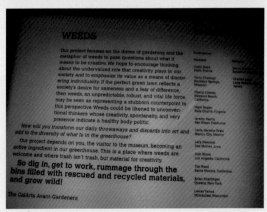

希臘古諺說：好奇是智慧的起點（Wonder is the beginning of wisdom）。培養對藝術的好奇心與探險能力是許多教育人員的工作重點。（上圖）

展覽牆面的文字常以許多形式呈現，但要圖文適當，必須經過周詳的討論與規劃，才可以有效地引起觀眾「閱讀」的興趣。（下圖）

一、視覺素養與觀眾能力

　　美術館觀眾這方面的初始研究，大多數來自於藝術教育方面的學者，讓博物館教育、至少在美術館教育這個領域裡，有了蓬勃而多元的討論。在台灣，博物館學雖初試啼聲，但社會文化有別於西方的發展歷史，美術館體制援用歐美、發展狀況卻不同於歐美，從實務界出發回到理論研究的結合上並不多見。

　　1977-1978年間曾擔任芝加哥當代美術館教育主任、1978-1982年間曾任科羅拉多州的亞斯本美術館（Aspen Art Museum, Aspen CO）館長及1983-1993年擔任紐約現代美術館的教育部門主任、2003年才獲得博士學位的飛利浦·顏納懷恩（Philip Yenawine）[5]，專注在藝術解讀與觀眾研究方面的奉獻良多，一生投入美術館教育服務和相關的教育訓練，並協助許多博物館教育科系擔任課程教授、協助許多美術館擔任教師研習訓練與美術館導覽志工之培訓，有關美術館教育實務經驗與相關著作[6] 也幾乎無人出其右。

　　在論及什麼是「視覺素養」[7]時，顏納懷恩表示，視覺素養就是「視覺解讀能力」，是一種在視覺圖像中發現「意義」的能力。他認為，視覺解讀能力包含「技巧」：從簡單的辨識、能客觀說出所見，到複雜的詮釋。其中還包括整體創作內容脈絡、隱喻的、哲學思維上的意見或認知的觀點，例如：與個人的關聯、質疑的、推測的、分析性的、發現事實的，以及分類各方面的意見等。「客觀的了解」則是解讀能力的大前提，主觀性、感情方面的認知觀點也一樣重要，視覺能力通常開始發展於自己所面對的情況，通常是根據直接證據或是間接佐證發展而來，其中包括創作者的原始意圖、個人意見及據以證實結論與判斷知識資訊等，當然專家使用的語彙，也有助於審美的認識與理解。

【5】 顏納懷恩博士著述豐富，《藝術新手關鍵辭》（Key Art Terms for Beginners）、《人們與地點位置》（People and Places, Books for children about modern art）與《色彩、形狀、線條與故事》（Colors; Lines; Shapes; and Stories. Books for children about modern art）、《如何觀看現代藝術》（How to Look at Modern Art）、《如何呈現美術館給成年觀眾》（How to Show Grown-Ups the Museum）、與Abigail Housen女士共著有《視覺思考策略》等；1997年來擔任視覺理解教育（VUE, Visual Understanding in Education）這個非營利教育研發組織機構的主持人之一。影響美術館教育工作頗巨。

【6】 關於培養觀眾對藝術的解讀能力，專文有〈藝術的能量〉（"The Power of Art." ,2003）、〈跨越視覺解讀之始：圖像選擇的思考〉（Jump Starting Visual Literacy: Thoughts on Image Selection, 2003）、〈美術館內以物件為中心的學習之對話〉（Conversation on Object-Centered Learning in Art Museums., 2002.）、〈藝術家與美術館〉（Artists and Museums. The Eye of the Beholder, Contemporary Artists and the Public., 2000.）、〈1985-1993年的觀眾研究〉（Reports on audience research, MoMA）、〈在美術館中做好教學〉（Master Teaching in the Art Museum, 1988.）等。

【7】 Philip Yenawine, 放在《Handbook of Research on Teaching Literacy through the Communicative and Visual Arts.》

【8】 Housen, Abigail, 1987, "Three Methods for Understanding Museum Audiences." Museum Studies Journal, Spring-Summer.

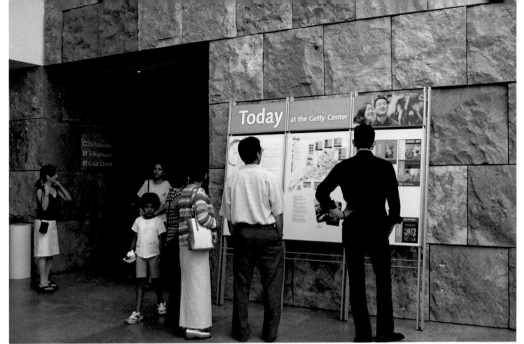

　　視覺能力是有等差之分的，例如年輕人可以從簡單的卡通漫畫和複雜的視覺藝術品建構意義。一般比較具有經驗與深度和廣度思維技巧的年長者，就可能從相同的圖像中蒐集更多的證據和可能性，例如「象徵符號」與「暗示」。然而，一位藝術史家則會在視覺分析的系統架構裡，根據事實的基礎和能力，將作品以技巧、風格、圖像、意象，整體適當地、放在時間與文化脈絡裡，予以分門別類。

　　藝術解讀能力並沒有特殊的、公認的捷徑，它必需要透過學習觀看的過程，才有可能發生。圖像形式的解讀，並非只要與作品圖像接觸，就可學會達成建構意義的可能，甚至還需要時間與廣泛的接觸，以及各種專業的協助。雖提升閱讀程度是緩慢的發展過程，「閱讀」有助於幫助建立視覺解讀能力，如允許技巧、認知與脈絡逐步地發生關係，不斷的接觸與學習，每個階段的能力仍舊可以逐漸累積增長。

　　有關審美能力或兒童的美感知覺發展研究，帕森思、賈德納都有相關深入的探討，浩森[8] 則花了二十年，指導、評論數以千計有關觀眾訪談，發展出一套完整的理論，適用於藝術體驗的各種經驗分析。她告訴我們一件重要的事情：無論在哪個階段能力的個人，均能與藝術產生某種程度的關聯，就像人們無論閱讀能力有多好，都與文學或多或少有關聯。如第三章所述，浩森關於美術館觀眾研究，把觀眾的型態分成：主觀描述性的觀賞者、試圖建立鑑賞架構的欣賞者、企圖客觀分類的觀眾、詮釋性的觀眾、具再創能力階段的觀眾。

與浩森合寫《視覺思考策略》的顏納懷恩認為：第一階段的觀眾實力，僅止於說故事的階段，藉著對軼聞趣事的反應，串聯起「他們所見」及「他們所知」，觀眾以感官所見的方式面對藝術，根據情緒、記憶和客觀觀察，以及人生經驗看待作品，透過有效的引導、鼓勵敘述性的閱讀，並且使之關聯到熟悉的內容與活動，鼓勵他們針對所見予以仔細端詳、彼此分享意見，甚至比較他人的想法，那麼這些觀眾就會很快地學會觀察，並把他們的故事發展建立在畫面上的證據，而不是在他個人的記憶與想像中，這種能力代表著成長，而且對於往後的階段具有非常的意義。

　　浩森對第二階段能力的描述，認為這類的觀眾會以自己的世界觀和社會、道德、傳統的價值觀來建構觀看藝術的架構。觀眾開始檢視自己的判斷，他們看作品時，通常會反應出「很奇怪唷……」，他們可能體認到「別人可以了解其中價值，為什麼我們卻不行」，這可說是「可教育的階段」，他們已發展出好奇心與驅策力，足以讓他們牢記所獲的資訊。顏納懷恩認為，比較與對照是這一階段很好的策略，在簡單的措辭方式與能力水平上，可追求更深入的答案。他建議觀眾可選擇感到興趣的藝術類別或作品，發展自己的興趣，積極建立藝術閱讀語彙上所謂的「功能性（實用的）解讀能力」（functional literacy）。

　　第三階段的觀眾，能辨別作品之流派、風格、出處等，並以美術史的知識，加以分類、解讀作品，藝術史、藝術批評的教學和各式各樣的創作技巧，都可深入論及。

　　對於最末兩階段的觀眾，使藝術成為個人生命中的重要焦點，是最後的目的，在美術館內提供豐富資訊與鋪設學習場域，讓觀眾進入深入的學習與自我引導的過程，是美術館教育詮釋的最後重點，相對地也就不這麼需要教育人員積極直接介入觀眾的學習與探索行為。

　　顏納懷恩與博物館教育界知名的學者，在關於美術館藝術品的學習議題上，奮鬥多年，對於最有效的博物館學習仍舊爭論不休，這麼多年來終於有了一番共識，認為美術館藝術創作仍舊是教育實務的核心，許多爭論主要是針對指導初學者的問題上。的確，展覽室現場的教與學是其中最具爭辯性的場域，包括藝術家、專業從業人員、心理學家與教育工作者，都認為藝術品應該是被欣賞、被享受的，但事實上，對很多學生在美術館內的學習而言，未必是愉快的，加上藝術創作本身和美術館展示的多樣性，並非像教室學習內容那樣有系統，美術館內「要怎麼教」、要如何與入門者溝通，使得問題更加複雜。

二、創造有意義的學習 [9]

在美術館，最困難的事莫過於太多人認為「教育或學習」是件無聊的事，「教育、藝術品的詮釋」似乎應該發生在教室，而不在美術館內。的確，只要論及「美術館學習」，大多數人都沒有辦法在美術館展覽室內放輕鬆，也是不爭的事實。

沒有人會否認，觀眾以各種不同的理由前往參觀，所期待的可能是古典優雅的環境、短暫的休息與沉思，或是逃避現實、抒發情緒。由於藝術常被誤認為是具有世界共通性的語言，觀眾到了美術館看見不熟悉的創作型態或內容時，反而會產生錯愕而無法放鬆的情緒，當然也就無法享受藝術，特別20世紀以來，各種多元面貌與多元文化下的藝術產物，使觀眾不知所措。顏納懷恩當年在美術館時，曾幫助觀眾學習「觀賞技巧」，其實是在增加觀眾的觀察技巧，訓練觀眾提升探索、挖掘各種可能意義的能力和對不熟悉的東西鼓勵保持開放的態度。

> 展示空間內適當的文字書寫或是提問，更具有啟示性與教育意義。

【9】 Danielle Rice and Philip Yenawine, 2002, A Conversation on Object-Centered Learning in Art Museums，Oct. Curator (45/4) p. 289.

【10】 Hood, M.G. 1981, Adult attitude toward leisure choice in relation to museum participation, unpublished doctoral dissertation, Ohio State University.

霍德博士 [10] 在80年代的觀眾研究裡，認為觀眾去不去美術館的關鍵在於：「休閒價值」（leisure values），去美術館的人認為學習是快樂的事情，而那些選擇運動與動物園的觀眾，則認為學習是很費力氣的，更非休閒娛樂。雖然她也在紐約現代美術館內發現大多數的人認為學習是參觀時一件重要的目標，但這只是一般性的意見，並不表示到美術館就是為了求知。

那麼，降低美術館作為教育機構的色彩，是不是就意味著可以吸引觀眾呢？現在許多美術館試圖以更多元有趣的方式，利用講座、影片欣賞、現場解說等與觀眾生活有關的及能理解的方式作溝通。從霍德的分析來看，以隨意性與低調處理的學習，反應很好，因為它提供輕鬆的態度分享探索的經驗，但如

美 術 館 的 魅 力
21世紀初美術館教育經驗分享 135

果美術館教育人員刻意強調這類學習的「教育性」，觀眾反而會躊躇不前，特別是對那些教育程度較差的父母親而言，那些家長自己可能都無法應付美術館給予的知識資訊，如何期待他們帶著小孩到美術館？美術館作為一個「教育」機構，反而可能令他們卻步，霍德也說過，博物館如果強調自我發現、探索、積極參與，鼓勵家庭觀眾透過節慶、研習、演示等加強互動，歡迎小朋友進入專屬的學習空間，觀眾就更能盡情享受，在不知不覺中達成學習目的，若美術館採用這樣的方式就能增加親和力，吸引以前不常來館的觀眾[11]。

> 問題是：什麼才是歡愉、舒適的環境？當觀眾到美術館看不懂作品或進入陌生的展示空間時，會愉悅嗎？當碰到警報器大作與隨後警衛和其他觀眾斥責的目光時，會舒服嗎？美術館界都知道：最佳實務的展示設計與詮釋，都不脫離物件本身的管理、詮釋與相關的教育設計。而這些基礎概念的轉變，是否讓美術館展示空間這「類教育機構」轉變成為令人可親近的特質呢？

這幾年來，大多數美術館同業，相信膜拜「經典傑作」的年代已逐漸離去，使作品從迷人或神聖的風采轉化成為不再是成教化、助人倫的經典或是被視作取悅觀者視覺的元素，它可能成為各種社會文化與政治脈絡中被討論或爭論的議題。此外，美術館也不再只是藝術品展示的中性背景而已，反而被指涉為高度複雜的空間意識或是與作品有相關意義的機構，這個機構參與了社會文化構築與權力的關係。曾任費城美術館（Philadelphia Museum of Art）教育部門主任的萊斯（Danielle Rice）就認為美術館教育人員重新拆解了美術館，並給予觀眾一個概念：藝術是社會和政治的一部分，而美術館已參與在這整體脈絡環境裡[12]，並且無法脫身。藝術雖有其主體性，但它又常常與政治、經濟、社會、歷史⋯⋯糾纏不清，相互限制又相互超越，彼此間永遠是不斷的糾纏與互動，⋯⋯美術館也脫離不了這樣的宿命。「每一種文化藝術都旨在喚起觀眾、聽眾或讀者的感情和行動⋯⋯」[13]，當觀眾與問題產生纏鬥不斷之際，美術館發現「詮釋與溝通」策略，變成協助發展觀眾「藝術視覺思考策略」重要的橋樑。

許多博物館學者認為：解讀藝術具有高度的挑戰性，無論是從館方、藝術家或是觀眾的角度，能告訴觀眾的重點其實是可以妥協的。面對社會大環境，藝術史、藝術評論、教育理論不斷在轉變，對每個觀眾或是學習者來說，人們小心地透過教育過程或研究、挖掘更多事實，創造屬於自己的意義內涵，如同1980年代晚期，顏納‧懷恩巧妙地利用觀眾「所知道的」來幫助他們解讀「不熟悉的」作品，把原來放在「藝術品所表達的」（what objects say）這個焦點，轉換到「觀眾所思考的」（what viewers think）焦點上，成為美術館對觀眾進行「詮釋與溝通」的基本策略，協助觀眾欣賞藝術品，顏納‧懷恩與萊斯稱之為「視覺思考策略」。

博物館教育的發展在70至80年代也有了最大的轉變，從展示說明卡、說明書內容，到展示詮釋、互動專區、影帶視訊、學習空間、地圖圖表、時間表及其他上下文脈絡的資訊，均有了所謂的最佳實務的標準。對作品詮釋觀點的多樣性，許多美術館甚至涵蓋了觀眾與守衛人員的看法，展覽室裡有很多元的資訊與知識意涵，萊斯甚至建議美術館教育人員應重新思考他們在傳統角色中所扮演教師的角色。

美術館參觀新手通常都是積極的參與者，美術館教育人員除了必須慎選作品[14]，以便觀眾與藝術品很快地產生關聯、獲得初步信心外，還要避免直接陳述，使他們盡快靠自己。例如導覽選件，可基於觀眾已經知道的、容易了解的，即便選擇具有故事性的，也要使故事發揮在有用的陳述上。通常藉著作品，可問觀眾「你看到什麼使你這樣說？」「你還可以發現什麼？」……這類開放式問題，對他們任何回答都盡量保持可接受的態度。當顏納懷恩博士被問及要不要糾正觀眾錯誤的解讀時，他表示不必，如果觀眾團體都有相同的錯誤解讀，他建議可以改變欣賞的作品，作為陳述相同道理的例子，使觀眾得到正確觀念，而不是直接補充額外的資料作為修正。

【11】見前註或張譽騰相關譯文「Hood, M.G. 1989, Leisure Criteria of Family Participation and Nonparticipation in Museum Visits and Activities for Family Life Enrichment, pp.151-169」，1997，博物館學季刊，11卷第1期，頁36。

【12】同註10。

【13】同註4，第2章：藝術與社會的互動，頁53。

【14】Philip Yenawine, 2003, "Jumpstarting visual literacy: Thoughts on image selection". Art Education 56 (1): 6-12.

觀眾看作品先從五官與知覺出發，從內心深處與作品對話，美術館專業人士其實只是個輔助者。「視覺思維策略」是要人們看、不斷地看，並從作品中獲得「證據」以作結論，最難的部分在於「觀眾是否能提出問題」和「是否能夠不斷地觀看藝術以累積經驗」，而不是依賴無建設性的導覽解說。的確，大多數解說員非常努力嘗試解釋語彙、定義風格、形式特色等。當觀眾沒自己的意見時，順理成章地就認為「理解藝術」是需要依賴指導者的。弔詭的是，不管解說員多慷慨地付出，並不一定會使觀看者真正的學習與吸收，加上觀眾群是極為不同的，不同作品對不同的一群人，可能具有不同的意義。

　　美術館教育工作者與個別觀眾接觸時間很少，不像老師與學生有長而完整的時間發展一種教室中的關係，所以充分利用時間是很重要的。萊斯建議利用過去博物館教育的「吸引理論」（seduction theory）策略，美術館解說員或是教師協助觀眾引起觀看的動機並與作品產生對話，在過程中能夠吸引觀眾仔細觀看、引起「想知道更多」的動機，並「創造出意義」，比什麼都來得重要。

　　當然，藝術創作的「知識訊息」扮演著詮釋藝術重要的角色，每件藝術品就像個知識訊息的核心，龐大的知識體系包括：藝術品產生和被收藏的歷史、藝術家生平及其創作發展的定位、技巧、媒材與理念等，當初在創作上或是被評價時，其社會環境背景，甚至影響其他藝術家的情形。當以藝術品教學或為觀眾解說時，可利用夾帶著某種訊息的方式，結合觀眾最初對藝術作品的反應，加以回應，過程上還是要依觀看者的能力，小心選用前述各種知識。

　　美術館的導賞員、指導老師、研習規劃者、策展研究者對內容的陳列展示、說明，「選擇說些什麼、省去什麼不說」也很重要。通常最容易發生的是，解說者提供無數的資訊給觀眾，實際上卻切斷了觀者分析性的思考過程，……對於剛開始接觸藝術作品的觀眾而言，要帶給觀眾什麼訊息才能幫助他們對藝術感到有意義，是需要深思的。

　　解說過程中，觀眾的回應是美術館人員解決問題的落點，觀眾帶來的新思維若是有意義的，可直接連結到創作意義的各種面向上去。館內教育人員的角色是扮演分享經驗的橋樑，重點在與觀眾分享有根據的藝術觀點時，要多鼓勵他們自己思考、創造出意義與體驗。萊斯說，在團導解說時，會先從觀眾的意見中選出接近專業的解釋，給予回應，然後請觀眾再思考他們對它的看法是什麼。即便有人的意見很離譜，也別說「你的想法是錯的」，但可回應說：這是學者和藝術史家一般的解釋，你也可以「舉證」說明你的觀點，重點在「舉證」。

三、展示空間內詮釋文字的挑戰

美術館的現場解說、視訊視聽配備、說明卡、牆上的說明文字等，都是館內最普遍受歡迎的溝通媒介，多數觀眾雖會取用說明書或導覽手冊，卻很少立即在館內閱讀，大多數觀眾會優先選擇欣賞作品的情況下，來自這些溝通文字的參考資訊，成為關鍵時刻解決問題或是參觀後回閱展覽的基礎資料，即便數位時代為美術館解決不少資訊上的問題，但在大多數美術館內仍然沒有即刻放棄這些與觀眾溝通的基礎媒介。

詮釋文字書寫原則

導覽解說與文字書寫，必須考慮觀眾的能力，才能達到實際效果。顏納懷恩[15]建議首先必須要與展示策略並進，原則上：

1. 選擇展示精品或館藏重點來書寫；

2. 選擇對第二階段觀眾[16]具有吸引力的作品，至少針對具有描述能力程度者選件；主題可挑選有人情味、有故事情節、畫面富情緒狀態者，或反應傳統價值、美學、文化差異者；

3. 挑選有挑戰性的，例如令人困惑的、觀念的、恐怖的、暴力的或不符合習俗的主題、高度觀念性思維的作品。

當觀眾遇到「難以理解」的展覽時，學者建議用問題先發制人以減輕觀眾的憂慮，例如「為什麼這是藝術？」「為什麼那些館內工作的人嚴肅看待這些展示作品呢？」然後延續這些問題，透過可被理解的文字書寫，引導觀眾持續瀏覽、深入觀察，甚至利用基礎的藝術語彙建立主題概念。

MAKING is a different kind of exhibition:

It is not linear or chronological.
There is no beginning or end.
There is no right way or wrong way to go through it.
It is not about imparting information.
It is about your own experience.
It is designed to blur boundaries.
It is one exhibition and a series of separate installations.
It is a new kind of studio, cultural laboratory, and social interaction space.

展示牆面上的文字具關鍵性的影響，不僅適切切入創作者的觀點和看法，誘導觀眾觀看，同時也引導了整體展示的重點。

【15】 Philip Yenawine, 2001, Writing for Adult Museum Visitors, 發表於 "Visual Understanding in Education" 之一文。

【16】 以能力來區分，大多數的兒童是在第一階段（少數例外）、大多數的成人是在第二階段，以及少數介於第二、三階段的觀眾，形式風格的分析和有關背景脈絡與技巧上的思考，可能產生觀看的心得，但不一定會成為每位觀眾後續可能利用的策略，觀眾可能會抓住相關的觀念，但並不一定會完全利用它，也就是說不能成為真正擁有「它」的能力。見註9與Philip Yenawine "Writing for Adult Museum Visitors" 一文。

當藝術創作者介入教育活動設計或是教育展示時，會面臨到什麼？這是所有美術館教育人員可能面臨的問題。

説明卡的重點

　　說明卡、說明書、導覽冊子的文字描述，目的在幫助使用者解除困惑，觀眾要不要知道「更多」其實不重要，重要的是必須敏銳地評估、了解他們「已經」知道的，因為那些「已經知道的」可提供作為「新的理解」的基礎。至於「難懂的藝術」，通常是他們不熟悉的藝術形式、來自異文化屬性的藝術表現（如宗教藝術、不同種族或民俗的），書寫的文字重點放在創作者的意圖上：「為什麼有人把東西畫成這樣？」盡量以觀眾既有的、「已經」知道的，進一步作文字詮釋。

　　顏納懷恩等人認為，認識符號或圖像的關鍵元素是很重要的，這會使作品整體脈絡更加完整地被欣賞。文字撰寫必須精簡而有重點，用大眾可理解的語言來書寫，同時強調「議題」和鼓勵「觀眾觀看的資訊」來引導他們參觀。若為了要啟發其想像力，必須以尊重的心情面對觀眾。在草稿寫完或測試之後，還要檢討：

　　1. 表達作品核心價值與內容了嗎？有助觀眾發現作品的意義嗎？有助觀眾以其能力或觀點來看作品嗎？

　　2. 是否清楚地描述了藝術家試圖表現的呢？

　　3. 有助觀眾更詳細體驗觀看的過程了嗎？有助觀眾自我導覽、欣賞嗎？

顏納懷恩提醒道：說明書介紹一個主題時，最好以簡單句子說清楚「這項展覽爲什麼『重要』？爲什麼在此展出、爲什麼我們認眞看待這些藝術家？」在提出爲什麼之後，接著以二、三句文字引導觀看、說明重點，重點可指向「主題內容選擇、視覺元素或技巧」等，而方向必須是「有邏輯的」、「從明顯到細微的部分、從核心議題到細節」都要兼顧。利用觀衆所熟悉的部分先做引導說明，免除其困惑，再提出觀衆經驗裡可以回答的問題，鼓勵觀衆更積極地比較展廳內其他作品內容。但，整體文辭不必太過修飾，最後綜合敘述時可將問題留作開放式的答案，以類比方式，告訴觀衆還有一些值得細看和反思的部分，待觀衆自行發覺。利用藝術家的話或是可靠的敘述作引證、補充，可強調創作意圖，但所有資訊不可造成觀衆記憶上無法承受的負擔。

觀衆的問題在於體驗藝術的經驗不足，並非缺乏智力或沒有受過教育。有關文字的書寫以普通的語彙，能使立論明確即可。太多的專有名詞或是概念上的語辭，可能會增加閱讀者的負擔，如果有些特殊語彙是必要的，則必須以定義或藉由「引導觀看」的方式，體貼觀衆。書寫文字必須考慮到簡短、能供展覽現場閱讀爲主，許多西方美術館引用的標準是：說明卡在100字之內、簡介小冊子（展覽說明書）約150-200字（英文），牆面上的解說文字略比簡介小冊子等的內容稍短一些（中文通常800-1000字）。

此外，「易讀性」是設計上最重要的，大而且亦讀的字體，對四十歲以上的觀衆特別有用，讓觀衆看得舒服是根本的要求，因此有些美術館會提供老人家閱讀的放大字體版本，顏納·懷恩認爲難念的說明卡還不如沒有來得好。即便利用導覽小冊子等來代替牆面說明文字，也要確保它是吸引人而且親切好讀的，目的在希望讀者有效快速地瀏覽展出內容是什麼。良好的圖文設計，還可被懂得善用資源的教育工作者進一步的發揮。

多元文化的探索是許多兒童館普遍的的展示議題，圖為加州Escondido Children's Museum 的一組互動性展示「Ethnic Archway」，來自於聖地牙哥另一擴建中的兒童美術館（San Diego Children's Museum）。（右頁上圖）

美術館「白盒子」中的展示，必然就是經典與傳統？那麼如果觀眾走出白盒子，作品與觀眾「之間」的關係是否也就隨之改變？圖為位於加州南部Escondido美國唯一以妮基作品為主的雕塑公園（Niki de Saint Phalle sculpture garden）之局部。（右頁下圖）

另類做法

90年代北美館曾試圖把藝術品的詮釋權交還給觀眾，規劃「詮釋與分享」一展，開幕前邀集各行各業的專業人士書寫對展出作品的想法作為示範說明文字；開幕後，館方也鼓勵一般觀眾用不同的經驗與既有的能力觀看作品，整理出大眾版的作品賞析文字，與示範說明文字在作品旁共同展出，每件作品匯集不只一件說明文字和觀點，提供多元的分享經驗。

前面提過2003年加州郡立美術館以「Making」為主題策劃的展覽，所建立的牆面說明文件，有方向引導式的用語、有針對個別作品的引導與詮釋、也有藝術創作者的創作文件紀錄，基本上簡短用語都與主題產生邏輯關係，彼此呼應著「什麼叫做藝術創作」這個議題，而作品說明卡正面是展出者孩提時代的影像、背面是同個藝術家現在的樣子，說明卡不以文字的方式傳遞著這項展覽的訊息：現在年幼的你，像海綿般吸納許多不同藝術家的創作經驗，從「做」中學，有一天可能發揮創造力，也會成長為創作著，從事類似的創作。……這種做法明顯地將藝術家現在的年齡降低，與現場孩提觀眾的年齡一樣接近，目的在鼓勵更多小朋友有信心地接近所謂難懂的當代藝術。

相對於古典作品強調故事劇情般的敘述、現代主義強調視覺元素與形式上的說明，80年代後，為了忠於創作意圖，有些展品的詮釋文字有時直接來自藝術家本身喃喃自語的自述，很明顯地，這往往與觀眾了解藝術創作的企圖背道而馳，徒增觀者的困惑。當然，也有不少展覽利用當代藝術創作的特質，有意與藝術家的意圖結合，讓觀眾直接走進作品，共同完成；或利用作品的元素，在作品的內部空間產生對話，形成一種展出空間與藝術創作者之間對觀眾發起的「共謀」，如2005年北美館的「可見與不可見」展，意圖透過感官的認識讓觀眾了解作品、台北當代館的展覽「膜中魔」，顏忠賢的〈怪物上河圖〉、陶亞倫的〈光膜〉及國美館的「SEE‧戲」、「啟動西兒特五感總動員」之作品等，直接屏除累贅的敘述，寧可讓觀眾在現場自行表述、共同演出，直接間接地呼應一些博物館學者所認為「作品會自行說話」的見解，這也似乎演變成美術館要擺脫「過度詮釋」或不當詮釋的惡名，形成有趣的物極必反現象。

四、美術館的「詮釋」

2001年6月美國博物館協會以「詮釋」為主題，舉辦研討並出版《示範性詮釋研討會原始資料》[17]彙編，將文化物件詮釋的重要性揭櫫於世，相關文獻[18]中提到「詮釋」的意義為「一座博物館實踐它的任務和教育角色的一種媒介或活動」，內涵包括：

1. 詮釋是聯繫博物館和觀眾之間具有活力（動態）的過程。

2. 詮釋是博物館藉以傳遞博物館內容的手段或方法。

3. 詮釋媒介或活動，包括（但不侷限於）：展示、導覽、網站、研習、學校活動、出版品和館外服務等等形式。

最常聽到美術館的詮釋策略類型，有文字方式的、有展演形式的、有論述解說方式的、有活動形式的，亦有透過數位影音傳輸方式的、跨領域的等等；從詮釋內容角度上來看，有圖像學的、形式美學的、社會學的、心理學的、解構學的、現象學的、結構主義的、後現代的、後解構的、馬克思主義乃至精神分析與符號學的等等，唯有變換不同的參數看待藝術作品，才能在「全面解讀藝術」的相對不可能性中達到可能。美術館的同業都知道這種道理，唯最不易的是，美術館面對各種觀眾，很難選擇一以蔽之的模式，提供所有觀眾都能接受、共通的審美語彙。

【17】Garvin, Victoria, 2001, Exemplary Interpretation: Seminar Sourcebook (Washington DC: American Association of Museums)。

【18】EdCom , AAM, 2001,Standards & Best Practice in Museum Education。

美術館多會鼓勵觀眾的參與，強調自己去親（棲）身體會創作者的「心眼」、「想法」與「過程」，許多兒童館內的設施也提供觀眾藉由肢體表現，充分發揮創意，那麼，藝術創作的體驗與遊戲的界線在那兒？很難分清楚。

【19】 Jonathan Sweet, 2003, Interpretation Principles for the Art Museum, 在坎培拉研討會中發表的一篇講稿。

【20】 John McPhee, 'Art Museum Education: Past imperfect. Present Definite, Future Conditional', Australian Art Education, V.17, No.3,1993, p.26.

【21】 Susan Sontag,1966,《 Against Interpretation and Other Essays 》(New York: Farrar, Strauss & Giroux, pp. 4-14.

　　在史維特（Jonathan Sweet）的文章【19】中，歸納出三種「美術館的詮釋原則」與概念：1. 普遍的便利性與美術館經驗；2. 發展所保留的及突破所限制的部分；3. 可行的工作方式（有效的原則）。

讓觀眾更方便體驗美術館經驗

　　面對當今文化多元的特質，美術館所提供的觀點，能夠滿足當今社會的觀點嗎？許多美術館已將經營目標放在克服社區民眾能充分利用美術館的困難上，人們獲取知識的新科技在改變，在尋找滿足觀眾的多樣性與了解溝通的新方式兩方面上，美術館需要與當代社會接軌【20】。

　　過去二、三十年來，資訊的發達，利用公共資源作為學習資源的概念增強，美術館多發展網路資訊傳輸、藝術家透過網路展示作品、學習（教育）資源透過網路達到共享，不同對象，提供分眾的設計，即便兒童網站的設置與維護所費不貲，許多美術館也不遺餘力在發展，更有美術館提供社會大眾上傳作品資料，建立虛擬的收藏空間與展示空間。美術館教育發展至今，普遍的共識在於：以觀眾為中心，依據各館的典藏展示、發展歷史與環境空間特色，提供詮釋策略，因應不同社區（群）、不同環境的需求，積極主動提供具有多樣經驗的選擇，是無庸置疑的。

　　美術館教育發展至今建立了許多策略樣本，也在不同的美術館時空內接受挑戰、被討論，過不久又成為另一種新典範、新傳統。由於藝術的本質在不斷創新，藝術因為觀眾的存在而存在，美術館的教育、溝通或詮釋，作為觀眾與作品之間的橋樑，即使以新傳統稱之，也意味著有一天可能成為舊傳統。

圖為美國國家美術館「説
故事導覽」活動，老師提
供情境故事的敍述與互
動，但不直接進入展覽室
導覽解説、敍述作品。
（下圖）

　　「品味」是透過歷史活動的認知與最佳樣本的展示，所累積發展出
來的，而「接近」（access）的權利鼓舞了美術館的詮釋論述與相關策
略發展，爲社會大眾提供被「利用」的機會，這樣的信念，當今的美術
館應該視之爲面對社會改變的一項重要、不變的承諾。

突破保守的做法

　　美國評論家蘇珊‧桑塔格（Susan Sontag）在60年代發表了〈反對
詮釋〉（Against Interpretation）[21]，要我們用眼睛、耳朵和感官直接
「感覺」藝術，捨去過度制式化的語彙詮釋。「對不同的觀眾，提供什麼
適當的詮釋內容以符合需要」雖說是責任、承諾，但卻不易兼顧，這是

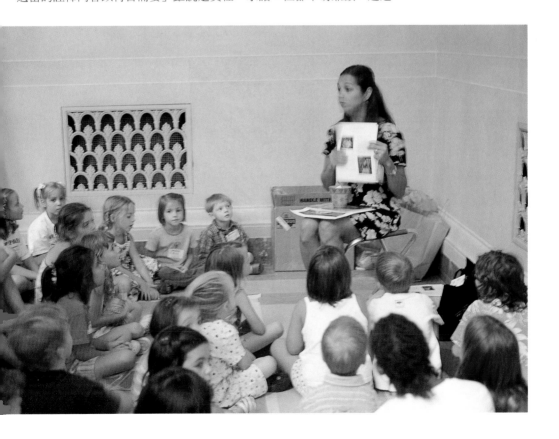

A line is a dot that went for a walk.

Paul Klee

保羅克利說：線就是「點」
散步走出來的軌跡。

很多美術館普遍的問題。……美術館常與不同的難題在奮鬥，當資源減
少時，對社會大眾的責任可能更不易達成，作為美術館應有的承諾，如
何供給社會大眾「利用、接近」，許多美術館的情況都很類似。

　　無論是說明卡、牆面文字或是相關的詮釋活動，目前的發展並不一
致、也不完全，甚至沒有仔細地被評估與檢討。如果詮釋構成了參觀的
阻礙，認為觀眾沒有智識上的需要，那和提供沒有幫助的設計，其結果
都是一樣的，……這些問題往往反映了美術館保守不求突破的態度。目
前公立美術館因政府預算逐漸少，首先犧牲的就是觀眾服務上的詮釋設
計與活動經費，這也成了普天之下博物館的典型窘境。

　　如果說介於觀眾與美術館之間的地帶叫做「詮釋性空間」（interpre-
tive space），在這個空間裡，具有知識的人和想知道某種知識的人，進
行對話、探索、分享想法及發現意義，就是一種文化上的傳輸。觀眾在
博物館利用舊經驗為基礎，可以與物件、觀眾或其他人互動，甚或是與
環境空間設計、知識資訊及其他詮釋性資料建立關係，以達成文化傳輸
和溝通的動作。在詮釋空間內，文化傳輸的元素有很多，美術館要提供
可利用的服務就可見一斑，唯有突破保守、冒險嘗試，詮釋性空間才有
文化傳輸的可能。

讀者為導向的詮釋性展覽，是不是提供最有效的學習機會呢？圖為Mesa兒童美術館「色彩」主題展的一組藝術家的作品，左邊角落是觀眾創作表現區。

先進的美術館，對「詮釋」藝術品這件事情，館長都將它視作核心業務，這也是博物館評鑑標準的要件，館長還必須強力認同，以便所有相關業務能隨之改變，突破性的做法是，將原始資源加以研究，普遍發展成爲觀眾的學習性資源。

傳統的美術館氛圍很容易貶抑對社會的承諾，傾向把美術館經驗描述成爲教育訓練與娛樂消遣的混合體，搖擺在最嚴肅的「教化功能」和古典的「社交娛樂」兩端。在一高度公共性與社會性的空間，美術館應該突破保守的思維，提供積極有效的機會，促使社會性反應的氛圍，以「學習與身心休養」的概念，使參觀美術館成爲更具魅力的「美術館經驗」[22]。

【22】同註21。

有意義的原則

依據史維特的說法，美術館的詮釋內涵與活動，轉化爲更有意義與效率的工作，必須：

1. 視接近藝術品，如同開啓展覽室之門或啓動藏品的電腦介面；
2. 視透過藝術品的學習作爲對社會變遷的承諾與支持；
3. 尋求確保正當性與詮釋活動的品質；

4. 將詮釋目標放在美術館的中心位置,並轉化成所有活動;

5. 透過協商與研究,徹底了解所有社群並整體地滿足各種觀眾群的
需要;

6. 透過評估與研究,了解觀眾從藝術品獲取意義並透過活動與資訊
的供應來學習;

7. 為觀眾的多樣性,設計統整性的環境與展示介面,以滿足觀眾智
識與環境各方面的需求。

關於美術館的詮釋工作,史維特警示說:「面對過去美術館正統說
法與傳統的氛圍,要抱持懷疑,以便未來發展詮釋策略有所突破與創
新」,這些原則性的概念,對沒有長遠博物館文化發展背景下成立的公立
美術館而言,是很難經得起挑戰的。當評鑑制度未建立、缺乏觀眾評估
與研究的情況下,一種純粹的概念和原則的遵守,很容易只成為少數人
的信念,而非普遍的共識。

五、從藝術教育的觀點來看

近年來藝術詮釋在教育的領域裡，產生了各種新思維，雖然都是「平行輸入」於歐美的論述，但對台灣的藝術教育具有高度的衝擊性，對最能掌握藝術文化動脈的美術館場域，這些論題的脈絡反而顯得龐雜而疏離。這些藝術教育新思維 [23] 包括：後現代藝術教育（postmodern art education）、視覺文化（visual culture art education）與多元文化藝術教育（multi-cultural art education）。

當觀眾進入美術館展覽室，最直接的行為是欣賞藝術品，以「後現代藝術教育」的態度來看，讀者導向的詮釋性導覽，是否提供了最有效的幫助與學習呢？怎樣的詮釋性書寫才對觀眾的學習有助益呢？後現代藝術課程強調「讀者導向」甚於「作者導向」，認為藝術品的解釋是開放的、非固定或封閉的，著重透過批評、解釋、提出問題來延伸觀者的想法，探討作品背後的內涵 [24]，所以引導者宜擴展藝術之歷史、文化與社會層面之知識，加強觀眾對作品、文化及社會脈絡與意義關係的認識，鼓勵探討各種可能的意義。那麼，這樣的思維對於美術館的詮釋活動設計是不是有正面意義呢？

根據許多論述得知，後現代主義是反中心性、反二元論的，甚至是對作者「原意」的顛覆，強調理解和詮釋重新創造的權利，承認知識的侷限性、斷裂、矛盾和不穩定性，對一切論述的局部合法性更加寬容，反應在後現代藝術教育時，則呈現出譴責藝術的優越感，試圖打破高低階藝術之界線，認為視藝術本質為文化的產物，強調惟有認識文化的本源，對其產生興趣和欣賞能力，才能對藝術有深刻了解；同時強調作品的主題要具有多重解讀及闡釋的作用 [25]，後現代主義的發展，在藝術教育的確開創了另一個新局面。

研究人員的詮釋如何才適當、才是有效的？必須審慎評估。而適度的說明文字可提醒觀眾欣賞時容易疏忽的部分。（下圖）

【23】楊馥如，2001，〈當代三種藝術教育思潮——後現代藝術教育、視覺文化、多元文化藝術教育對美術課程的啟〉，《台北市國民教育輔導團91學年度研究著作專輯目錄》，2001.01.21發表。

【24】Efland, A ., Freedman, K., & Stuhr, P. ,1996,《 Postmodern art education: An approach to curriculum 》, Reston, VA, National Art Education Association.。

【25】郭禎祥，1999，〈描繪新世紀藝術教育藍圖〉，《美育雙月刊》，110期，1-9頁。

現代藝術焦點集中在形式的純粹性，後現代藝術則關心意義的詮釋
[26]，在應用上，可讓學生或觀眾藉由比較後現代藝術如何轉化為現代藝
術的作品，重新賦予新的意義，而不同藝術家的解構，意義也必然不
同，由差異中探索不同詮釋的可能性，是後現代藝術教育努力的內容。
當然也可比較個人的詮釋與其他人看法的差異，從多元的視點中不斷進
行對話與省思，達到溝通與交流。

　　由前述可知，後現代藝術教育確實改變傳統的藝術教育模式，提供
了更多的可能性及新思惟，後現代藝術教育對藝術作品詮釋的影響[27]
是：

　　1. 藝術作品之詮釋應有包容性，它能容納各種文化背景的人對藝術
作品所作的不同詮釋。

　　2. 藝術作品的詮釋應與生活經驗相結合，它應強調作品背景瞭解的
重要性。

　　3. 藝術作品的詮釋應容納各種文化的藝術作品，而不是以單一的文
化作品為主要的意義探究對象。

鳳凰城美術館兒童藝廊入
口處注意事項說明，提醒
觀眾或兒童在此空間內必
須將物品置回原處，以方
便其他人操作與分享。

【26】劉豐榮，2001，〈後現代主義對當代藝術批評教學之啟示〉，《國際藝術教
　　　育學會——亞洲地區學術研討會論文集》，頁177-185。

【27】林旻慧，1999，《藝術作品的詮釋－以背景脈絡觀點為考量詮釋作品的研
　　　究》，碩士論文，國立台灣師範大學美術研究所。

後現代思潮的探尋、批判及重新省思藝術教育內涵後，部分學者隨後即提出以「視覺文化」作爲藝術教育新取向的看法。認爲藝術品的學習不只在它的本身，也包括是誰製造的、誰使用的、觀者的回應和保存都應該被關注，其目的在瞭解影像在不同文化的詮釋及建立對本身的認同。所以在活動設計上與執行上，運用在美術館場域中，可指導觀者從觀看影像、解讀影像、瞭解影像隱喻、製作與批判等不同方式中，得到視覺影像的瞭解，以提供觀者享受觀看的不同樂趣，包括美感的樂趣、社會性的樂趣、心理方面的樂趣等。

後現代藝術教育與視覺文化均重視對不同文化之理解，美國因爲是種族大融合國家，多元文化的議題很早就在藝術教育的領域裡被討論，教育界對多元文化的關注也有長久的歷史，博物館界也有不少論述。多元文化的議題在當前教育、社會、環境等背景，其實發展出更多樣的主張，在台灣特殊的政治環境裡，主要意圖在匡正學習環境文化中偏重歐美、中國傳統價值而輕忽其他文化所產生失衡的現象，企圖以文化的多元、多樣、尊重、欣賞不同族群的文化價值，進一步對不平等的結構採取行動。

詮釋文字如何拿捏？必須
考慮到廣泛的觀眾能力。

　　而博物館、美術館提供不同文化的展示物件或展覽議題，不正就是提供這樣的學習環境最佳的平台嗎？

　　從後現代藝術教育中，我們看到高低階藝術的界限被打破，不再只有傳統的精緻藝術，大眾的生活藝術成為重要的一環，且認為藝術應從文化社會的前因後果中去瞭解；視覺文化藝術教育則強調日常生活中影像對人們自身的衝擊，要具備解讀及瞭解在不同文化中的意義；多元文化教育則認為學習者要從瞭解生活周遭的文化開始，到對所有文化的欣賞與尊重。

　　資訊傳播挾其強大的掠奪力與擴張力，使21世紀全然進入圖像閱讀的時代，充斥在生活周遭的視覺影像取代了語言文字的表達。藝術鑑賞是藝術品與觀者之間交互作用的結果，觀眾進入美術館空間之後，變得純淨起來？還是其視覺能力也已獲得質變，使館內的展示顯得更經典、更傳統？美術教育學者王秀雄指出：作品絕無固定的意涵，它隨著「之間」的網路連接關係，以及讀者的意識形態與藝術觀，其認知到的作品意涵就隨之而不同。……教師在指導美術史、美術鑑賞教學或電子媒體製作時，多提供作品的多元社會網路，如主題意義、藝術的技法與形式、藝術家的性格與教育、藝術家的社會地位、社會與思想背景、贊助、藝術商業行為、意識形態等，讓學生從各方面了解這些社會網路如何跟作品互動，而表達了多元的意涵【28】。

【28】 王秀雄，2001，「克里歐美術」與「之間理論」：資訊社會衝擊下的美術創作
　　　與美術鑑賞教育。台北：藝術教育研究。

【29】 收錄於1995年美國藝術教育協會出版的《The Visual Arts and Early
　　　Childrenhood Learning》，頁80-83。

【30】 http://www.getty.edu/research/conducting_research/vocabularies/

關於藝術詮釋的研究，有許多角度與論述，甚至有博物館業者認為，過度的詮釋活動，會阻礙學習，選擇適當的文件與方法，透過人類最基本的傳輸交流管道——語辭和文字，才是積極的做法。美國北德州大學教授紐頓（Connie Newton）卻認為，語言和藝術學習[29]有密切關係，語言是學習藝術文化的基本元素，孩子學習藝術，語言是最基本的開始。讓兒童具有藝術語彙，可以使之具有認知、回應和了解藝術的能力。語言發展的目標應該包括孩子們可以用之來形容、討論和詮釋藝術作品的形容詞、副詞、動詞和名詞，兒童可利用的語彙，也應適用於他們對藝術想法、感情與意義的溝通。

藝術語彙

美國加州蓋堤藝術中心在藝術教育發展語彙的建立上，扮演著極為重要的地位，在其學術研究網站[30]中，提供字彙計畫（vocabulary program）供搜尋使用。根據該中心對視覺藝術審美語彙的分析，認為審美分析的辦法始於語言對各式樣的作品（繪畫、雕塑、版畫、建築、陶藝、或其他藝術形式的）的探索，目的在於提供探索作品時，能夠給予一種一般性、常識性的認識，這種設計是藉由分析、談論作品方式，在感官（感覺）、形式、技術表達、視覺文化意義的傳達與藝術表現性各方面，了解藝術的屬性、文化背景上的意涵，讓學習者真正的看到藝術作品裡到底有些什麼東西。

例如在感官（感覺）上，要能夠使觀者觀察作品並指出藝術品的基本要素，形式分析上，能說出藝術家如何將作品組織起來，使得構圖中的每一局部能結合、統一，表達出藝術家的理念或是感情。技術表達方面，能了解藝術家使用的媒材、設備或工具和製作作品的方式，在表現性或意義的傳達上，能回答作品表現的特色，也就是對它的涵義及感受能表達的能力。

（取自高雄市立美術館數位典藏網站）

在美術館內善加利用複製性圖卡或複製畫，可開發出許多學習材料指引文字，是否有效提供觀眾使用，必須仔細評估。（上圖）

美術館不是托兒所，美術館公共空間內一定要讓小朋友有成人陪伴。（下圖）

【31】Broudy, H.S.1987, The role of Imagery inlearning, L.A: The Getty Center for Education in the Arts.

美術圖像的詮釋透過語言的溝通和表達，可拓展兒童美術素養，圖為鳳凰城美術館兒童畫廊結合影音的作品賞析設計。

將語言文字與視覺意象產生關連，可成為一極強而有力的教學工具。卜勞第（Broudy）教授曾強調視覺意象與語言關係間的重要性【31】。具有語言化的視覺意象，通常深埋於視覺及語意有關的記憶裡，理念與概念來自於記憶的基礎，它與人們所使用的自然語言及其過去所面對的情境，自然組織連結在一起。也因而，藝術品在學習上甚被視作協助語言發展的一種刺激。

利用身體運動或藉助遊戲策略，強化藝術參與的移情作用，可增強藝術學習的參與感，也是語彙學習的最好方式。遊戲與互動學習設計中，「合作性」的談話，可以促進語言表現及相關智能語彙的發展。兒童在遊戲或互動學習中容易聽到「不同」但「意義相似」的形容詞，可獲取更豐富的藝術語言。情境故事的敘述或角色扮演的演出，可加深語彙意義上的了解，較大的孩子甚至有能力筆述作品中的情節，發展出表達抽象概念的能力。透過互動學習、遊戲的設計和材料的提供，提供兒童談論藝術作品的機會，是資源豐富的美術館，陸續積極發展此類學習活動的原因，國內的例子可參考國美館的「兒童遊戲室」、高美館的「兒童館」。

提問語彙

美國國家美術館教育部門設有「解說部門」（Department of Lecturers），管理現場解說、語音導覽業務，而學童導賞參觀則被規劃在學校與教師服務的專業領域。專為學童們舉辦的「說故事導覽」，令人印象深刻。指導老師不直接在作品前面進行解說導覽，活動開始，先讓孩子們聆聽繪本故事，與小朋友們一同藉由故事情節討論有關花園的種

台灣美術丹露展出台灣美
術史年表現場。

種生活經驗，以情境轉移的方式，引導孩子認識兩件館藏藝術品：巴茲
力（Frédéric Bazille）1870年的〈手持牡丹的女人〉和莫內（Claude
Monet）1880年的〈藝術家花園〉。

　　繪本時間結束，小朋友可獲得盆栽材料與種籽一份，老師鼓勵小朋
友進行花盆彩繪設計，並指導如何植栽。當所有活動結束後，老師發給
每位陪同家長一份有關兩件作品的問題引導卷，供家長參考並鼓勵與兒
童對話，然後由家長陪同小朋友進入展覽室欣賞作品，指導老師退為
「協助解決問題」的輔導者角色。活動設計重點在藉由學習單上所準備的
問題引導，利用活動前的語彙，鼓勵親子藉由作品發展進一步的對話，
兒童可利用家長所提供的熟悉語言、熟悉的溝通經驗，與家長共同成
長。

National Gallery of Art
Stories in Art: Roots, Shoots, and Blossoms
West Building, July 10, 2001

Discussion Questions

Young Woman with Peonies, 1870
by Frédéric Bazille

Find this painting in Gallery 90. Look closely and answer these questions:

- ∞ What do you see in this painting?
- ∞ What is the woman doing?
- ∞ Can you name any of these flowers?
- ∞ Artists often call on us to use senses other than sight when looking at their work. Using your imagination, what would you smell if you walked into a room filled with these flowers? What different textures would you feel when you touch the petals and leaves?
- ∞ Who do you think the flowers are for?
- ∞ Have you ever given someone flowers? If so, why?
- ∞ How would feel if you were given a flower arrangement like this?

Find this painting in Gallery 86. Look closely and answer these questions:

- ∞ What do you see in this painting?
- ∞ Who is the little boy and what is he doing?
- ∞ What types of flowers do you see? Where are they growing?
- ∞ Have you ever been in a flower garden? What was it like? If you were to take a journey into the painting and visit this garden, what would you see, hear, and smell?
- ∞ Have you ever planted flowers or a garden before? If so, what kinds of flowers did you plant, and where did you plant them?
- ∞ What does a garden need in order to grow?

The Artist's Garden at Vétheuil, 1880
by Claude Monet

National Gallery of Art
Stories in Art: Top It Off

Discussion Questions

Find this painting in West Building Gallery 59. Look closely and answer these questions:

- • What do you see in this painting?
- • Where are they seated for their portrait?
- • What are they wearing? Who is wearing a hat?
- • Describe the style of the hats.
- • Are they everyday hats or for special occasions?
- • Do you think the little girl likes wearing her hat?
- • Can you find the doll? Who do you think she belongs to? How do you know?
- • Can you find a hat that isn't being worn?
- • Who do you think this hat belongs to? Why is it on the floor?
- • For what occasion would you wear this hat? How would it make you feel?

This portrait is of the artist John Singleton Copley and his family. It shows their joyous reunion after a one-year separation.

The Copley Family by John Singleton Copley, 1776/1777

Find this painting in the same gallery. Look closely and answer these questions:

- • What is happening in this painting?
- • What is the weather like?
- • What type of clothes is the man wearing?
- • Describe his hat.
- • Do you think this hat is will keep his head warm?
- • Is anyone one else wearing a hat?
- • How are they different from the winter hats you see today?
- • What type of hat would you wear to go ice-skating?

When William Grant went to have his portrait painted, the weather was very cold. Grant decided that he and the artist should go ice skating instead. After returning to the studio, the artist decided to paint Grant on ice skates in a winter landscape.

- • If you had your portrait painted, what would you be doing and what type of hat would you wear?

The Skater (Portrait of William Grant) by Gilbert Stuart, 1782

「說故事導覽」活動，借助問題設計，鼓勵家長與兒童分享觀看作品心得，圖為美國國家美術館「說故事導覽」活動提供給家長在展示室內使用的參考問題。

所有問題的背景、情境和語彙，在先前說繪本故事的活動中都提到過，引導卷的問題反應一般提問策略和回應先前的導入活動，內容包括：

（請在90號展覽室找到〈手持牡丹的女人〉，仔細觀察並回答下列問題）

1. 你在這件作品中看到什麼？

2. 你認為這個女人在做什麼？

3. 你能說出幾種花的名稱？

4. 藝術家總是鼓勵我們利用感官去體驗他的作品，而不僅用眼睛，……想像一下，如果房間裡全是這些花朵，你可以聞到什麼？如果你摸到這些花朵的花瓣和葉子，你會有什麼不一樣的觸感？

5. 你想這些花朵是要做什麼用的？

6. 你曾經送別人花朵嗎？為什麼？

7. 如果人家送你這樣滿懷的花，你會有什麼感覺？

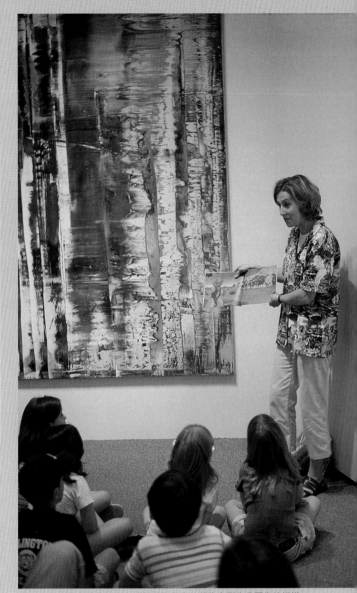

（請在86號展覽室找到〈藝術家花園〉，並回答以下問題）

1. 在畫中你看到什麼東西？

2. 你認為這個小孩是誰？他在做什麼？

3. 這兒種著的是什麼花？種在那兒？

4. 你去過什麼樣的花園？它是什麼樣子的？如果你走進畫中的花園，你想你會看到什麼？聞到什麼？

5. 你以前種過花或耕植過花園嗎？你種過什麼花？在那兒種？

6. 花園需要什麼才能長出花朵呢？

善用工具和語彙的傳達，有助於激發兒童的想像和對作品圖像的認識。

包括成人在內，觀眾在面對美術品時，無論是口語或是思考上的反應，常常是啞口無言，主要原因在於先前的藝術語彙未能得到適當的發展。若初入門者或是兒童要學習美術，為使他們能傳達對藝術的理解、反應或知識，擁有適當的語彙是有必要的。賴適當問題的引導或刺激、既有經驗的鋪陳與喚醒，都是美術館不斷嘗試幫助觀眾的部分，至於前述以故事介入兒童導覽的解說活動和問題引導範例，是不是最有效的設計，還是歡迎討論的。

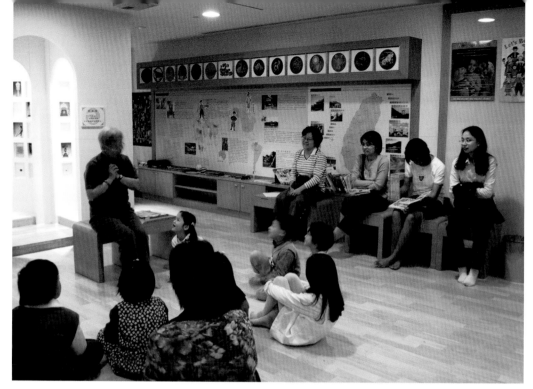

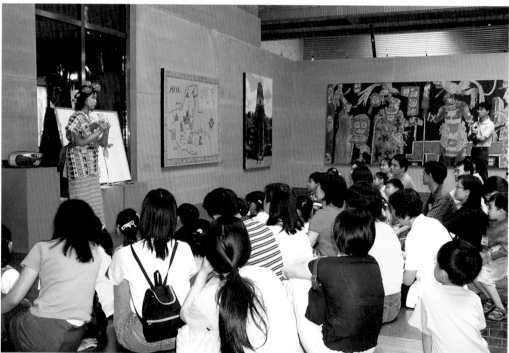

人的引導與互動最能增強兒童的注意力與主動性參與，圖為台北宗教博物館志工說故事導覽。（上圖）
國立台灣美術館舉辦馬雅文物展「說故事導覽」活動，意外吸引許多大朋友的參加。（下圖）

〈美術館的魅力〉

第六章 Chap.6

結語

美術館的展覽與收藏，隨時有新樣本，以
創新的內容與型態出現，美術館工作人員
更需要一種高度視野、人文厚度，充滿感
情的眼睛，對於所身處時代環境的狀態予
以敏銳觀察研究，並分享予觀眾。

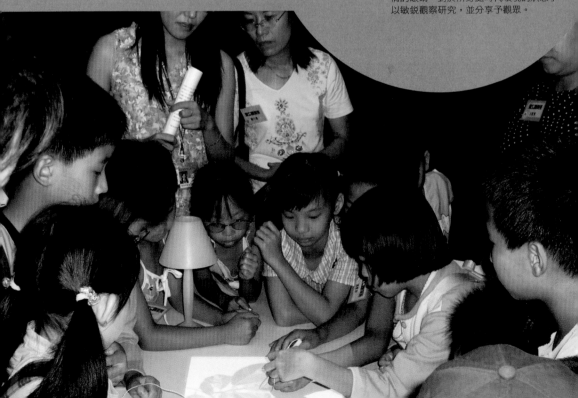

90年代以來，國際藝壇在策展人的風潮席捲下，雖讓各種美術空間變得有趣多樣，無論這些策展人來自藝術評論家，或是思維細膩的創作人，或是桀驁不馴的美術科系初生之犢，在在都企圖顛覆過去象徵權威式經典的美術館展示空間及展示創作議題，各式各樣的展覽宛如串串相連的驚歡號。

在台灣最常聽說的是，美術館詮釋、學習活動都依賴研究人員長期的研究心得，在展出前的很短時間內提供給教育人員據以規劃學習活動；很少聽說策展人是為教育目的或是為廣大觀眾的學習需求，來規劃展覽或詮釋活動。美術館與一般博物館本質的不同，策展人為了展現新構想、新議題所呈現的物件展示，通常也是以稀有罕見的全新創作和專業語彙與美術圈人士溝通、或發表在專業刊物上為主，認為與廣大利益有關的詮釋、教育工作，是教育推廣人員、美術館的責任。

國際藝壇策展風潮下，帶動許多新議題的藝術發展，是不是就吸引更多的觀眾參與美術活動呢？圖為蔡國強一手主導的文化大戲：2004年金門碉堡藝術「館」作品之一，李錫奇作品〈戰爭賭和平〉。

美術館的展覽與收藏，隨時以創新的內容與型態出現，館內全體工作人員更需要一種高度視野、人文厚度，充滿感情的眼睛，對於身處時代環境的狀態予以敏銳觀察研究，並在藝術的領域中透過展示或其他具有學習意義的方式提出表述與詮釋。未來的「當下」或許那麼不可預言，但卻需要準確有力的詮釋提供給社會大眾，美術館內涉及教育詮釋的各類門專業人力可以不被深切期待嗎？

提到美術館教育工作，沒有人會承認那是輕鬆或是沒有必要的工作。在西方，應徵美術館教育研究人員（Curator）的工作，通常要求的最低資格是：具有藝術史或相關科系碩士學位、至少兩年的博物館經驗及有教學經驗，若以這樣的條件來看我們現行美術館的工作品質，加上外在因素，的確不可能有太多要求。依據西方學術體系對大多數博物館專業的研究，認為美術館教育研究人員，工作範圍應包括：安排詮釋性的活動、演講、節目以引導觀眾了解、欣賞藝術；負責編輯撰寫博物館教育性出版品；聯繫、督導機構內部的或委託的刊物；邀請特約導覽員或講座專業進行解說；為展覽或是特殊的活動書寫補助計畫或為未來展覽研究可能性資源，也可能為博館刊物撰寫研究論文，或書寫序言、文章等；擔任有關

展覽或影像播放製作、服
務的工作；督導展覽視覺
詮釋協助的工作；研究藝
術作品等。那麼，在我們
的環境條件裡，是否有可
能自行培養一群積極的美
術館教育規劃設計的專業
呢？而不只是少數具有熱
情的工作人員在努力奮戰
而已。

經歷震災整建後重新開放
的國立台灣美術館內部空
間，提供觀眾更多的想
像。

　　2000年美國博物館協會出版的《博物館倫理法規》[1]，提到：博物
館教育的責任在於分享人類豐富心靈與進步知識精采的資源，博物館董
事、館員與志工必須一起努力於：

　　1.博物館使命之一就是
提供教育資源，教育資源不但
明確清晰而且適合各類群觀
眾。

【1】Code of Ethics for Museums, 2000, Committee on Ethics, American
Association of Museums, Washington DC.
【2】EdCom AAM, 2002, Excellence in Practice: Museum Education
Standards and Principles.

　　2.詮釋活動、分享想法與進行收藏和呈現文物時，確保呈現多元觀
點。

　　3.資訊的收集、評鑑與評量，作為提供「博物館服務」和提供「觀
眾學習」的憑據。

　　4.新科技的使用作為拓展知識與自我導向學習的管道。

　　5.博物館環境中，對於制定機構政策、活動與成果，尊重不同的聲
音。

　　在2001年發表、2002年元月由美國博物館協會教育委員會EdCom
執行委員會董事會認可通過的文件[2]《博物館教育的標準與最佳實
務》，總結了1990年代博物館教育主要的概念，以及當今博物館教育最
佳實務的方向，強調不同族群觀眾多樣性的學習經驗的描述、強調不同
部門之間合作時實踐博物館教育使命的重要性，同時也強調新技術利用
的責任、強調嚴格的研發計畫、執行與評估；強調博物館對社會大眾持
續地進行推廣與提倡教育。

我們深知落實博物館教育使命沒有一定的方法，它卻包括各種層面的責任。《博物館教育的標準與最佳實務》論及博物館教育的特質，將博物館教育的標準、原則與最佳實務可被歸納為「易接近性、責任、倡導」三項領域：

易接近（Accessibility）：

「觀眾與社區」是焦點。在變動的社會中，博物館教育人員需了解、尊重其服務的廣泛觀眾；博物館教育人員需意識到文化、科學與美學的各種觀點，透過詮釋實務協助觀眾理解各項議題；教育人員經由明智而審

愼考量的各種觀點，幫助觀衆體驗理解的過程，提供便捷的博物館利用可能性。關於觀衆與社區的服務，特別提到「要與其他博物館、文化機構、中小學校、大學、社群組織及大衆發展並維持良好長久關係，並反映變動社會中的複雜性及不同族群觀衆的眞正需求，對於博物館相關議題的內容與詮釋，加以型塑，並且創造廣泛性對話的機會」。在觀點的多樣性方面，需「體認跨機構的各種文化、科學、歷史與美學的詮釋觀點，幫助觀衆進一步的理解。針對內容，提供多層次及多元入徑，包括智能的、體能的、文化的、個人的、團體的，以及跨世代的，鼓勵各類社群成員對博物館的收藏與詮釋表達其各自觀點。透過博物館教育，消弭博物館物質環境上的、社會經濟上的以及文化上的障礙。」

責任（Accountability）：

　　卓越的內容與策略上，博物館教育人員在與其博物館相關的學科歷史、理論及實務上需有紮實的基礎。「要精熟於典藏、展示的內容及博物館使命；並且與詮釋方面的學者與專家合作……改善博物館專業；並爲新進與在職的館員提供專業發展與訓練，使其了解現行的教育方法、新媒介、學習理論與評量有關的學術發展，以及博物館教育領域中的最佳實務爲何。」此外，還要應用學習理論與教育研究，提升服務內容上的品質，「運用適當的學習理論在詮釋性的教育設計與執行實務中，將認知發展、教育理論與教學實務的知識，應用於博物館中各型態的自願學習、個人學習與終身學習上……。」最後還需考慮「運用各種適當的教育工具……以提升學習，呈現對溝通策略與媒介的廣泛性了解；或讓使教育人員參與科技的設計與使用，以及評估所利用的教育性工具等。」

傳統的展覽把觀衆當作被動接受者的觀念已在改變，敏銳的美術館從業者，已從「作品中心」轉變到「觀者中心」爲社會大衆服務。（上圖）

全民美學還要政策來主導意味著什麼？文化是累積起來的，生活美感、環境美學也不是一朝一夕形成的，左頁上圖爲亞利桑那州Tucson 美術館一景，中間遠處是該美術館藝術教育中心，爲社區開立許多學習課程。（左頁上圖）

博物館使命之一就是提供教育資源，教育資源不但明確清晰而且適合各類群觀衆。左頁下圖爲國立台灣美術館休館期間爲弱勢團體擧辦的教育活動。

加州蓋堤藝術中心建築景
觀與環境對應一角。

倡導（Advocacy）：

　　提倡教育方面，博物館教育人員了解教育是博物館核心目的與使命，博物館教育人員了解如何提倡實踐此使命；致力終身學習方面，博物館教育人員擁有學習熱忱與能力，能夠創造教育機會，以提升博物館學習者的生活品質，培育具人文素養的社會公民。在此方面，要提升教育到「核心使命」的地位，以確保教育的重要性被清楚地納入博物館使命、目標和預算當中，部門間討論有關規劃、發展與執行時，從概念到完成的過程中，皆能包括教育考量，將專門技能與專業知識放入展覽設計與詮釋中。……很重要的是，需為目標觀眾統整內容與學習目標，發展具有教育性議題的詮釋；為專業學術標準或一般學校教育架構，發展詮釋研究。最後，將評量的結果納入規劃與詮釋的修正考慮。對學習者、博物館社區、相關學術機構、贊助者及社會大眾公佈評量或研究結果，以強化博物館教育的領域。整體言，還要有致力終身教育的信念，提供博物館專業人士與觀眾終身學習之具體機會，與觀眾、同事共同體認並分享終身學習的喜悅。並且「影響公共政策以支持博物館學習，分別與專業機構合作，以影響區域性、地方性和國家性的公共政策；並讓決策者知道在多元社會中有關博物館學習的重要性。」

　　就如評論者黃海鳴所說 [3]，藝術的觀賞之道或是詮釋學，早已經從「創作者優先」這一端，擺動到「接受者優先」的這一端。在視覺藝術界中，有原創者、權威詮釋者、一般觀賞者的差異，其關係已經逐漸地在

下圖為2005年國立台灣
美術館「快感」展覽現場
局部。

改變中，至少在很多時候，一般觀賞者參考權威詮釋者的觀點的同時，
也運用自己的經驗及知識行使個人詮釋。那麼，即便我們熟稔當今美術
館教育工作普遍的模式與博物館人的責任，在觀眾都產生質變的年代
裡，美術館可在詮釋性空間內有多少的角色，轉換發展新的教育詮釋工
作策略？過去十年的創新試驗，成為新的傳統的同時，是不是在未來的
十年，也會成為另一種舊傳統？放眼國際上經典的美術館教育策略與思
維，可能因為整體社會環境的轉變
而有更替，美術館教育這一行，需
要的是更多的創意，而絕對沒有一
成不變的模式可供遵循。

【3】黃海鳴，2005，〈感官的詮釋與延伸、再現「SEE．戲」教育展〉，《典
藏》，5月號。

　　美國蓋堤美術館在DBAE的研究上曾挹注過龐大經費，姑且不論它
在實踐上的困難度，在學校的藝術教育發展上產生過某種程度的影響，
影響甚至擴及其他許多美術館藝術教育思維。美術館是美學實踐的競技
場，也可能是建構美術史、美術知識的溫床，時代思潮不斷在改變，教
育思維與時推移，後現代多元文化藝術教育觀點的加入，來自這些場域
知識的挪用或知識再製的結果，同時也製造了當今各個美術館的形貌。

面臨「教育與娛樂」或「學習與身心休養」
這類命定的因緣與歷史發展課題，美術館如
何給予社會大眾議題上的回應，每個美術館
都應有自己的論述，圖為加州蓋堤藝術中心
花園廣場邊景觀餐廳一角。（上、下圖）

豪澤爾說過，藝術品的欣賞必須透過教育：一個人若是要欣賞真正的藝術，就必須經過一段提高自己欣賞趣味的艱難歷程，只有經過教育才能達到這一點【4】。如果說美術館是落實連結人與物件（藝術品）思想之間的教育機構，那麼，美術館教育的工作就在強化這些連結；國內的這項發展只有短短幾年，美術館教育的內涵、特色與品質，始終未獲正視，也缺乏檢視標準，仍是尚待開拓的專業，面對當今的教育改革，作為落實連結人與物件（藝術品）思想之間的國內美術館，其教育專業的標準，應是重新被檢討與期待的時後了。

「教育」本身就是充滿著實驗性，無論涉及教育改革是否會改變美術館的思維，在移植於西方博物館概念的我國美術館形制裡，我們不敢奢望能獨自發展一套藝術教育思維，但終將面臨「教育與娛樂」或「學習與身心休養」這類美術館命定的因緣與歷史發展課題，必須給予社會大眾議題上回應的同時，美術館提供的視覺藝術內涵也不斷異化，多元的教育策略和詮釋活動型態也將面臨不斷地被發展與檢討。

【4】同第5章註3，頁141。

作者簡介
黃鈺琴

學歷
. 美國伊利諾大學（University of Illinois at Champaign-Urbana）藝術學院進修美術教育，獲碩士學位（MA.1987-1988）
. 國立台灣師範大學美術系日間部72級畢（BA,1979-1983）
. 省立新竹女子高級中學畢業（1975-1978）

經歷
. 現任國立台灣美術館推廣組組長（1998.7-）
. 90年度公務人員出國專題研究甄試通過，前往美國華盛頓特區國家畫廊研究「美術館教育學習中心（兒童館）的設置與發展研究」（2001-）
. 國立台灣美術館第1至3屆學術審查委員（1997-）
. 台灣地區全國學生美展評審委員（2001）
. 曾任高市美「創作論壇」推薦人（1998）
. 靜宜大學共同科兼任講師（1997.9-1999.5）
. 彰化師範大學進修部教育學分班兼任講師（1997.9-1999.5）
. 歷任省立美術館推廣組助理研究員（1997）、展覽組編審承辦規劃國際性展覽（1988-1989）、公共關係召集人（1989-1997）
. 台北縣美術科輔導團員（1985-1986）
. 中等學校美術科專任美術老師（1983-1986）

策劃
. 規劃「行動美術館」三年計畫（1997-2000）
. 規劃國美館整建後各項教育空間（含兒童遊戲室、兒童藝廊、教師資源室、教育展藝術工坊等）軟硬體之設置與執行督導

專書
. 行動美術館（1）計畫書（1999.2）
. 行動美術館（2）美麗之島的彩繪工程（1999.3）
. 行動美術館（3）88度台灣美術館Outreach活動研究（2001.12）
. 美術館教育學習中心的設置與發展——美國國家畫廊及華盛頓特區美術館教育服務的觀察與研究（印刷出版社出版,2003.12）

國家圖書館出版品預行編目資料

美術館的魅力 —— 21世紀初美術館教育經驗分享 =
The Charms of Museums : Museum Education in the Early 21st Century
黃鈺琴/著. 黃鈺琴、劉美燕、黃素雲、熊愛蓮/攝影.
-- 初版 . -- 台北市：藝術家出版社，
2006〔民95〕168面；17×23 公分

ISBN-13　978-986-7034-17-5（平裝）
ISBN-10　986-7034-17-1（平裝）

1.美術館學—教育

906.803　　　　　　　　　　　　　95016193

美 術 館 的 魅 力
21世紀初美術館教育經驗分享

黃鈺琴／著

黃鈺琴、劉美燕、黃素雲、熊愛蓮／攝

發行人 ｜ 何政廣
主編 ｜ 王庭玫
文字編輯 ｜ 謝汝萱・王雅玲
美術編輯 ｜ 曾小芬

出版者 ｜ 藝術家出版社
台北市重慶南路一段147號6樓
TEL：（02）2371-9692～3
FAX：（02）2331-7096
郵政劃撥：01044798 藝術家雜誌社帳戶

總經銷 ｜ 時報文化出版企業股份有限公司
倉庫：台北縣中和市連城路134巷16號
TEL：（02）2306-6842

南部區域代理 ｜ 台南市西門路一段223巷10弄26號
TEL：（06）261-7268
FAX：（06）263-7698

製版印刷 ｜ 欣佑彩色製版印刷股份有限公司
初版／2006年9月
定價／新台幣280元

ISBN-13　978-986-7034-17-5（平裝）
ISBN-10　986-7034-17-1（平裝）